꿈꾸는 방

꿈꾸는 방

여성과 공간의 미술사

이윤희 지음

그림 속의 여성들은
어디에 있는가

이른비

나의 걸림돌인 모든 제도와 사람들에게

집 안의 작은 서재에서 글을 쓰다가 노트북을 들고 근처 카페로 나왔다. 초겨울의 오후, 따끈한 차 한 잔을 두고 작업할 수 있음이 새삼 고맙게 여겨진다. 기분을 전환하고 나면 다시 집으로 돌아가겠지만, 낯선 공간이 편안하게 느껴지는 까닭은 번다한 일들을 잠시 미뤄두고 나 자신에게 집중할 수 있기 때문이다.

카페를 둘러보니 대부분의 사람들은 한담을 즐기고, 노트북을 펼쳐놓은 이들도 제법 있다. 그들도 나처럼 무언가를 미뤄둔 채 여기에 와 있는 것일까. 모두 평온해 보이지만 저마다 안고 있는 인생의 고민이 있을 것이다. 살아가면서 우리는 문득 자신에게 묻곤 한다. 나는 누구며 내가 진정 원하는 삶은 무엇인가? 선뜻 대답하기 어려운 그 질문들을 이렇게 바꾸어보면 조금 쉬울까. 나는 어디에 있는가? 나는 어떤 공간을 꿈꾸는가?

이 책에서 나는 미술사의 명화들을 '공간'이라는 관점에서 살펴보고 삶의 질문들을 가볍게 던져보려 한다. 그림 속의 여성들은 언제나

어딘가의 공간에 있다. 그들은 다양한 장소에 머물며 각자 주어진 일을 한다. 부엌에서 밥을 짓거나 시장에서 물건을 팔거나 서재에서 책을 읽는다. 그들이 머무는 장소는 오늘 우리가 살아가는 일상의 공간들과 크게 다르지 않다. 여성의 현실과 한계, 욕망과 꿈을 드러내는 공간을 마주하며 우리는 지금 자신이 머물고 있는 공간을 겹쳐보게 된다.

공간은 그가 어디에 속해 있고 그가 누구인지 말해준다. 인간은 안온한 집을 벗어나 세상으로 나아가고 자기만의 공간을 만들며 꿈을 실현해간다. 우리는 자연스럽게 이런 성장 과정을 지나지만, 과거 여성들은 그렇지 못했다. 그림 속의 여성들은 말한다. 공간은 누구나 공평하게 누릴 수 있는 것은 아니었다고. 공간을 확보하고 확장하기 위한 노력과 분투, 이는 역사 속의 여성들이 걸어온 길이었다. 이 책에서 소개하는 그림들은 '자기만의 방'을 만들고자 했던 그들의 힘겨운 노정의 한 단면을 포착해 보여준다.

그림 속의 여성들을 보면 이런 의문이 든다. 과거 여성들의 삶은 오늘날 우리의 삶과 무엇이 같고 달랐을까? 음식을 만들고 아이를 돌보는 그들의 모습이 익숙해 보인다면, 먹고 자고 일하는 인간 삶의 양식이 예나 지금이나 변한 게 없기 때문일 것이다. 삶의 양식은 동일하지만 삶의 양상이 그래도 많이 달라졌다. 오늘날 우리는 좀 더 많은 시간과 공간을 자신을 위해 사용할 수 있게 된 것이다.

화가들은 이렇게 변화되는 삶의 양상을 주로 공간으로 표현했다. 특정한 장소가 그곳에 있는 사람과 어떤 관계를 맺고 있는지 관찰하고 그림에 담았다. 과거에는 남성이 전유한다고 여겨졌던 곳, 혹은 여성이 당연히 책임져야 한다고 믿었던 공간의 경계가 많이 무너졌다. 이제 여

성은 자신의 서재를 두고 남성도 부엌에서 요리를 한다. 하지만 여전히 주방은 여성이 도맡아야 하는 성별화된 공간이다. 이처럼 어떤 공간들은 성별과 깊은 관련을 맺는다. 또한 빈부에 따라 접근할 수 있는 곳과 없는 곳으로 구분되기도 한다. 젠더적, 계급적인 특징은 공간을 통해 가장 잘 드러나고, 그림 속의 공간은 불평등, 억압, 차별, 욕망 같은 삶의 부조리를 명확하게 보여주고 있다.

그러므로 우리는 집에서, 일터에서 나를 둘러싼 공간의 의미를 더 사유해야 한다. 공간을 사유하기 위해 이 책에서 나는 그림을 두 가지 측면에서 살펴보았다. 먼저 공간의 구조다. 거리, 넓이, 위치에 따라 공간에는 구조가 생긴다. 그리고 한 사람의 경제력과 신분, 성별에 따라 공간의 사용 범위는 달라진다. 중세에 가내수공업을 하며 가난하게 살았던 평민들은 작업장과 거실, 부엌이 뒤섞인 비좁은 집에 살았다. 반면 귀족들은 부엌과 식당, 거실이 별도로 구분된 저택에 살며 식사 후에 휴식을 즐겼다.

다음으로는 공간의 영역을 살펴보았다. 자신이 속한 공간을 넓힘으로써 사람은 다양한 정체성을 지니게 된다. 여성들은 집 안의 울타리를 벗어나 거리로 나와 일터를 찾으며 사회적인 자아를 확립하게 되었다. 17세기 멕시코 수녀 소르 후아나는 학문에 대한 열정으로 결혼 대신 수녀의 삶을 선택했다. 일반 여성들은 책을 읽을 수조차 없었지만 수녀에게는 공부할 수 있는 기회가 주어졌기 때문이다. 이 책에서 언급한 화가들과 그림 속 인물들 이야기는 우리 삶의 모습과 닮은 데가 있다. 나는 독자들이 이 책을 통해 자신의 성장 과정을 돌아볼 수 있기를 바랐다. 그래서 여성과 공간을 그린 미술작품을 선별하고, 여성들이 집

이라는 사적 공간에서 거리·일터 등의 사회적 공간으로 나아가며 어떻게 '자기만의 방'을 만들어갔는지 차례로 서술했다.

1부에서는 역사 이래 여성이 가장 오랜 시간을 보내온 집을 살펴본다. 부엌, 침실, 서재, 정원 등이 있는 그림을 감상하며 집 안에 머물렀던 여성의 삶을 성찰해본다. 2부는 거리에 나온 여성들의 이야기다. 그들이 거리에서 어떤 유혹을 받고 거래를 했으며 위험에 맞서 싸웠는지 살펴본다. 3부는 시장, 공장, 아틀리에 등 일터에서 자신의 정체성을 찾으려는 여성들의 이야기다. 우리는 그림 속에서 궂은일을 하면서도 품위를 잃지 않은 중세 여성과 산업혁명 시대에 비로소 바지를 입고 일하게 된 여성 노동자들을 만날 수 있다. 4부는 현실 너머의 세상 이야기다. 일상을 벗어나 더 큰 세상과 이상향을 추구한 그들의 모습을 보여준다.

카페의 창 너머로 해가 진다. 조금 남은 차도 식었으니 노트북을 접고 이제 집으로 돌아가야 한다. 두 개의 건널목을 건너 모퉁이를 돌면 나의 집이다. 때로는 답답해서 떠나고 싶지만, 막상 떠나고 나면 그리운 안식처다.

이 책을 읽는 당신은 지금 어떤 공간에 있는가. 퇴근길의 지하철, 불 켜진 도서관, 좁은 자취방의 침대일 수도 있다. 누구나 저마다 꿈꾸는 방이 있을 것이다. 아니, 하루를 살아내기가 버거워 자신만의 공간을 꿈꾸는 것 자체가 쉽지 않을 수도 있겠다. 그림 속에서 수많은 여성들이 꿈꾸던 공간을 만나보는 것은 어떨까. 그림 속 인물들의 집을 구경하듯이, 이제는 갈 수 없는 과거의 거리를 걸어보듯이 책을 읽다가

문득 내가 꿈꾸는 방을 찾을 수 있다면 더없이 기쁘겠다.

책을 위해 그림을 사용할 수 있도록 너그러이 허락해주신 강요배 선생님, 정정엽 선생님, 이지유 선생님께 특별한 감사의 마음을 전한다. 매주 연재로 글을 게재할 수 있게 해주신 이데일리사의 오현주 국장님께도 감사드린다. 또한 이 책의 시작부터 끝까지 함께 해주신 이른비 출판사의 안신영 편집장님께도 두 손 꼭 잡고 고마움을 전하고 싶다.

2023년 11월
이윤희

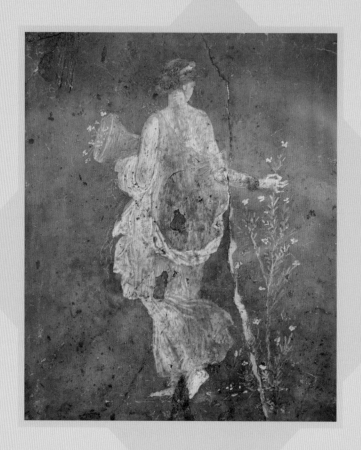

집이라는 세계

한 여인이 꽃바구니를 들고 맨발로 사뿐히 걷는다. 숲
인 듯 들판인 듯 배경은 온통 푸르다. 산들바람에 옷자
락이 나부끼고, 흰 베일이 마치 날개인 양 몸을 감싸고
있다. 여인은 고개를 살짝 돌려 지나친 꽃을 보며 손가
락으로 살며시 가지를 꺾는다. 걷는 듯 멈춘 듯 무심하
게 꽃을 꺾는 모습이 우아하고 여유롭게 보인다.

밥을 지으며 시를 짓다

18세기 어느 부엌의 풍경

소박한 부엌을 그린 18세기 그림 한 점이 눈길을 끈다. 네덜란드 화가 아드리안 드 렐리Adrian de Lelie, 1755~1820의 「팬케이크를 굽는 여인」이라는 작품이다. 나이 든 여인이 부엌에서 무쇠 팬을 들고 팬케이크를 굽는다. 실내가 추운지 여인은 숄을 두르고, 발아래에 둔 화로 앞 받침대에 한쪽 발을 올려놓았다. 조리대를 겸한 작은 탁자에는 구운 팬케이크, 손걸레, 양파 등이 보인다. 18세기에 부엌은 여성이 허드렛일을 하는 곳일 뿐이었다. 화가들도 대부분 남성이다 보니 일부 풍속화가 외에는 부엌에 별다른 관심을 두지 않았다. 그런데 아드리안 드 렐리는 어느 집 안의 부엌을 구석구석 보여준다. 그 광경은 평범하지만 작은 '새로움'을 담고 있다.

그림에서 먼저 눈길을 끈 것은 타일로 마감한 벽과 바닥이었다. 타일을 깔면 쾌적하고 청소하기도 수월하다. 당시 부엌은 주로 흙벽이었

는데 타일을 붙여 환경을 개선한 것이다. 그림 속의 부엌에는 여러 사람이 드나들고 있는데, 이를 보니 방이나 거실 같은 거주 공간 가까운 곳에 위치한 듯하다. 18세기에 부엌은 대부분 거주 공간에서 멀리 떨어져 있었는데, 겨울에 춥고 이동하기에도 불편했다. 물론 위생 문제가 있고 화재의 위험도 있고 식재료나 조리도구를 보관하려면 넉넉한 공간이 필요했겠지만, 부엌을 집의 바깥쪽에 둔 것은 그저 음식을 만들고 그릇을 치우는 대단치 않은 곳이라고 생각했기 때문이 아닐까. 모두 알다시피 전통적으로 부엌일은 여성이 책임지는 일로 여겨졌다. 이제는 요리 잘하는 남자를 '요섹남'으로 부르는 시대가 되었지만, 지금도 주로 여성이 주방에서 삼시세끼를 차려낸다. 그러니 18세기는 말해 무엇하랴. 당시 사람들은 부엌에 새삼 관심을 가질 이유가 없었다.

그런데 그림 속에서 또 하나 눈에 띄는 것은 벽에 걸린 한 점의 그림이다. 풍경화인 듯한 그 그림은 화려한 꽃장식 액자에 담겨 있는데, 이것은 실내 인테리어에 관심을 두었다는 의미다. 아드리안 드 렐리의 그림은 부엌에 어떤 변화가 일어나고 있음을 말해준다. 타일 공사를 해 한층 위생적인 환경이 되었고, 집 안 가까이 들어와 있으니 일하기 편리해졌으며, 그림을 걸어 분위기도 아늑해졌다. 이렇게 부엌은 변화되었지만 나이 든 여인에게 일상은 여전히 힘겨웠을 것이다. 여인의 곁에는 젊은 여성이 서 있는데, 잘 차려입은 모습이 여주인인 것처럼 보인다. 한 손을 허리에 올린 그녀는 팬케이크를 빨리 구우라고 채근하고 있는 걸까. 나이 든 여인의 난처한 표정에서 부엌일의 고단함이 엿보이는 듯하다.

1부 _ 집이라는 세계

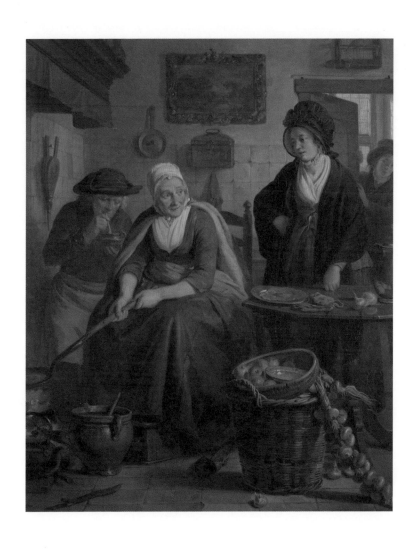

「팬케이크를 굽는 여인」
아드리안 드 렐리, 1790~1810년경, 패널에 유채, 52×42cm

말씀이냐 일용할 밥상이냐

아드리안 드 렐리의 그림보다 앞선 17세기에 부엌과 여성의 역할에 대해 질문을 던진 작품이 있다. 신약성경의 일화를 다룬 그 그림은 디에고 벨라스케스Diego Velasquez, 1599~1660의 「마르다와 마리아의 집에 있는 그리스도」이다.

벨라스케스는 스페인의 궁정화가로 주로 왕궁 사람들을 사실적으로 그려 미술사에 이름을 남겼다. 24세에 궁정화가로 추천을 받아 마드리드에 가기 전 세비야에서 활동하던 그는 이미 탁월한 솜씨가 엿보이는 그림들을 남겼는데, 그중 하나가 바로 이 작품이다. 스무 살도 되지 않은 청년 화가의 그림이라고는 믿기지 않을 만큼 전체 화면 구도가 잘 잡혀 있다. 그런데 이 그림은 들여다볼수록 수수께끼에 빠져드는 느낌을 준다.

예수가 제자들과 함께 자신을 따르던 마르다와 마리아 자매의 집에 들렀다. 동생 마리아는 예수의 발아래 앉아 말씀을 듣고 언니 마르다는 음식을 준비한다. 부엌에서 일하던 마르다는 그 상황이 못마땅했는지 예수에게 가서 동생이 나를 돕도록 해달라고 청한다. 그런데 예수는 오히려 "왜 그렇게 걱정이 많으냐, 마리아는 좋은 일을 택하였으니 그것을 빼앗지 말라"고 한다.

대부분 화가들은 이 장면을 그릴 때 예수의 옆에 앉아 귀를 기울이는 마리아와 부엌에서 일하다가 나온 마르다를 비교하듯이 묘사하고, 마리아가 옳다고 손짓하는 예수의 모습을 그려왔다. 신학적 관점에서는 일보다 예배가, 행위보다 마음이 우선이라는 의미이고 그런 맥락을

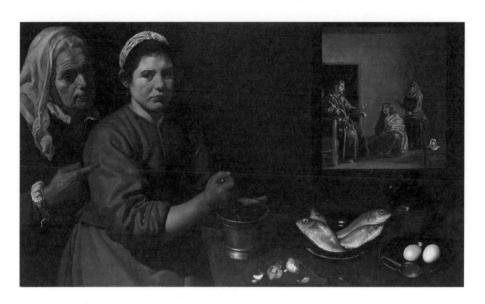

「마르다와 마리아의 집에 있는 그리스도」
디에고 벨라스케스, 1618, 패널에 유채, 42×52.5cm

따라 그린 것이리라. 그런데 벨라스케스는 이 이야기를 좀 다르게 해석하고 싶었던 듯하다. 당대의 보편적 인식과 전혀 다른 것까지는 아니지만 '마르다가 뭘 잘못한 건 아니지 않은가?'하는 인간적인 관점을 보여주는 듯하다.

부엌에 두 여성이 있다. 벽은 컴컴하고 실내로 난 창은 작다. 젊은 여성은 조리대에 늘어놓은 재료들을 손질하고 나이 든 여성은 손짓하며 뭔가 지시하는 모양새다. 벨라스케스는 두 사람이 있는 자리에 여유를 두지 않은 채 왼쪽으로 밀어놓아 부엌이 좁고 후미진 공간임을 강조하고 있다. 청동 절구 안에는 깐 마늘이 있을 테고, 그 옆으로 붉은 고추와 달걀 두 개, 손질이 덜 된 생선 네 마리가 보인다. 달걀과 물고

기는 예수를 상징하는 사물이다. 노파는 젊은 여자 뒤에 바짝 붙어 서서 잔소리를 하는 것 같다. 눈썹을 일그러뜨리고 입술을 꽉 다물고 볼이 상기된 젊은 여자는 억울하고 화가 난 모습이다. 하지만 별 수 없이 계속 마늘을 찧고, 나머지 재료들을 손질하게 될 것이다.

이 작품은 한눈에 의미를 파악할 수 없고 어딘지 모호해 보인다. 그림 속에 있는 또 하나의 그림 때문이다. 작은 그림 속에서 마리아는 예수의 발아래 앉아 그의 말에 귀를 기울이고, 마르다는 예수에게 무언가를 요청하며 손짓하고 있다. 그리고 예수는 이를 거절하는 듯 손바닥을 앞으로 내민다. 대부분의 화가들이 신약성경의 이 일화를 그릴 때 택하는 인물의 구도이고, 벨라스케스도 이 방식을 이미 알고 차용했다. 이 그림은 수수께끼를 던진다. 그림 속 그림이 창인가. 벽에 걸린 그림인가. 아니면 거울인가.

그것이 창이든 그림이든 거울이든, 울상 짓는 여인은 마르다의 마음을 대변하고 있다. 마르다 역시 예수의 말씀을 듣고 싶었을 테고 그래서 불만도 품게 되었을 것이다. 누군들 인생에 한 번 있을까 말까 한 배움의 기회를 놓치고 싶겠는가. 게다가 예수의 가르침이라니! 하지만 예수와 함께 온 제자들을 굶겨 보낼 수는 없지 않은가. 마르다와 마리아가 배움과 부엌일 둘 중 하나를 선택해야 했던 것은 결국 두 사람 다 밥상을 차려야 하는 여성이기 때문이다.

인생의 많은 시간을 보내는 곳

아파트 거주가 보편화되면서 거주 공간에서 동떨어져 있던 부엌은 실내로 들어왔고, 이제는 그곳을 '주방'이라고 부른다. 그럼에도 부엌, 즉 주방은 집 안의 어느 곳보다도 성별화된 장소이다. 여성들은 시가에 방문하면 도착하자마자 주방으로 들어가곤 한다. 시가에서 여성들의 관계는 주로 주방에서 맺어진다. 각자 개성이 다르고 자라온 환경도 하는 일도 다른 여성들이 주방에서 모인다. 음식을 하다가 잠깐 쉬는 때라도 그곳에 머물며 서로 안부를 묻거나 밀린 이야기를 나누곤 한다.

프랑스 화가 마르탱 드롤랭Martin Drolling, 1752~1817의 「부엌의 실내」라는 그림이 있다. 창문으로 빛이 들어와 부엌과 그 안의 세 사람을 비춘다. 두 여인이 부엌 가운데 자리와 창가의 의자에 앉아 옷을 짓거나 깁고 있다. 한낮이지만 실내가 어두워서 바느질을 하다가 눈이 나빠질 것 같다. 네댓 살 정도로 보이는 아이가 맨바닥에 앉아 고양이와 논다. 그 앞에 앉은 여자는 아이를 돌보는 역할을 겸하고 있다. 모녀 같기도 자매 같기도 한 이들은 음식 만드는 시간이 아닌데도 부엌에 머물러 있다.

부엌은 아무리 깨끗하게 치워도 쾌적하거나 안락하지 않다. 늘 물기가 있고 음식 냄새와 기름때로 찌든 곳이기 때문이다. 드롤랭이 그린 부엌은 벽과 선반에 조리 도구들이 잘 정돈되어 있고 화병에 나름 꽃도 꽂아 놓았지만, 왼쪽 출구 옆에 바닥을 쓸고 닦는 빗자루들이 있어서 창고처럼 보이기도 한다. 조리뿐 아니라 각종 허드렛일을 하는 부엌에서 여성들은 인생의 많은 시간을 보내게 된다. 매일 음식을 만들고

「부엌의 실내」
마르탱 드롤랭, 1815, 캔버스에 유채, 81.4×62.9cm

치우며 시간이 가기를 기다리고 아이가 자라기를 기다린다. 조금은 여유로운 날이 오기를, 지금과는 다른 인생이 펼쳐지기를 기다린다.

나혜석과 김일엽의 부엌

다른 인생을 한없이 기다리기보다 적극적으로 삶을 개척하려 했던 여성들에게도 부엌은 피할 수 없는 장소였다. 일제강점기에 '신여성'이라 불렸던 이들이 있었다. 그들 중 몇몇은 새로운 학문을 공부하고자 유학을 떠났다. 나혜석과 김일엽은 잘 알려진 신여성들이다. 나혜석은 화가이자 소설가였고 김일엽 역시 문인이자 비평가로 활동했다. 그들은 친구였고 함께 잡지 『신여자』를 창간했으며 시대비판적인 글을 발표해 파장을 일으켰다.

두 사람은 당시 만연했던 조혼이나 집안에서 맺어준 사람과 얼굴도 못 본 채 결혼하는 풍습에 반대했다. 자유연애를 주장하였고 여성에게만 정조를 강요하는 현실에 의문을 표했다. 그러나 그렇게 빛나던 그들은 순탄치 않은 삶을 살다가 쓸쓸하게 생을 마감한다. 나혜석은 이혼한 뒤 사람들의 비난과 외면 속에서 행려병자로 눈을 감았다. 김일엽은 스님이 되어 예산 수덕사로 들어간다. 은둔한 이후에는 세속에서 낳았던 아들조차 만나주지 않았다고 한다.

20대 청춘의 그들은 꿈으로 가득했다. 여성에게 의무로 주어진 일을 해나가는 한편 글 쓰고 그림 그리는 자신만의 일을 해나가리라 다짐했다. 나혜석이 친구를 모델로 그린 「김일엽 선생의 가정생활」에서 두 사람의 각오를 볼 수 있다. 판화로 제작된 이 카툰은 김일엽이 창간

한 우리나라 최초의 페미니즘 잡지 『신여자』 4호(1920년 6월)에 게재되었다. 나혜석은 밤부터 새벽까지 가정주부이자 작가로 살아가는 김일엽의 바쁜 하루를 그렸다. 그림에는 '이 짧은 밤에도 열두 시까지 독서', '부글부글 푸푸, 이것들 두고 시를 지어', '손으로 바느질 머리로는 신여자 잘 살릴 생각', '밤새껏 궁구하여 새벽 정신에 원고를 쓰고'라는 글을 적었다. 부엌일, 바느질 같은 '여성의 일'과 책을 읽고 글을 쓰는 '자신의 일'을 대비시키고 있다.

두 번째 장면에 나오는 부엌은 매우 단순하다. 밥솥과 냄비를 여기저기 그려놓아 공간의 구조조차 알 수가 없다. 김일엽 옆에는 책이 펼쳐져 있다. 부엌의 묘사는 첫 번째와 네 번째 장면의 배경 묘사와 명확한 대비를 이룬다. 첫 번째 장면에서 책 읽는 그의 머리 위에는 전구가 빛나고, 괘종시계는 자정을 가리킨다. 네 번째 장면은 더욱 공을 들였다. 밤새 원고를 쓰는 책상에 화병과 잉크가 가지런히 놓였고 창밖으로는 해가 떠오른다. 책들이 쌓여 있고 몇 권은 바닥에 떨어져 있는데, 자세히 보면 그 책은 김일엽이 창간한 잡지 『신여자』다.

그녀는 부엌에서 음식을 만들며 시를 읽는다. 해야 하는 일과 하고 싶은 일이 다르다. 그래서인지 나혜석은 부엌을 대충 그려 놓았다. 김을 뿜는 밥솥과 냄비가 밉상스럽게 보이는 것 같기도 하다. 책을 읽고 쓰는 공간과 부엌의 묘사가 확연하게 다른 까닭은 김일엽에게 무엇이 중요한지 보여주려 했던 것은 아닐까. 열두 시까지 책을 읽고, 부엌일을 하면서 시를 읽고, 바느질을 하면서도 잡지의 미래를 고민하며, 밤새 원고를 쓰는 김일엽은 도대체 언제 잠을 자는 것인가. 그럼에도 그 얼굴은 활기에 넘친다. 진지하게 책 읽고 글 쓰는 얼굴과 부엌일을 하

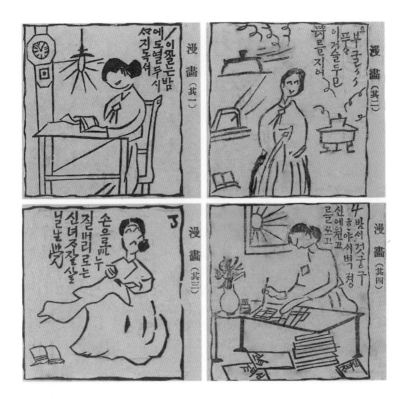

「김일엽 선생의 가정생활」
나혜석, 잡지 『신여자』 삽화, 1920, 판화

는 얼굴이 전혀 다른데, 부엌에서 그녀는 웃는다. 밥상을 차리며 아무래도 잡지 만들 생각에 웃는 것처럼 보인다.

저 미소의 끝에, 김일엽이 인간사를 모두 포기하고 스님으로 살아가리라고 누가 생각할 수 있었을까. 저 그림을 그린 나혜석이 오갈 데 없는 신세가 되리라고 상상이나 할 수 있었겠는가. 나혜석의 그림이 이렇게 재기발랄하고 그림 속의 김일엽이 밝게 웃고 있는데 말이다.

식당

먹는 사람 따로, 차리는 사람 따로

주인이 먹다 남긴 것을 보는 하녀

식탁이 있는 공간은 가족의 생활상을 보여준다. 가족이 한자리에 모여 저녁 식사를 하는 집도 있겠지만, 어른도 아이도 바쁜 요즈음에는 귀가 시간이 달라 각자 식사를 하는 경우도 많다. 영양을 고려해 균형 잡힌 식단으로 먹는 사람도 있고 끼니를 때우기에 급급한 사람도 있다. 이렇게 인간 삶의 다양한 양상은 식탁에서 가장 잘 드러나는 듯하다.

식탁이 고정적으로 배치된 공간이 생긴 것은 그리 오래된 일이 아니다. 우리나라 역시 80년대만 해도 부엌에서 방으로 밥상을 들고 나르지 않는가. 서양에서도 서민들은 화덕자리와 거실 사이 어디쯤 작은 식탁을 놓고 밥을 먹었다. 왕궁과 귀족의 저택에서도 침실이나 침실 옆의 전실에서 식사를 했고, 손님을 초대해 연회를 열 때만 큰 거실에서 탁자를 이어 만찬을 벌였다.

17세기 독일 화가 볼프강 하임바흐Wolfgang Heimbach, 1615~1678는

「창 뒤에 주방 하녀가 있는 아침 식탁」이라는 독특한 작품을 남겼다. 이 그림은 창문을 들여다보는 인물로 인해 묘하게 심리적인 분위기를 자아낸다. 만약 하녀가 없다면 바로크 시대에 유행하던 평범한 바니타스Vanitas 정물화에 그쳤을 것이다. 16세기에서 17세기에 걸쳐 유럽을 휩쓴 종교전쟁으로 많은 사람이 허무하게 죽어가자 화가들은 바니타스 정물화를 그리기 시작했다. 그것은 언젠가 시들고 마는 꽃이나 과일, 죽음을 상징하는 해골 등을 그린 그림으로 '인간의 삶이 유한하고 헛되리라'는 메시지를 담고 있다. 하임바흐의 그림 속에 보이는 먹다 남은 음식, 갈변한 과일, 화면 왼쪽의 파리 한 마리는 '메멘토 모리memento mori'를 상징하는 바니타스의 전형적인 소재들이다.

하임바흐는 정물화 화가였던 아버지의 영향을 받았다. 청각장애가 있지만 외국어에 능통했기에 여러 나라로부터 그림 주문을 받는 데는 어려움이 없었다. 그는 네덜란드와 덴마크, 이탈리아 등지에 머무르며 왕족과 귀족의 초상화나 그들이 원하는 주제에 맞추어 작업을 했다. 대부분 의뢰인이 적당히 만족할 만한 그림들을 그렸지만 「창 뒤에 주방 하녀가 있는 아침 식탁」 같은 심리적인 작품도 남겼다.

아침 식탁에는 빵과 치즈, 훈제 고기, 음료가 놓여 있는데 이는 한 사람을 위한 상차림으로 보인다. 하얀 테이블 매트 위에는 칼과 나이프 한 쌍만 보인다. 식탁의 주인공은 거칠게 빵을 떼어먹고, 훈제 고기를 나이프로 잘라 먹다 남기고, 사과도 반쪽만 먹은 뒤 냅킨에 손을 닦고 자리를 떠났다. 식탁이 마주한 창은 빛이 들어오지 않는 것으로 보아 집 내부를 향하고 있음이 분명하다. 빛은 창의 반대쪽에서 어렴풋이 들어오고 있다.

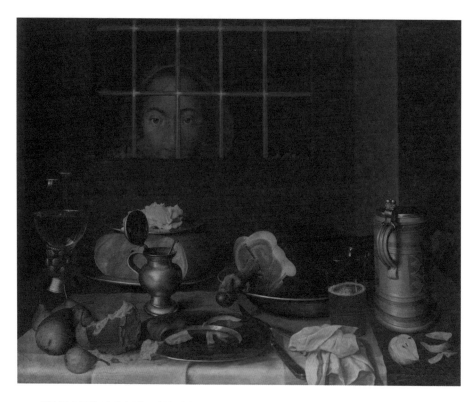

「창 뒤에 주방 하녀가 있는 아침 식탁」
볼프강 하임바흐, 1670, 캔버스에 유채, 69.5×84.5cm

그다지 풍성할 것 없는 식탁은 이제 누군가가 치워야 할 것이다. 하녀는 지나가다가 주인이 식사를 마쳤는지 보려 한 것일까. 매달리다 시피 창틀에 손을 얹고 눈빛을 반짝이는 표정이 묘한 감정을 일으킨다. 이마가 넓고 눈썹이 둥글고 코가 긴 하녀의 얼굴은 실제 누군가를 그린 듯 생동감이 있다. 하녀는 음식을 쳐다보며 무슨 생각을 하고 있을까. 그녀가 아침을 먹는 장소는 어디일까.

1부 _ 집이라는 세계

하임바흐는 벽 하나, 창 하나를 사이에 두고 상을 차리는 사람과 먹는 사람이 따로 있다는 사실을 말하고 싶었던 것 같다. 재료를 손질하고 빵을 반죽하고 고기를 굽는 사람은 하녀일 테지만, 정작 만든 사람은 먹는 즐거움을 누릴 수 없다. 하녀는 마치 주인의 자리를 욕망하듯 식탁을 몰래 훔쳐보고 있다. 그 표정에서 여러 감정이 느껴진다. 그녀는 현실에 불만을 품은 것 같기도 하고, 주인을 질투하는 것 같기도 하다. 하임바흐는 왜 이런 식탁 그림을 그렸을까?

하임바흐는 예나 지금이나 그다지 알려진 화가는 아니다. 장애를 가진 채 여러 나라를 떠돌며 주문 받은 그림을 그리느라 고달픈 삶을 살았다. 음식과 숙소를 제공받는 대신 그림을 그리기도 했다. 그의 처지는 주방 하녀와 별반 다르지 않았을 것이다. 오래 머물게 하며 후원했던 귀족도 있었지만 가장 긴 인연이 십 년 정도였고, 거처를 자주 옮겨야 했다.

말에 탄 백작의 위엄에 찬 모습이나 왕의 드넓은 영토를 그리고 난 뒤 그는 저택에서 일하는 하인이나 레스토랑에 모여든 거지들 같은 풍속화genre painting적인 소재의 그림에 몰두했다. 식탁 정물에 하녀가 등장하는 이 그림 역시 풍속화라고 해야겠지만, 고요한 분위기 속에 불만과 욕망과 질투의 심리를 담아내 팽팽한 긴장이 느껴진다. 식탁을 배경으로 이런 정서를 담아낸 그림이 또 있을까?

굴 껍데기를 던지는 사람과 치우는 사람

18세기 초반에 이르러 왕궁과 귀족의 저택에 비로소 식당이 생긴다. 이 시기의 식당은 단독 공간에 새로 만들어지는 것인 만큼 주인의 세련된 안목을 드러내기에 좋은 장소였다. 장 프랑수아 드 트로이Jean François de Troy, 1679~1752는 「굴 오찬」에서 식당 공간이 처음 생겨나던 당시의 모습을 사실적으로 담는다. 그림의 배경은 루이 15세가 통치하던 당시, 베르사유 궁의 2층에 있던 작은 식당이다. 왕은 식당을 장식할 그림을 직접 의뢰했고, 화가는 귀족들이 모인 오찬의 광경을 그린다.

그림의 위쪽은 천고가 높은 식당을, 아래쪽은 술과 음식을 즐기는 사람들을 묘사한다. 천장에는 봄바람의 신 제피르가 꽃의 여신 플로라에게 날아가는 모습을 그려, 만물이 소생하는 봄의 상서로움을 표현했다. 천정을 떠받친 금빛 조각들 사이로 보이는 여인은 머리에 조개 장식을 하고 돌고래 분수를 디딘 것으로 보아 비너스가 분명하다. 천장이 둥글게 이어지고 바닥 타일이 방사형으로 깔렸으니 둥근 벽으로 설계된 식당이었을 것이다. 루이 15세는 이 식당을 사적인 모임 장소로 삼고 마음에 맞는 귀족들과 식사를 즐겼다.

그림 속 인물들은 흥겨움이 절정에 달한 것 같다. 앉거나 서서 흥청망청 술을 마시며 웃고 떠든다. 화면 왼쪽의 붉은 코트와 프릴 블라우스를 입은 이는 이 식당을 만든 젊은 왕 루이 15세다. 파란 옷의 남자가 왕의 발아래 무릎을 꿇은 채, 지시에 따라 굴을 까서 은쟁반에 담는다. 그림 중앙의 회청색 옷을 입은 남자는 굴을 식탁에 가져다 놓는다. 그 옆에 바구니를 든 이는 귀족들이 버린 굴 껍데기를 모으고 있다.

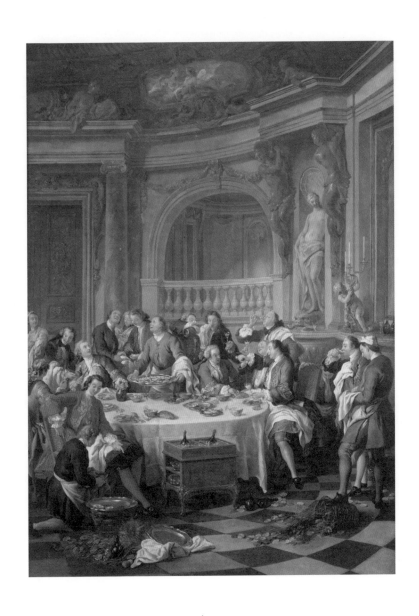

「굴 오찬」
장 프랑수아 드 트로이, 1735, 캔버스에 유채, 180×126cm

앞 그림의 부분

의자 뒤에서 무릎을 꿇은 사람은 바닥에 떨어진 것을 주워 담는데, 역시 궁정의 하인으로 보인다.

귀족들은 깨끗한 식탁보를 더럽히지 않도록 굴 껍데기를 바닥으로 버리면서 먹는다. 바닥은 굴 껍데기에 샴페인 병까지 나뒹굴어 한마디로 난장판이다. 이 작품은 역사상 샴페인이 최초로 등장하는 그림으로, 음식의 역사를 거론할 때도 빠지지 않는다. 어찌 보면 샴페인이 이 그림의 또 다른 주인공인 듯도 하다. 여러 사람의 시선이 코르크 마개가 솟구쳐 오른 그 지점에 모여 있기 때문이다. 회색 기둥의 한가운데 점 같은 것이 보이는데, 바로 '펑' 소리와 함께 압력으로 밀려 올라간 코르크 마개이다. 접시를 놓던 하인도 샴페인을 딴 귀족도 코르크 마개를 보며 미소를 짓고 있다.

1부 _ 집이라는 세계

떠들썩한 식당은 어딘지 모르게 위험해 보인다. 이 자리에서는 틀림없이 권모술수가 오갔을 것이다. 온갖 소문의 진원지도 바로 이 식당이었을 것이다. 프랑스 혁명은 루이 16세 시대에 일어났지만, 부르봉 왕가가 몰락한 이유를 이 식당의 그림에서 짐작할 수 있다.

한상에 둘러앉아 감자 먹는 사람들

트로이가 「굴 오찬」을 그린 지 150여 년이 지나 빈센트 반 고흐 Vincent van Gogh, 1853~1890는 「감자 먹는 사람들」을 그린다. 가난한 가족이 둘러앉아 감자를 먹는다. 천장의 낮은 서까래는 무너질 것 같고 창문 너머로 어둠이 짙게 깔려 있다. 식탁은 다섯 명이 앉기에는 작기만 하다.

가족이 모인 자리는 거실을 겸한 곳처럼 보이고 바로 옆이 부엌인 듯하다. 차를 따르는 여인과 찻잔을 들어 올리는 남성 사이에 만들다 만 벽 혹은 기둥이 공간을 구획하고 있다. 여인 옆에 놓인 주전자와 머리 위에 걸린 수저통으로 보아 부엌의 조리대 바로 옆에 식탁이 놓였다. 막 삶은 감자는 더운 김을 뿜어내고, 가족은 앞접시도 없이 가운데 큰 접시에 담긴 감자를 함께 먹고 있다.

그림의 전체 색감은 흙이 묻은 감자 그 자체의 색을 표현한 듯하다. 「별이 빛나는 밤」이나 「아이리스」 「해바라기」의 화려한 원색이 익숙한 우리에게 이 그림은 조금 낯설게 보일 수도 있다. 반 고흐가 프랑스로 떠나기 전, 고향인 네덜란드에서 그린 이 작품은 그의 첫 번째 걸작이라는 평가를 받는다. 고흐는 「별이 빛나는 밤」보다 「감자 먹는 사

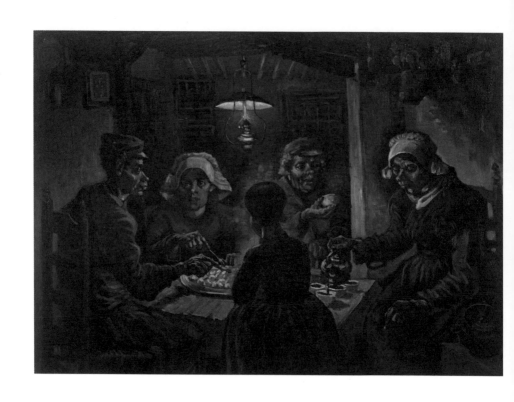

「감자 먹는 사람들」
빈센트 반 고흐, 1885. 캔버스에 유채, 82×114cm

람들」에 더 큰 애정을 가졌다. 가족의 얼굴을 각각 그린 초상화들이 수십 점 남아 있을 정도로 공을 들였고, 좋은 평을 받지 못하자 매우 상심했다.

반 고흐는 감자 먹는 가족의 식탁에서 무엇을 보여주려 했을까. 비좁은 곳에 둘러앉아 있고, 먹을 것이라고는 감자밖에 없으며, 삶의 역경이 드러나는 거친 얼굴과 울퉁불퉁한 손을 가진 이들의 식탁에서 반 고흐는 무엇을 보았을까. 어쩌면 그가 표현하고 싶었던 것은 '그럼에도 불구하고'가 아니었을까. 그럼에도 불구하고, 이들은 함께 앉아 피곤했던 하루의 여정을 나누고 있다. 이 그림은 「굴 오찬」과는 달리 명령하는 이와 시중드는 이가 따로 없다. 먹기만 하는 이와 치우는 이가 구별되지 않는다.

남편은 차를 따르는 아내에게 고맙다고 말하고, 아내는 하루의 일들을 남편에게 들려주고, 아이는 어른들의 이야기를 들으며 저녁의 한때를 보낸다. 식탁에 모여 앉은 이들은 가난하지만 자신들의 손으로 땅을 일구어 수확한 감자를 먹는다. 가족의 허름한 식탁 그림에서 마치 예수의 마지막 성만찬 같은 경건하고도 슬픈 느낌이 드는 것은, 화가가 이들의 삶에 깊이 공감하고 내면의 아름다움을 느꼈기 때문일 것이다.

요람

자장가와 한숨

폭풍 속에서 내 아기를 지키리

요람에서 잠든 아기를 바라보는 것만큼 행복한 순간이 있을까. 아기의 달콤한 내음을 맡고 색색거리는 숨소리를 듣는다. 잠이 깰까봐 작은 손 위에 손가락 하나를 대본다. 방긋 웃는 아기를 보면 근심이 물러나고 순수한 평화가 깃든다. 그런데 이 평화는 인생 가운데 요람에 머무는 시기에 잠시 깃드는 것이기에 애틋하기만 하다. 요람은 인간이 태어나서 머무는 가장 작은 공간이다. '요람에서 무덤까지from the cradle to the grave'는 인간의 전 생애를 말한다. 태어나고 처음 몇 개월, 아기는 강보에 싸여 요람에서 삶을 시작한다.

역사상 가장 유명한 요람의 이야기는 서기 원년 마태복음으로 거슬러 올라간다. 요셉이 산달이 찬 마리아와 함께 호적 신고를 하러 고향인 베들레헴으로 간다. 하지만 여관에 빈방이 없어 하는 수 없이 마구간에 머문다. 아기 예수는 그곳에서 탄생했고 부모는 요람 대신 가축

「요람 곁에 있는 어머니」
사뮈엘 판 호흐스트라턴, 1670년경, 캔버스에 유채, 46×40cm

의 먹이 담는 그릇인 구유에 아기를 눕힌다. 비천한 자리는 장차 예수가 십자가에서 당하게 될 고난을 상징한다. 구유 옆에 성모 마리아가 함께 있듯, 요람의 가장 가까이에 있는 사람은 당연히 어머니이다. 왕가나 귀족 집안은 유모가 수유와 육아를 대신했고 프랑스에서는 서민층도 아이를 돌보는 집에 맡겨 일정한 나이까지 키웠다고 하지만, 그래도 아이를 낳으면서 달라진 삶을 감당해야 하는 것은 지금까지도 아버지보다는 어머니 쪽이다.

그림 속에서 요람은 대부분 어머니를 그린 초상화에서 볼 수 있다. 17세기의 네덜란드 화가 사뮈엘 판 호흐스트라턴Samuel van Hoogstraten, 1627~1678은 「요람 곁에 있는 어머니」라는 그림을 남겼다. 그는 원근 법과 미술 이론을 연구하여 착시 효과를 실험한 화가로, 세로 46센티 미터, 가로 40센티미터의 이 작은 그림에도 공간의 깊이감을 표현하고 있다. 그림 속 인물들이 누구인지 밝혀지지는 않았지만 화가가 당사자 인 어머니에게 선물하기 위해 그린 것으로 짐작된다.

이 그림은 당시 사용했던 요람의 형태를 정확하게 보여준다. 버들 가지를 다듬어 짠 요람의 표면은 거슬림 하나 없이 고와 보인다. 갓난 아기가 작은 침구를 높이 채운 요람 안에서 편안히 잠들어 있다. 이불 은 부드러운 흰 천으로 준비했고 털 담요도 덮어두었다. 머리 쪽을 보 호하기 위해 덮개도 만들었다. 요람의 바닥에는 나무로 만든 받침이 있 는데, 완만한 곡선으로 이루어져 좌우로 흔들 수 있다.

여섯 칸의 계단 너머 붉은 침대와 의자가 보인다. 부모의 잠자리 는 이 침대일 것이고, 요람은 밤이 되면 이곳으로 옮겨질 것이다. 아기 와 어머니는 평화로운 시간을 보내고 있다. 어머니는 금빛 자수가 놓 인 흰옷 위에 금색 숄을 두르고 있다. 아기 이불의 하얀 빛이 더해진 그 모습은 성스러움마저 느껴진다. 어머니 머리 위에 있는 시커먼 그림은 무엇을 의미할까? 폭풍이 몰아치는 광경인데, 요람을 둘러싼 분위기와 사뭇 다른 그림은 인생의 풍파를 암시하는 듯하다. 하지만 어머니는 험 난한 일이 폭풍처럼 닥치더라도 아기를 보호할 것이다.

마리 앙투아네트와 텅 빈 요람

사람들에게 보여주기 위해 특별한 목적을 가지고 제작된 요람 그림이 있다. 바로 엘리자베스 루이즈 비제 르브룅Élisabeth Louise Vigée Lebrun, 1755~1842의 「마리 앙투아네트와 그의 자녀들」이다. 세로 275센티미터, 가로 216.5센티미터의 대작으로 인물들을 실물 크기에 육박하게 그렸다. 1787년, 프랑스의 관전官展인 살롱전에 걸린 이 그림 앞에서 관람객들은 너나없이 입방아를 찧었을 것이다. 평소에 화려한 리본과 레이스가 달린 드레스를 입던 왕비가 그림 속에서는 간소한 옷차림을 하고 있기 때문이다. 왕비는 자녀들과 함께 있는 자애로운 모습이다. 그림이 공개되고 나서 2년 뒤 1789년에 프랑스 혁명이 일어났음을 감안하면, 사람들이 살롱에 걸린 이 그림을 보며 여기에 무슨 의도가 있는지 의심한 것은 당연한 일이었다.

마리 앙투아네트가 붉은 드레스를 입고 모자를 쓰고 의자에 앉았다. 무릎 위에는 어린 왕자가 있고, 공주 마리 테레즈는 어머니에게 기대고 있다. 마리 앙투아네트의 옆에는 벨벳으로 감싼 커다란 요람이 덩그러니 놓였고 왕자가 덮개를 열어 그 안을 손가락으로 가리키고 있다. 요람 안에는 아기가 없다. 이 요람의 주인은 1786년, 그림을 그리기 한 해 전에 결핵으로 세상을 떠난 소피 엘렌 베아트리스이다. 마리 앙투아네트가 네 자녀를 둔 어머니라는 점을 강조하기 위해 아이들과 함께 있는 초상화에 빈 요람을 함께 둔 것이다. 물론 이런 연출은 왕비의 절친이자 전속 화가였던 르브룅의 아이디어일 것이다.

마리 앙투아네트는 당시 급박하게 이미지를 개선할 필요가 있었

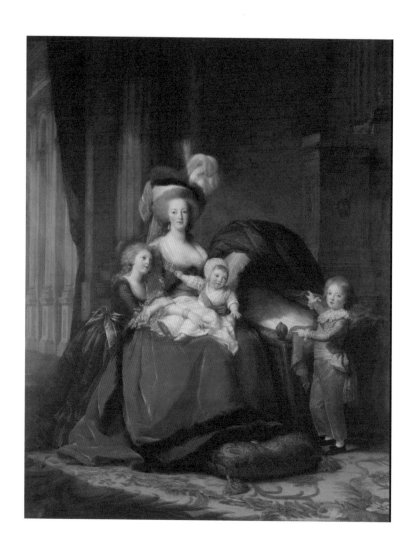

「마리 앙투아네트와 그의 자녀들」
엘리자베스 루이즈 비제 르브룅, 1787, 캔버스에 유채, 275×216.5cm

다. 오스트리아의 공주로 루이 16세와 정략결혼을 한 그녀는 왕가에 쏟아지는 비난을 한 몸에 받았다. 프랑스 재정은 이미 사치를 즐기던 선왕 루이 15세 때부터 파탄이 났지만 대중은 손쉽고 확실한 희생양을 원했다.

사람들 사이에 마리 앙투아네트가 화려한 드레스와 보석, 파티를 즐긴다는 말이 나돌기 시작했다. 빵을 달라고 외치는 군중에게 "빵이 없으면 케이크를 먹으면 되잖아요"라는 말을 했다고 알려졌지만, 이는 근거 없는 악의적 소문일 뿐이었다. 마리 앙투아네트를 둘러싸고 요즘 말로 온갖 가짜 뉴스가 퍼졌는데 사실인지 아닌지 분간조차 할 수 없었다. 괴소문을 잠재우기 위해 노심초사했던 그녀는 초상화를 제작하기로 한다. 자녀들과 죽은 딸의 요람까지도 전면으로 내세우는, 어머니로서의 초상이 필요했던 것이다.

빈 요람은 어딘지 섬뜩해 보인다. 요람을 가리키는 왕자의 행동 역시 부자연스럽게 보인다. 자식의 죽음이라는 큰 슬픔을 겪은 어머니, 그리고 자녀에게 사랑받는 어머니라는 점을 부각하기 위해 요람을 동원한 이 그림은 추락하는 민심을 어떻게라도 돌려보려는 최후의 전략이었다.

아기야, 좀 더 잠들어주렴

1800년대 중반, 프랑스 화단은 인상주의라는 새로운 전기를 맞았고 이 시기에 또 하나의 요람 그림이 등장한다. 베르트 모리조Berthe Morisot, 1841~1895의 「요람」에는 화가의 언니인 에드마 모리조와 그의

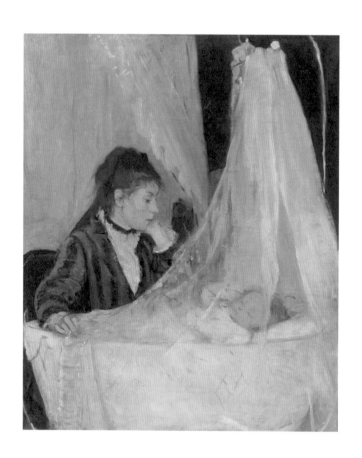

「요람」
베르트 모리조,1872, 캔버스에 유채, 56×46cm

딸이 나온다. 요람은 모서리를 둥글게 만든 전통적인 형태이다. 요람 위의 금속 걸이에 부드럽게 늘어뜨린 반투명한 천이 아기를 보호하고 있다. 아기는 깊은 잠에 빠져 있다. 엄마의 자장가를 들으며 잠들었으리라. 아기가 잠을 잘 때 엄마는 비로소 자신의 시간을 가진다. 화가로 데뷔한 에드마 모리조는 더더욱 그랬을 것이다.

에드마는 이 그림을 그린 동생 베르트 모리조와 여러 스승을 거치며 나란히 그림 공부를 했다. 동생만큼이나 뛰어난 재능을 지닌 그녀는 살롱전에서 다섯 번 이상 출품 승인을 받은 화가였다. 하지만 에드마의 이력은 결혼에 이은 출산과 함께 중단되고 말았다. 모리조는 화가의 꿈을 내려놓은 에드마를 향한 안타까움에 언니와 조카가 있는 그림을 그리곤 했다.

이 그림에서 우리는 단잠에 빠진 아기를 바라보는 어머니의 행복을 볼 것인가, 한숨을 볼 것인가. 에드마는 요람 옆에서 한 손으로는 아기의 발치를 감싸고, 한 손으로는 턱을 괴고 아기의 얼굴을 들여다보고 있다. 시선이 아기를 향해 있긴 하지만 깊은 생각에 잠긴 것처럼 보인다. 조금 더 쉬고 싶으니 아기가 좀 더 잠을 잤으면 하고 있을까. 화가가 되기를 꿈꾸며 그림을 그렸던 날들을 떠올리고 있을까. 그림 속에서 에드마의 한숨 소리가 들리는 듯하다.

갈색 곰의 정체

20세기 들어 부부 중심의 생활양식이 구축되며, 집 안에 부부의 침실 외에 아기방도 따로 만들게 되었다. 부모는 따스한 색상의 벽지를 바르고 요람이나 아기 침대를 들여놓고 모빌을 매달아 놓는다. 미리엄 샤피로Miriam Schapiro, 1923~2015가 만든 「인형의 집」에서 우리는 '요람의 방'을 만날 수 있다.

작품이 전시되었던 곳은 철거를 앞둔 빈 저택이었다. 1972년 1월 30일에서 2월 28일까지 한 달 동안 대학 강사인 미리엄 샤피로와 주디 시카고Judy Chicago, 1939~는 다른 여성 미술가들, 그리고 캘리포니아 예술대학CalArts의 여성 제자들과 함께 방이 17개나 되는 저택의 구석구석에 작품을 갖다 놓는다. 집 자체를 예술적 사유의 대상으로 삼은 획기적인 전시였다. 〈여성의 집Womanhouse〉이라는 이 전시회는 큰 반향을 일으킨다. 1970년대 당시 집은 대개 남성과 여성이 가정을 이루어 아이들과 함께 사는 곳을 뜻했기 때문이다. 하지만 집 안에서 누가 시간을 가장 많이 보내는지 생각해보면 '여성의 집'이라는 제목은 설득력을 얻는다.

가부장적 제도와 관념 속에서 굳어진 성별의 역할에 따라 청소와 주방일, 양육은 여성의 일로, 사회적인 활동은 남성의 일로 여겨졌다. 대학을 졸업하고 직업을 가졌던 여성들도 대개 결혼과 함께 일과 가정 둘 중 하나를 택했다. 특히 아이가 있다면 스스로의 선택이 아니라 어쩔 수 없는 현실적 여건상 집에 묶여야 했다. 이처럼 집은 여성이 일생 대부분을 보내는 장소였다.

전시회에서는 여성들이 집 안에서 느끼는 수많은 심리를 표현한 사물들이 나왔다. 화장실 휴지통에 가득 쌓인 생리대, 선반과 일체가 되어 꼼짝도 할 수 없는 여자 마네킹, 여성의 젖가슴이 다닥다닥 붙어 있는 주방의 벽 같은 설치물에서는 구속감, 책임감, 의무감, 광기마저 엿보인다. 〈여성의 집〉에 설치된 대부분의 작품들은 전시회가 끝난 뒤 바로 철거되었지만, 그 가운데 유일하게 남은 작품이 바로 「인형의 집」 이다.

「인형의 집」 3층 왼편에는 '요람의 방'이 있다. 아기의 방에는 창문과 커튼, 하늘색 요람, 장난감이 있는 선반, 작은 테이블이 보인다. 요람

에 누워야 할 아기는 방 오른편의 목욕통 같은 곳에 앉았는데, 자세히 보면 그 통은 알의 모양을 하고 있다. 알 껍질 위로 큰 거미가 기어간다. 요람에는 머리에 가시가 돋은 정체불명의 동물이 들어앉았다. 창문 너머로 커다란 곰이 방 안을 들여다본다. 선반에 놓인 악어 인형도 아기를 향해 주둥이를 벌리고 있다. 아기는 위기에 처한 것만 같다.

위험천만한 아기의 방은 엄마의 심리적 상태를 반영한다. 아무리 애써 보아도 아기는 계속 울고 떼를 쓴다. 엄마는 뭔가 잘못하고 있지 않나 불안하고, 이전의 생활로 다시 돌아갈 수 없을 것 같아 두렵다. 수면 부족으로 신경은 곤두서 있고 끝없이 우울하기만 하다. 아기를 위협하는 존재들은 엄마 자신의 마음인 것이다.

17세기 그림 속의 어머니는 요람 곁에서 성모 마리아처럼 아기를 지키고, 마리 앙투아네트는 죽은 아기의 요람 곁에 있다. 에드마는 요람에서 잠든 아기를 보며 생각에 잠겨 있다. 미리암 샤피로의 작품 속 요람 곁에는 어머니가 없다. 어떤 요람이든 그것은 어머니의 인생 한 자락을 보여준다. 어머니로서의 행복과 안락함, 동시에 한 개인으로서 느끼는 미래에 대한 불안, 지난 인생에 대한 회한이 모두 요람에 스며들어 있다.

나를 살아 있게 해준 아름다운 장소

침실에서 열린 결혼식

"이불 밖은 위험해"라는 농담이 있다. 게으름뱅이의 변명처럼 들리지만 일면 수긍이 간다. 날이 밝아 이불 밖으로 나오는 순간 우리는 사회적 의무와 요구에 시달리게 마련이다. 때때로 원치 않는 사건 사고에 휘말릴 수도 있다. 다시 이불 속으로 들어가 잠을 청하면 타인들과 부대끼던 일상의 고단함은 누그러지고, 몸과 마음에 편안함이 깃든다.

오늘날 침실은 사적 공간이지만 집 안에서 침실이 단독으로 분리된 시기는 16~17세기경이었다. 문명이 시작되고 여러 시대를 거친 뒤에야 '나만의' 침실이 생겨났다는 이야기다. 이전에도 궁정과 귀족의 저택에는 부부 침실이 따로 있었지만 당시 침대는 손님을 맞이하는 응접실의 기능을 함께 했다. 친척 모임이나 사교회가 열리면 사람들은 침대나 그 주변에 의자를 놓고 둘러앉았다. 남의 집에 가서 침실 문을 열면 무례하다고 하는 요즘과 비교해 보면 사뭇 다른 일상의 풍경이다.

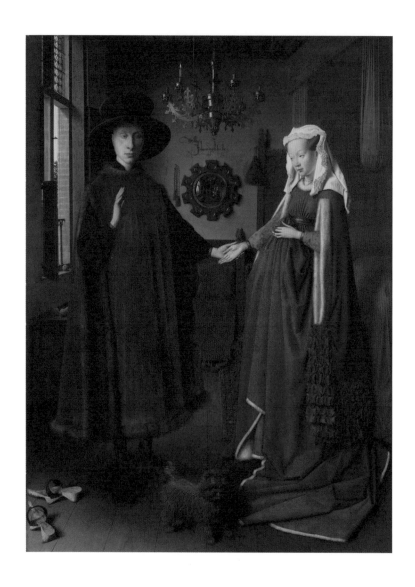

「아르놀피니 부부의 초상」
얀 반 에이크, 1434, 오크판에 유채, 82.2×60cm

얀 반 에이크Jan van Eick, 1395~1441의 「아르놀피니 부부의 초상」은 결혼 약속을 기념하기 위한 그림이다. 그림의 배경은 침실인데 왜 그곳에서 결혼 약속을 하는 것일까. 그림 왼쪽에는 창문이, 오른쪽에는 침대가 있다. 침대 위 양쪽 귀퉁이에는 천을 정갈하게 매달아 놓았고 침구도 정돈해 두었다. 실내에는 샹들리에와 장식용 거울, 의자 등이 있는데, 당시 침실은 집 안에서 가장 잘 꾸며놓은 곳으로 응접실을 겸했다고 한다.

성장을 한 아르놀피니 부부가 손을 맞잡고 있다. 상상화가 아니라 실제 인물을 모델로 그린 초상화가 분명하다. 남성의 날카로운 눈매와 지나치게 긴 콧날, 턱의 갈라진 부분 등은 특정 인물의 초상이라는 사실을 말해준다. 창밖의 나무에 체리가 매달린 것을 보면 계절은 봄이지만 아르놀피니는 한겨울에 입는 털 코트를 걸쳤다. 여인 역시 의례에 따라 두꺼운 옷을 입었다. 푸른 옷 위에 녹색 겉옷을 입었는데 목과 소매, 옷의 안쪽이 흰 털로 마감되었다.

남성은 한 손을 들어 서약을 하고 있다. 결혼 의식을 그릴 때는 왼손이 아닌 오른손을 맞잡는 형태가 상례이기 때문에 이 그림은 아르놀피니가 두 번째 부인과 언약을 맺는 장면으로 추정하기도 한다. 그림의 뒤편 벽에는 큰 볼록거울이 있다. 이것은 미술의 역사에서 가장 문제적인 거울 중 하나이다. 거울 안에는 당연히 그림의 주인공과 화가인 얀 반 에이크의 모습이 있어야 하는데, 부부 앞에 마주 서 있는 이는 한 사람이 아닌 붉은 옷과 푸른 옷을 입은 두 명의 남성이다. 두 사람 중 하나는 화가 자신일 것이라 추정된다. 그것은 거울 위에 쓰인 글 때문이다. 벽에는 "얀 반 에이크가 여기에 있었다. 1434"라는 한 문장이 장식

적인 필체로 쓰여 있다. 단순히 화가의 서명이라기에는 매우 눈에 띄는 위치에 글씨를 크게 남겨 놓았다. 반 에이크가 화가이자 이 결혼식의 증인 역할을 했다는 사실을 보여주는 것이다. 침실에서 예복을 입고 의식을 치르며, 벽 위에는 화가의 이름이 적혀 있다. 이처럼 얀 반 에이크가 그린 침실은 사적인 공간이면서 완전히 개방된 장소였다.

인생의 마지막 장소

침실 그림이라고 하면 그저 잠을 자거나 에로틱한 장면들을 떠올리지만 이와는 다른 장면을 그린 작품도 많다. 중세 후기의 네덜란드 화가 히에로니뮈스 보스Hieronymus Bosch, 1450~1516는 침실에서 죽음을 기다리는 한 사람을 그린다. 대부분의 사람들은 침대에서 인생의 마지막 순간을 맞이한다. 그때 우리는 무슨 생각을 할까. 누구나 행복하게 살다 자족하는 가운데 세상을 떠나기를 바라겠지만 삶이란 그리 단순하지 않다. 다른 사람 보기에 평범한 삶을 살았던 이가 죽음 앞에서 평화로운 미소를 지을 수도 있고, 부와 명예를 누렸던 이가 후회의 눈물을 흘릴 수도 있다.

보스는 평생 수전노로 살았던 사람의 죽음을 묘사한다. 그는 침대에서 천사의 부축을 받아 겨우 몸을 일으키고 있다. 한 사람의 죽음이지만 그림 속이 시끌시끌해 보이는 이유는 천사 하나와 악마 여럿이 곳곳에 숨어 있기 때문이다. 악마는 침대 위에서 등불을 들고 있거나 커튼 뒤에서 돈주머니를 건네고, 금고 안에서 돈주머니를 떠받치고 있다. 금고 아래서 봉인된 편지(면죄부로 해석된다)를 내밀기도 하고, 기둥

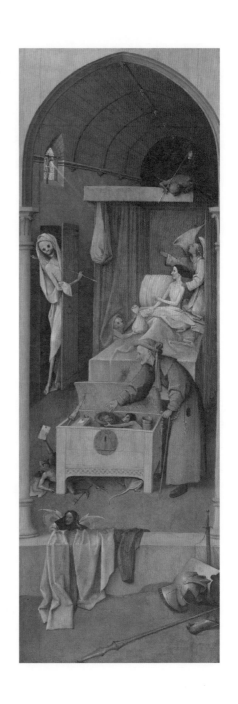

「죽음과 구두쇠」
히에로니뮈스 보스, 1485,
패널에 유채, 94.3×32.4cm

아래서 따분하다는 표정을 짓고 있다. 해골의 얼굴을 한 죽음의 화신은 문을 열고 화살을 수전노의 가슴에 꽂으려 한다. 한편 천사는 높은 창문에 있는 그리스도상을 가리키며 위를 올려다보라고 말하는 듯하다.

침대 발치에는 금고가 있고 녹색 옷의 남성이 열쇠를 가지고 있는데, 그는 침대에 누운 이와 동일 인물이다. 중세에는 시간 차이가 있는 사건들을 통상 하나의 그림 속에 그려 넣었다. 현재 그는 죽음 직전이지만 과거에는 돈을 긁어모으는 데 골몰했다. 허리에 금고 열쇠를 차고 오른손에는 묵주를 쥔 남자는 돈주머니에 동전 몇 개를 넣고 있다. 주머니가 이미 가득 찼지만 구두쇠는 돈을 넣어두기만 할 뿐 쓰지는 않을 것이다.

우리는 절약하는 사람을 구두쇠라고 하지 않는다. 써야 할 곳에 지갑을 열지 않고, 다른 사람을 돕지도 않고, 돈을 빌려주되 높은 이자를 챙기는 사람을 수전노라고 한다. 그렇게 살았음에도 천사가 나타나 갈 길을 가르쳐준다. 그러나 남자는 마지막까지 갈등하는 모습이다. 죽음이 문을 열고 한 발을 내밀며 다가오는데도, 돈주머니를 내미는 꼬마 악마에게 한 손을 내밀며 시선도 어중간한 곳에 둔다. 죽음의 순간에도 돈을 더 쥘지 말지 갈등한다니 이 얼마나 어리석은가. 화가는 죽음을 마치 눈앞에 다가온 것처럼 형상화하며, 인생에서 무엇이 가장 중요한지 기억하라고 말해준다.

반 고흐의 안식처

가난한 이의 침실 그림 가운데 가장 잘 알려진 것은 반 고흐의 「아를의 침실」일 것이다. 반 고흐는 프랑스 남부 아를에 머물며 인생에서 가장 행복한 시간을 보낸다. 그는 그곳에 예술가들의 공동체를 만들려는 계획을 세운다. 첫 번째로 초대한 폴 고갱Paul Gauguin, 1848~1903을 기다리며 여러 작품을 남기는데 그중 하나가 바로 자신의 침실 그림이었다. 화상인 동생 테오에게 보낸 편지에 따르면 그림 속 침실의 색상과 실제 그가 머문 방의 색상은 달랐을 가능성이 크다. 그저 흰 벽에 평범한 목가구와 침구가 전부였을 텐데 반 고흐는 편지에서 그림으로 표현할 색들을 하나하나 지정하고 있다.

"벽은 연한 남보라빛이고, 마룻바닥은 퇴색한 듯한 밝은 갈색, 나무로 된 의자와 침대는 신선한 버터와 같은 노란색이야. 침대 커버와 베개는 아주 연한 레몬색이고, 담요는 진홍빛이 감도는 빨간색이고, 창문은 초록색, 탁자는 주황색, 대야는 파란색, 문은 라일락 색이야"(1888. 10. 16). 완성한 그림은 이와 달랐지만 편지에 묘사한 내용을 보면 그가 자신의 작은 보금자리에 얼마나 정성을 쏟았는지 알 수 있다.

그러나 반 고흐가 이 방에서 지냈던 것은 겨우 일 년 남짓한 시간이었다. 그는 고갱이 찾아와 아이처럼 기뻐했지만 두 사람은 예술관의 차이로 잦은 말다툼을 했다. 두 달 만에 그들의 관계는 회복될 수 없는 지경에 이르렀고 급기야 고갱은 떠나겠다고 통보한다. 잘 알려진 것처럼 반 고흐는 스스로 귀를 베었고 정신병원에 간다. 그는 입원과 퇴원을 반복하면서도 그림을 놓지 않는데, 1888년에 그렸던 침실의 그림을

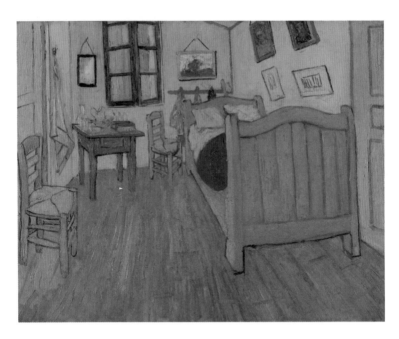

「아를의 침실」
반 고흐, 1888, 캔버스에 유채, 72.4×91.3cm

이듬해 다시 그린다. 첫 번째 그림과 크기와 구도는 동일하지만 전반적
으로 색채가 어두워졌다. 신선한 버터색으로 그렸던 침대와 의자는 더
갈색을 띠게 되었고, 바닥에도 초록색 그림자가 짙어졌다. 반 고흐는
이 작품이 자신의 가장 좋은 그림 중 하나라고 여겼다.

　반 고흐는 그림에 원근법을 지나치게 부여하고, 보색들을 거리낌
없이 사용하여 차분하고 안정된 느낌을 주지는 않는다. 실제로 이 방
은 마름모꼴의 좁은 공간이었다. 가재도구는 열 개가 안 될 정도로 단
출했다. 그럼에도 아를의 침실은 반 고흐가 처음 편안한 안식처라고 여
겼던 곳이다. 이 방에서라면 새로운 인생을 시작할 수 있을 것 같고, 예

술가 동료들과 어울려 관심사를 공유하며 작품이 더욱 풍요로워질 것 같았다. 그는 세 번째로 침실 그림을 그려 어머니와 여동생에게 선물한다. 그 안에는 따스한 공간에서 잘 살고 있으니 걱정하지 말라는 뜻을 담았을 것이다. 하지만 그 그림을 그리고 얼마 지나지 않은 1890년, 반 고흐는 삶을 마감한다. 지금 반 고흐의 그림은 초고가로 판매되고 있지만 당시에 가난한 화가의 침실 그림 따위에 누가 관심이 있었겠는가. 하지만 「아를의 침실」에는 가난 속에서도 삶의 본질에 가까이 다가가고자 했던 반 고흐의 마음이 담겨 있는 것 같다.

침대가 나를 살아 있게 해주었습니다

따스한 희망이 깃든 반 고흐의 침실과는 반대로, 퇴락과 고통과 죽음이 있는 침실을 형상화한 작품도 있다. 영국 작가 트레이시 에민Tracey Emin, 1963~은 「나의 침대」에서 실제 자신의 침대와 물건들을 가져다 놓았다. 작가는 침대를 통해 사생활을 고백하면서 고통스럽던 인생의 한 시절을 마감한다. 침대를 보면 설명을 듣지 않아도 침대 주인이 스스로를 전혀 돌보지 않은 채 피폐한 삶을 살고 있음을 느낄 수 있다.

이 작품을 처음 공개한 일본 사가초 갤러리에서 에민은 침대 위의 천정에 밧줄로 만든 올가미를 걸고, 조금 떨어진 곳에 관을 놓는다. 몇 번의 전시회를 거쳐 영국 테이트 브리튼에서 전시할 때는 올가미와 관을 치운다. 그녀는 침대에서 죽음의 그림자를 걷어내고 대신 다른 여러 물건을 가져다 놓는다. 흐트러진 침대 시트, 콘돔, 스타킹, 속옷, 먹다만 음식, 돈, 담배꽁초 등, 그녀는 지극히 사적인 물건들을 통해 관객들

에게 침대 위에 누워 있던 자신의 모습 그대로를 보여주었다. 그녀는 한 인터뷰에서 당장이라도 올가미에 목을 매고 죽을 것 같았는데, 「나의 침대」를 몇 차례 더 전시하는 동안 침대가 자신을 살려주었음을 깨달았다고 말했다.

빨랫감이 쌓여 있고 욕실은 더럽고 집 안은 엉망진창이었다. 갈증 때문에 주방 바닥을 기어가 겨우 물을 마신 후 침실을 돌아보았는데, 자신이 거기에서 죽은 채 누워 있고 사람들이 발견하는 모습이 떠올랐다. 그녀는 자문했다. 만일 내가 이 침대를 가지고 나간다면? 술병과 냄새 나는 시트와 쓰고 버린 콘돔과 더러운 속옷과 오래된 신문들을 다른 데 가지고 나간다면? 이 침대를 새하얀 공간에 가져다 놓는다면? 그러면 이 모든 것이 어떻게 보일 것인가? 자신의 침실을 전시장에 그대로 가져다 놓는 상상을 하자, 그 엉망진창인 곳이 다시 보였다고 한다.

트레이시 에민의 성장기는 폭력과 고통으로 얼룩진 것이었다. 아버지의 사업 실패와 외도 문제로 부모는 그녀가 태어난 직후 이혼했다. 가난한 이민자의 가정에서 혼혈로 태어난 그녀는 인종 차별과 학교 폭력을 겪었으며, 어머니의 남자친구와 같은 학교 남학생에게 성폭력까지 당한다. 성인이 된 그녀는 자포자기 상태로 다수의 남성과 성관계를 맺었는데, 원치 않는 임신을 하고 중절 수술도 경험하게 된다. 그리고 뻥 뚫린 것 같은 마음으로 이따금 작품활동을 하며 삶을 이어 나간다. 그러던 어느 날 그녀는 침실에서 내려와 주방으로 기어가서 물을 마시다가, 엉망진창인 침대를 처음으로 직시한 것이다.

「나의 침대」는 방종했던 삶의 기록인 동시에, 인생의 밑바닥까지 추락했던 사람이 자기혐오에서 벗어나 다시 태어나게 되기까지의 기

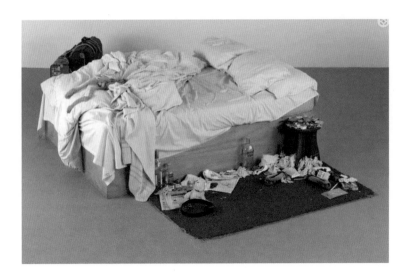

「나의 침대」
트레이시 에민, 1998

록이기도 하다. 인간은 누구나 침대에서 태어나고 침대에서 죽는다. 침대에서 절망에 몸부림치기도 하고 지친 몸과 마음을 쉬게 한다. 침실을 그린 작품들을 보며 우리는 거기 누웠던 화가들의 즐거움과 고통, 삶과 죽음의 시간을 느끼게 된다.

목욕탕

물이 나에게 주는 시간

목욕한 여자의 잘못이다

많은 이야기 속에서 여성이 목욕하는 행위는 일련의 사건을 일으키는 불씨가 된다. 구약성경 다니엘 외경에 나오는 수산나는 목욕을 하다 봉변을 당한다. 존경받는 원로인 두 장로가 벗은 그녀를 보고 다짜고짜 달려든 것이다. 수산나는 겁박하는 그들에게 굴하지 않고 비명을 지르며 저항했다. 그리스 신화에서 사냥꾼 악타이온은 신비한 동굴을 발견하고 그 안에 들어갔다가 목욕하는 아르테미스를 본다. 그는 신의 나신을 본 죄로 아르테미스의 저주를 받아 사슴으로 변하고 만다. 많은 화가들이 숲이나 집 안의 욕실, 대중탕에서 목욕하는 여인을 그렸는데 지나치게 외설적으로 묘사하는 경향을 보인다. 장차 일어날 사건의 전조로 목욕 장면을 그린 것인데 이런 생각이 들 정도다. '쯧쯧, 목욕이 잘못했네.'

프랑스 화가 장 레옹 제롬Jean Léon Gérôme, 1824~1904은 「밧세바」

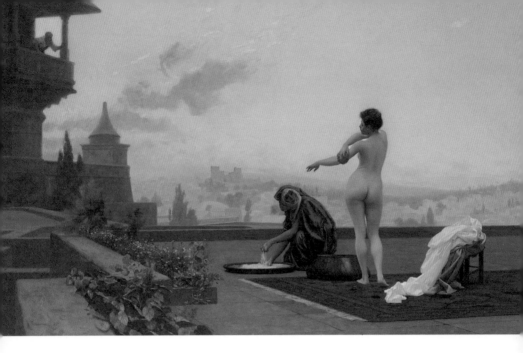

에서 목욕과 관련된 역사상 유명한 스캔들의 한 장면을 그렸다. 다윗
왕 시대, 절세미인 밧세바가 옥상에서 목욕을 하고 있다. 그녀는 장군
우리야의 아내로, 전장에 나간 남편을 기다리고 있었다. 그림의 배경인
이스라엘은 고지대라 물이 부족하여 적은 양의 물로 목욕을 했다고 하
는데, 그래서 그림 속의 물동이가 얕은 모양이다.

　밧세바는 하녀의 도움을 받으며 몸을 씻는다. 높은 지대에 있는 집
이라 아무도 옥상을 볼 수 없을 테니 가장 안전한 목욕탕일 수도 있다.
하지만 장군의 집보다 더 높은 곳이 있었으니 바로 왕궁이었다. 그림
왼쪽 높은 건물의 테라스에서 한 남자가 난간을 부여잡고 목욕하는 밧
세바를 훔쳐보고 있다. 그는 다윗 왕일 것이다. 왼손을 허공에 내밀며

허우적대는 모습이 자칫하면 아래로 떨어질 듯 위태롭다.

다윗 왕이 누구인가. 미켈란젤로의 걸작인 조각상 「다비드」의 주인공이 아닌가. 소년 다윗은 이스라엘을 위협하고 조롱하는 적군의 장수 거인 골리앗에 맞선다. 그리고 돌팔매질 한 번으로 골리앗을 쓰러뜨리며 민족의 영웅이 된다. 순수하고 용맹하며 신앙심이 투철했던 다윗 왕이 욕망에 한꺼번에 무너지고 만다.

밧세바는 뒤로 몸을 살짝 젖히며 최대한 굴곡진 몸매를 보여준다. 마침 해가 떠올라 흰 피부가 푸른 대기와 대조를 이루며 더욱 빛난다. 푸른 옷을 휘감은 하녀는 밧세바의 몸을 닦아주기 위해 수건을 얕은 대야에서 적시고 있다. 그러면서도 눈은 밧사바에게로 향해 있다. 그림에서 벌거벗은 밧세바를 쳐다보는 이가 두 명인 셈이다. 하녀의 눈은 다윗의 홀린 시선을 정당화해 준다. 밧세바의 벗은 몸은 남녀를 떠나 누구라도 쳐다볼 수밖에 없다고 말해주기 때문이다.

밧세바를 차지하기 위해 다윗은 우리야를 최전방으로 보내고 결국 장군은 전사하고 만다. 그녀는 다윗의 부름에 응하여 임신을 하지만 첫 아이를 잃는다. 다윗과 밧세바는 자신들의 부정한 관계에 대해 회개한 다음에야 지혜의 왕 솔로몬을 낳는다. 뒷이야기는 이렇게 전개되지만, 결국 이 그림은 '밧세바가 목욕한 것이 잘못'이었다고 말하는 듯하다.

우아하고 성스럽게 목욕하는 여인

문명의 변화와 함께 시대마다 다양한 형태의 목욕탕이 세워졌다. 고대 로마에는 카라칼라라는 대규모 공중목욕탕이 있었다. 무려

1,600명이 들어갈 수 있었으며 목욕뿐 아니라 이발도 하고 운동도 했다고 한다. 식당과 술집까지 있었다고 하니 카라칼라는 일종의 휴식과 여가의 공간이었던 셈이다.

개방적인 문화였던 고대 로마와 달리 검소함과 금욕적인 생활을 중시하던 중세에는 목욕 문화를 금기시했다. 그때는 전염병이 대유행이었고 중세인들은 목욕하는 동안 열린 땀구멍으로 질병이 전파된다고 믿었다. 그래서 평생 목욕을 기피하는 사람들도 있었는데, 그것은 곧 자신의 신앙을 증명하는 방법이기도 했다. 물론 물로 더러운 몸을 씻어내는 일 자체가 없어질 수는 없었다.

중세에는 예술적 표현에도 제약이 많았다. 화가들은 누드를 그려야 할 명분이 필요했기에 성경이나 신화 속 인물들이 목욕하는 장면을 가져왔다. 그런데 실제 인물의 초상을 목욕하는 장면으로 그린 작품들도 남아 있다. 대표적인 그림으로 프랑수아 클루에François Clouet, 1515~1572가 그린 「목욕하는 여인」이 있다. 그림 속 인물은 16세기 프랑스의 왕 앙리 2세의 애첩인 디안 드 푸아티에Diane de Poitiers로 추정된다. 그림의 제목으로 그녀의 이름을 남기지는 않았지만, 디안의 다른 초상화들과 비교해 보았을 때 프랑수아 클루에가 그린 여인은 그녀의 외형적 특징과 매우 흡사하다. 앙리 2세에게는 왕비 카트린 드 메디시스가 있었지만, 그는 자신보다 열네 살이나 연상인 디안을 더 사랑하고 신뢰했다. 앙리 2세가 어린 시절 타국에 볼모로 잡혀갈 때, 마지막으로 따스한 입맞춤을 해주었던 여인이 디안이었다고 한다. 고국으로 돌아온 그의 가정교사 역시 디안이었다. 앙리 2세에게 그녀는 첫사랑이자 어머니, 평생의 친구 같은 존재였다.

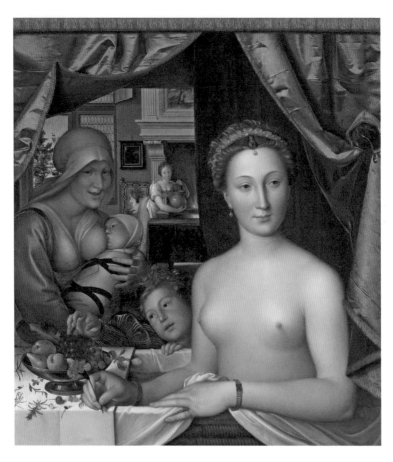

「목욕하는 여인」
프랑수아 클루에, 1571년경, 패널에 유채, 92.3×81.2cm

　　그림 속에서 한 여인이 가슴을 드러낸 반라의 모습으로 욕조에 앉아 있다. 이런 구도는 전신을 보여주는 부담을 덜면서도 여성의 아름다움을 극대화할 수 있었다. 당시 화가들은 프랑스 왕가의 여인들, 주로 왕의 정부들을 모델로 이런 유형의 목욕탕 그림을 그리곤 했다.

목욕통은 나무로 만들었다. 디안이 팔 아래 천을 살짝 걷어 올린 부분을 보면 알 수 있다. 당시 목욕통은 구리나 나무로 만들었다. 통 안에 들어갔을 때 차가운 느낌이 들지 않도록 천을 씌우고 하녀가 그 위로 물을 받았다. 그림의 원경에 조금 지친 얼굴을 한 하녀가 물동이를 나르는 모습이 보인다. 하녀의 옆에는 벽에 기대놓은 의자가 있는데 등받이에 유니콘 모양으로 자수를 놓았다. 흰 뿔이 달린 유니콘은 상상 속의 동물로, 본성이 사납지만 새끼에게는 헌신적이며 처녀 앞에서는 유순해진다. 유니콘은 처녀성과 순종을 상징하며, 성모 마리아를 그린 그림 옆에 자주 등장한다.

욕조의 왼쪽에 역시 천으로 감싼 나무판이 있고, 그 위에 허브와 과일들이 놓여 있다. 어린아이가 먹음직스러운 포도 위로 손을 대려 한다. 디안은 손에 패랭이꽃을 들었는데 이 꽃의 이름이 그리스어로는 디안투스Dianthus라고 하니, 이 그림이 디안의 초상이라는 또 하나의 단서라고 할 수 있다. 욕조 주변으로는 붉은 천을 드리워 목욕탕 저편의 장면을 보여주고 있다. 붉은 천은 원래 물이 식지 않게 하는 용도이지만 화가는 이것을 마치 연극 무대의 막처럼 표현하고 있다.

디안의 얼굴은 갸름한 눈과 긴 코가 특징이다. 목욕하는 사람답지 않게 그녀는 엄숙하고 진지한 표정을 하고 있다. 아기에게 젖을 먹이는 유모는 생동감 있게 웃는 반면, 디안은 성모 마리아처럼 보일 듯 말 듯 미소를 짓는다. 화가는 디안이 고상하고 기품이 넘치는 이상적인 여인이라는 사실을 강조한다. 관능미보다는 일상성이 있는 배경 속에서 그녀의 따스하고 우아한 성품을 부각한다.

화가는 여성의 목욕 장면임에도 아기와 소년, 유모, 하녀를 함께

그려 에로틱한 상상을 가로막는다. 관객은 아름다운 여인이 목욕하는 장면이지만, 그저 여러 인물이 어우러진 일상의 한 때로 여기며 감상하게 될 뿐이다.

욕조의 순교자

시대가 흐를수록 목욕은 지극히 사적인 행위로 여겨지게 되었다. 사람들은 욕조에 물을 받아 여유롭게 혼자만의 시간을 즐긴다. 욕실은 누구에게도 방해받지 않고 온전히 휴식할 수 있는 장소가 된 것이다. 하지만 바로 그 이유로, 개인 욕실은 가장 위험한 장소가 되기도 한다. 알프레드 히치콕 감독의 영화 「사이코」에서 여주인공이 샤워를 하다 침입자에게 무방비로 죽음을 당하는 장면을 떠올려 보라. 목욕은 그만큼 사람이 취약해지는 상황이다. 자크 루이 다비드Jaque Louis David, 1746~1825의 「마라의 죽음」은 18세기 프랑스의 혁명가 장 폴 마라가 욕실에서 살해당한 장면을 그린 그림이다.

이곳은 암살의 현장이다. 쇄골 아래 작고 깊은 자상이 마라를 죽음에 이르게 했다. 오른손의 펜과 왼손의 편지는 그가 마지막 순간까지도 조국을 위해 헌신한 혁명가였음을 암시한다. 바닥으로 늘어뜨린 손과 그 옆에 흉기인 칼이 대조를 이룬다. 욕조 위에는 나무판을 올리고 천을 덮어, 물의 온도를 유지하고 업무도 볼 수 있도록 해놓았다. 욕조 옆의 나무상자는 간이 탁자 역할을 한다. 그 위에 종이쪽지들과 깃펜, 잉크통이 있다. 배경의 절반은 빈 벽이다.

이 광경은 어떤 느낌을 일으키는가. 이토록 고요하고 단순하고 비

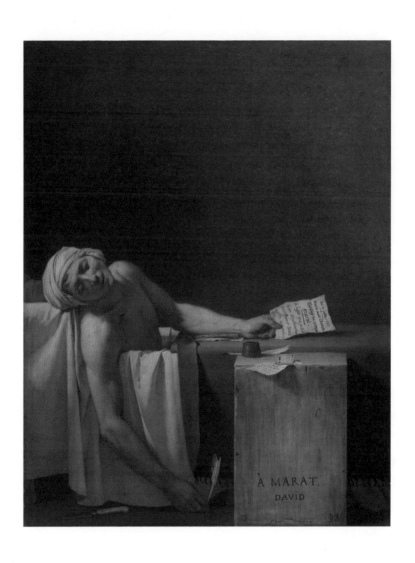

「마라의 죽음」
자크 루이 다비드, 1793, 캔버스에 유채, 128×165cm

극적인 죽음이라니, 마치 순교자의 죽음처럼 보이지 않는가? 실제로는 침입자와 거친 몸싸움을 하거나 숨을 거두기 전까지 몸부림쳤을지도 모른다. 그런데 그림 속에서 마라는 사명을 다하다가 최후를 맞이한, 죽음마저도 아름다운 혁명가로 그려져 있다.

마라는 프랑스 혁명 당시 급진적인 자코뱅파에서 활약한 반체제 운동가로, 「인민의 벗」이라는 신문을 발행하며 정치 활동에 나섰다. 매우 저돌적인 그는 "인민의 적에게 줄 것은 죽음밖에 없다"고 하며 귀족과 왕당파 숙청에 나섰다. 그로 인해 프랑스 전역에는 피바람이 불었다. 그는 무자비한 사형집행인인 동시에 혁명의 투사라는 비판과 지지를 동시에 받았다. 그래서 마라의 죽음을 그린다는 것은 화가의 정치적인 입장에 따라 그 내용이 크게 달라질 수 있었다.

자크 루이 다비드는 혁명을 열렬히 지지했고, 마라와 절친한 사이여서 자택에 자주 찾아갔다. 그는 마라가 피부병이 심해 치료 목적으로 욕조에서 업무를 본다는 사실을 알고 있었다. 작품에 묘사된 욕조와 작은 나무상자는 마라의 욕실 그대로일 것이다. 그런데 화가는 실제로 평범한 마라의 얼굴을 멋진 미남으로 묘사했다. 욕조 밖으로 드러난 상반신 역시 조각상처럼 매끈하게 그렸는데 역시 그를 이상화하기 위한 것이었다. 마라의 피부병은 편지를 든 왼쪽 팔에 살짝 흔적만 그려 넣었을 뿐이다.

자크 루이 다비드는 세상을 떠난 마라에게 존경심과 안타까움을 느끼며 후대에 그의 모습을 순교한 그리스도처럼 보이게 하고 싶었다. 나무 상자에는 '마라에게Á MARAT'와 자신의 서명인 '다비드DAVID'를 정자체로 써넣었다. 나무 상자가 마치 마라의 비석처럼 보여 숙연함

을 느끼게 한다. 화가는 이처럼 욕조라는 배경을 십분 살려 마라의 죽음을 극적으로 표현했다. 실제로 이 그림은 마라에 대한 연민을 일으켰고, 민중들은 그가 정의라는 이름으로 행한 정치적 폭력을 잊은 채 그를 열렬히 추모했다.

벗은 몸으로 나를 내려다보다

사방이 개방된 옥상에서 목욕하는 밧세바와 붉은 커튼 아래에서 목욕하는 디안, 그리고 집무를 보던 욕조에서 죽음을 맞은 마라까지 그림 속 인물들은 목욕탕이 열린 공간에서 점차 사적인 공간으로 변화되는 과정을 보여주고 있다. 세 개의 그림은 모두 '타인의 목욕'을 대상으로 한다. 그런데 프리다 칼로^{Frida Kahlo, 1907~1954}는 「물이 나에게 주는 것」에서 '나 자신의 목욕'을 그리고 있다.

프리다 칼로는 17세에 끔찍한 교통사고를 당한다. 칼로가 탄 버스가 전차와 충돌했는데 이때 부러진 강철 난간이 그녀의 몸을 뚫고 지나간다. 이 일로 칼로는 평생 서른다섯 번의 수술을 받았고 척추 고정용 코르셋을 입고 살아야 했다. 어린 시절 소아마비를 앓아 이미 다리가 불편했는데 거기에 더해 치명상을 입은 것이었다. 칼로는 그림 속에 자신의 고통, 슬픔, 공포, 열정의 감정을 솔직하게 드러내고 여기에 실제와 상상을 결합한 개성적인 화풍을 만들어갔다.

「물이 나에게 주는 것」은 누군가 욕조에 누워 자신의 다리와 발을 바라보는 그림이다. 이 작품은 목욕을 소재로 한 다른 그림과 달라 보인다. 그림의 시점은 자기 몸을 내려다보는 작가의 눈이다. 우리는 칼

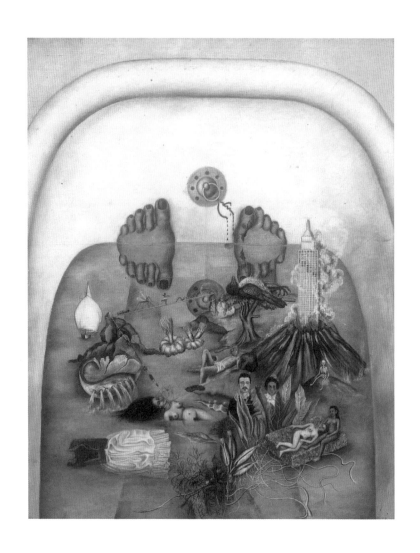

「물이 나에게 주는 것」
프리다 칼로, 1938, 캔버스에 유채, 91×70cm

로와 같은 시선으로 마치 욕조에 들어가 나의 몸을 내려다보듯 그림을 보게 된다. 물 밖으로 두 발이 나와 있고 거울처럼 발가락이 수면에 비친다. 오른쪽 엄지와 검지 사이에 찢어진 상처에서 여전히 피가 흘러내린다. 두 다리가 잠긴 물 위로 몇 가지 풍경과 사람들을 그렸는데, 하나의 이야기로 연결된 이미지는 아니다. 욕조에 들어가 상념에 빠져 두서없이 떠오르는 것들을 그렸다.

화면 오른쪽에 화산이 폭발하고, 분화구에 엠파이어 스테이트 빌딩이 서 있다. 바로 옆의 나무에는 새 한 마리가 죽은 듯이 배를 드러내고 있다. 화면 왼쪽 아래로 새와 비슷한 자세로 물 위에 떠 있는 나신의 여인이 보인다. 여인의 목은 밧줄에 감겨 있다. 밧줄의 한쪽 끝은 주변을 두른 섬의 바위들로 연결되고 또 다른 한쪽 끝은 화산섬 아래서 편안하게 누운 얼굴 없는 남자가 잡았다. 이 남자는 밧줄을 단단히 쥐며 여인의 목을 조르는 듯하다.

프리다가 사랑했던 남편인 화가 디에고 리베라^{Diego Rivera}는 끝없이 외도를 했다. 프리다 칼로도 연하의 사진가와 내연 관계를 맺기도 했으니 결혼 생활은 외줄을 타듯 아슬아슬했다. 참다못해 이혼했지만 바로 재결합할 정도로 두 사람은 서로에 대한 애증이 깊었다. 「물이 나에게 주는 것」은 이혼하기 한 해 전에 그린 그림이다. 밧줄의 끝을 쥔 이가 얼굴 없는 남자라는 사실은 불안정한 애정 관계를 암시하는 듯하다. 화면 오른쪽 한 쌍의 남녀는 부모의 결혼식 사진을 그린 것이고, 왼편에 떠 있는 옷은 멕시코 전통 의상인 테후아나^{Tehuana}이다. 멕시코 전통에 자부심을 가졌던 프리다 칼로는 평소에 화려한 테후아나를 즐겨 입었고, 그 옷을 입은 자화상을 많이 그렸다. 하지만 욕조에서 상념

에 빠진 옷의 주인은 목이 졸려 죽어가고, 테후아나는 수면에 둥둥 떠 있다. 물이 새는 조개, 언덕에 앉은 해골, 이름 모를 덩굴식물들이 흩어져 있다. 부모님 생각을 했다가, 아픈 몸에 절망했다가, 남편을 원망했다가, 죽음에 대한 두려움에 사로잡혔다가……, 욕조에 누운 그녀의 마음은 정처 없기만 하다.

이 작품의 특별함은 그 '정처 없는 마음'을 보는 이의 것으로 만드는 방식에 있다. 프리다 칼로의 자리에 누워 그녀의 상념을 들여다보고, 나의 욕조에 누워서는 칼로처럼 나 자신의 상념을 욕조에 떠올려본다. 이 그림 속에서 목욕하는 사람은 밧세바처럼 욕망과 관능의 대상이 아니다. 디안처럼 이상화된 대상도 아니다. 마라와 같이 영웅화된 대상 또한 아니다. 프리다 칼로는 욕실을 개인의 공간으로 형상화하고 물속에서 온전히 그 자신으로 존재한다. 그리하여 이 그림은 화가의 삶을 넘어 우리에게 인생 자체를 보여준다.

다시 없을 살롱의 시대

중산층의 삶을 한눈에 보여주는 곳

우리나라는 아파트 구조가 비슷비슷한데 대개 거실을 중심으로 크고 작은 방들이 배치되어 있다. 방을 제외한 나머지 공간이 거실로 이어지는 개방형 구조이다. 거실에서 우리는 무엇을 할까. 가족이 둘러앉아 대화를 하거나 손님을 초대해 다과를 즐긴다. 물론 각자 말없이 편한 자세로 TV를 볼 때가 더 많을 것이다. 일반적으로 아파트 거실은 현대 중산층의 삶을 상징적으로 보여주고 있다. 이런 이미지는 언제부터 만들어졌을까.

1·2차 세계대전이 끝난 후 영국의 팝 아티스트 리처드 해밀턴 Richad Hamilton, 1922~2011은 「도대체 무엇이 오늘의 가정을 이토록 색다르고 매력적으로 만드는가?」라는 작품을 발표한다. 여기서 그는 1950년대의 영국 중산층 거실의 전형적인 모습을 사진 콜라주로 재현하면서 이 거실이 '색다르고 매력적인' 이유를 다소 설명적으로 보여주

고 있다. 작품에는 세 사람이 등장한다. 먼저 근육질의 남성과 빼어난 몸매의 여성이 도발적인 자세를 취하고 있다. 두 사람은 벌거벗었지만 이곳이 그들이 사는 집 안의 거실이라고 생각하면 이상할 것도 없다. 자기 집에서 자신의 육체미를 뽐내겠다는데 말릴 수야 없지 않은가.

화면 왼쪽에는 가사도우미가 보인다. 그녀는 빗자루 대신 진공청소기로 계단을 청소하고 있다. 1950년대는 진공청소기가 한창 상용화되는 시기였다. 검은색 화살표가 계단의 중간쯤을 가리키는데 거기에 이런 문구가 적혀 있다. "Ordinary cleaners reach this far(보통 청소기는 이 정도밖에 올 수 없다)." 이 신제품은 계단 아래부터 끝까지 길게 뻗어나가는 흡입관이 장착되었으니, 집 안 구석구석까지 청소할 수 있다고 성능을 자랑하는 것이다.

그림 속의 거실에는 이처럼 최신식 청소기를 비롯하여 당시 생활상을 짐작하게 하는 물건들이 흩어져 있다. 소파 사이에 TV가, 테이블 위에는 햄 깡통이, 바닥에는 녹음기가 있다. 벽에는 고풍스러운 초상화도 한 점 보이지만 그 옆에는 당시 발간된 인기 만화잡지 「영 로맨스 Young Romance」의 표지 그림을 걸어놓았다. 잡지 제호 아래 보이는 주제는 '진실한 사랑True Love'이고 만화 주인공인 두 남녀가 말풍선 대화를 나누고 있다. 잡지 표지 액자는 집주인들의 취향을 짐작하게 한다. 「영 로맨스」에 실리는 만화는 대부분 청순가련한 여주인공과 부유한 남자, 그리고 성공을 꿈꾸는 가난한 남자가 삼각관계를 이루는 러브스토리였다. 창문 밖으로 '워너 극장Warner's Theater'이라는 간판이 보인다. 이 집은 극장이 바로 곁에 있는 시내 중심지에 위치한 모양이다. 화려한 도심이 내려다보이는 거실이라니 기막히게 멋지지 않은가?

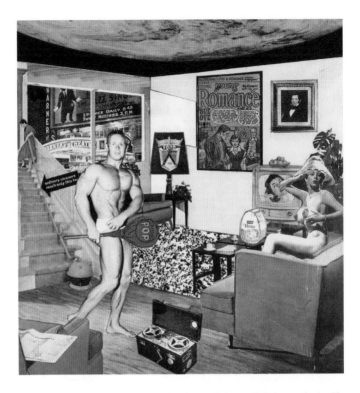

「도대체 무엇이 오늘의 가정을 이토록 색다르고 매력적으로 만드는가?」
리처드 해밀턴, 1956, 콜라주, 24.8×25cm

　　남성은 'POP'이라는 글자가 두드러져 보이는 커다란 막대사탕을
들고, 운동으로 다져진 몸을 자랑한다. 막대사탕은 운동기구처럼 보이
기도 하지만 남성의 성적 자신감을 표현하는 것 같다. 여성 역시 가슴
을 부각시킨 채 교태를 부리며 소파에 앉아 있다. 그들은 젊고 성적 매
력이 넘친다. 가사도우미가 집안일을 대신해주고, 길만 건너면 극장으
로 갈 수도 있으며, 포드 자동차를 타고 어디로든 떠날 수 있다.

　　리처드 해밀턴은 1950년대 당시 소비문화가 확산되면서 거실의

광경이 이전 시대와는 완전히 달라질 것이라고 직감했다. 그리고 잡지 사진들을 가져와 콜라주로 진짜와 가짜가 섞여 있고 우아한지 난잡한지 알다가도 모를 거실을 형상화하고 작품 제목에 '이토록 색다르고 이토록 매력적so different, so appealing'이라는 수식어를 붙인다. 오늘날 우리도 해밀턴이 묘사한 이곳과 흡사한 거실에서 살아간다.

가난한 집에는 거실이 없다

리처드 해밀턴의 그림으로부터 삼백여 년 전인 17세기에 서민 계층의 집은 거실이 따로 구분되지 않았다. 집 안에서 가내수공업을 하는 경우가 많아서 일하는 자리와 식사 자리, 아이들이 노는 자리가 뒤섞였다. 아드리안 판 오스타더Adriaen van Ostade, 1610~1685의 「식사 후 농가의 가족」은 당시의 생활상을 사실적으로 묘사한다.

창문으로 빛이 들어오고, 창가에는 밖을 구경하는 큰아이와 의자에 올라 자기도 창가에 서보려는 작은아이가 있다. 혼자 걷지 못하는 아기는 딸랑이를 쥐고 아기 식탁에 앉았다. 식사를 끝낸 부부는 화덕 근처에서 담배를 나누어 피운다. 식탁에는 먹다 남은 빵 조각이, 바닥에는 먼지와 땔감 조각들이 흩어져 있다. 눈에 띄는 것은 거실 가운데 놓인 실감개 틀이다. 부부는 직물 짜는 가내수공업을 하며 생계를 이어고 있을 것이다. 그림 속의 가족은 식사 후에 쉬고 있는데, 작고 보잘것없는 이들의 집은 식탁과 거실, 일터를 구분할 수가 없어서 가족 모두 좁은 공간에서 시간을 보내고 있다.

이 그림 앞에서 오늘날 주거 문제와 가족의 행복에 대해 생각해 본

「식사 후 농가의 가족」
아드리안 판 오스타더, 1661, 패널에 유채, 35.5×31.3cm

다. 지금도 가난한 이들은 작은 집에서 북적거리며 살아가게 마련이다. 행동반경이 좁고 소음에 노출되니 면적에 따르는 스트레스를 받을 수밖에 없다. 가까이 붙어 있으면 다툼이 생기고, 밖으로 나돌게 되고, 가족은 점점 멀어지게 마련이다.

성별을 넘어선 예술과 토론의 장

서유럽의 근세시대에 문예부흥이 일어나면서 귀족 저택의 거실은 새롭게 변모한다. 17~18세기 프랑스에서는 귀족의 집에 사교계 인사들이 모여 문화와 예술을 즐겼는데, 작은 공연이나 토론회가 열리던 거실을 살롱salon이라고 불렀다. 오늘날 '살롱'이라고 하면 술집이나 미용실을 연상하지만 그와는 전혀 성격이 다른 공간이었다.

살롱의 모임은 귀족의 안주인인 '마담Madame'이 주관했다. 그녀들은 단지 모임을 준비하고 식사를 대접하는 차원을 넘어, 문화계를 이끄는 좌장 역할을 하는 이들이었다. 마담은 대단히 지적인 상류층 여성들로, 문화예술을 후원하고 토론회를 주최하고 담론을 생산하고 전파했다. 마담은 일반적으로 결혼한 여성을 뜻하지만 당시 살롱의 마담은 오늘날로 치면 음악회나 미술 전시회, 학술 심포지엄의 기획자들을 가리키는 말이었다.

아니세 샤를 가브리엘 르모니에Anicet Charles Gabriel Lemonier, 1743~1824가 그린 「1755년 마담 조프랭의 살롱」은 대규모의 회합이 이루어지던 19세기 살롱의 모습을 잘 보여주고 있다. 살롱은 천정이 높고 넓은 벽이 꽉 차도록 그림들이 걸려 있다. 둘러서서 앉거나 서 있는 사람들은 모두 프랑스 학계와 문화계의 인사들이다. 왼쪽의 테이블에 앉아 종이 뭉치를 들고 있는 사람은 연극배우 르캥Lekain이다. 그는 격렬한 눈빛과 포즈를 취하며 계몽주의 사상가 볼테르의 희곡 『중국 고아』를 낭독하고 있는데, 마침 벽 앞에 볼테르의 석조 흉상이 놓여 있다. 사람들은 그의 연기에 집중하기도 하고 자기들끼리 대화를 나누기도 한다.

이들 가운데 드니 디드로와 장 자크 루소 등 잘 알려진 백과사전파 계몽주의 사상가들의 얼굴들이 보인다.

내로라하는 사상가들이 한자리에 있는 이유는 마담 조프랭이 계몽주의의 후원자였기 때문이다. 그림 속에서 마담 조프랭은 앞줄 오른편에서 세 번째 자리에 앉은 수수한 청회색 옷을 입은 여성이다. 그녀는 장차 프랑스 사회를 변화시킬 계몽주의 사상가들을 초청하여 토론하는 장을 열고, 다음 회합을 구상했다.

마담 조프랭의 살롱에서는 당대 최고 음악가들의 연주회와 화가들의 작품 감상회가 열리기도 했다. 뿐만 아니라 외국의 원수와 고위인사들이 강연회를 열고 국제 정세를 논의하기도 했으니, 당시 영향력 있는 인사들이 살롱에 얼마나 초대받고 싶어했을지 짐작이 된다. 이처럼 프랑스 문화사와 지성사에서 살롱은 성별의 벽을 넘어선 대화와 토론의 장이었다. 19세기에도 마담 조프랭과 같이 지성과 사교성을 겸비한 여성들이 문화와 지성의 산실인 살롱을 열었다. 그녀들은 평등하고 평화롭고 풍요로운 살롱 문화를 꽃피워냈다. 누군가의 거실이 철학과 정치, 사상 교류의 무대가 되는 이런 일이 다시 일어날 수 있을까.

남성과 여성이 동등한 교육을 받고 여성의 사회 진출에 대한 제약이 어느 정도 없어진 것은 마담 조프랭이 살았던 시대에서 한참 지난 뒤의 일이다. 역사책에서 여성의 영향력이란 남편이나 애인, 혹은 아들의 권력과 지위를 교묘히 이용하거나 조종하는 것으로 그려져 왔다. 또한 그런 힘을 행사한 여성들이 긍정적인 평가를 받은 경우를 별로 본 적이 없다. 하지만 마담 조프랭과 같은 살롱의 마담은 그 자신의 힘으로 영향력을 발휘했다. 단지 부유하고 한가로운 상류층 여성의 여가생

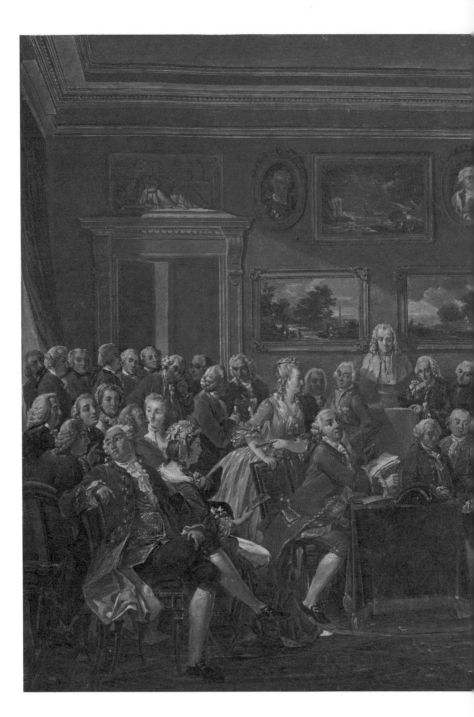

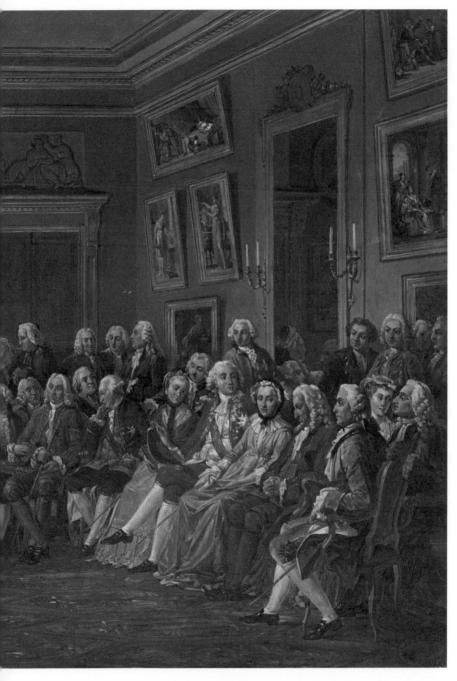

「1755년 마담 조프랭의 살롱」
아니세 샤를 가브리엘 르모니에, 1812, 캔버스에 유채, 129×196cm

활이라고 치부하기에 그녀들은 기획자로서 탁월한 역량을 보여주었다.

물론 살롱의 여성들은 어디까지나 배후의 인물이었고, 그 자신 작가나 학자가 아니라 문화와 예술, 사상이 꽃필 수 있도록 돕는 조력자에 그칠 수밖에 없었다. 재력과 지위를 이용하지 않았다면 살롱의 문을 열 수도 없었을 것이다. 하지만 그녀들은 시대적 한계 속에서 살롱 문화를 만들어내고 가장 높은 수준의 예술과 학문의 세계를 이끌어간 사람들이었다.

다시 리처드 해밀턴의 거실을 떠올려본다. 이 거실에는 지난 시대 거실에서 향유했던 문화와 예술이 그 흔적만 남아 있다. 거실의 주인에게 중요한 것은 열심히 운동해서 근육질의 몸을 만들어 자신을 돋보이게 하는 일이다. 비싼 가구들과 신기술로 만든 가전제품에 밀려 집 안의 거실이 그 자체로 문화적 의미를 지니던 시절은 저편으로 멀어졌다. 이것은 발전인가?

자기만의 방을 가질 때까지

서재는 남성의 공간인가

공간은 그 자체로 중립적이지만 어떤 공간은 특정한 성별과 연관 짓는 경우가 있다. 대표적으로 부엌은 여성의 공간이고 서재는 남성의 공간으로 여겨져 왔다. 중세 14~15세기 무렵에 궁전과 귀족의 집에는 서재가 있었다고 한다. 서재는 주로 가장인 남성들이 책을 읽고 사색하는 공간이자 주요 문서들을 관리하는 곳이기도 해서 열쇠로 잠가 다른 가족이 드나들지 못하게 했다.

그림 속에서도 책에 둘러싸여 글을 쓰거나, 지구본을 놓고 세계의 원리를 고민하는 주체는 남성이었다. 서재에 있는 모습으로 가장 많이 등장하는 인물 중 하나는 성 히에로니무스St. Jerome, 347년경~420이다. 그는 수십 년 동안 구약성경을 라틴어로 번역하여 서양에 기독교의 교리를 전파하는 데 큰 공을 세운 사제였다. 사전이 있을 리가 만무했던 서기 1세기에 평범한 사람은 다 읽기도 어려운 구약성경을 번역한다는

것은 대단한 학식이 있어야 가능한 일이었다. 그래서 그를 그린 그림은 서재를 배경으로 하는 경우가 많았다.

르네상스의 화가 안토넬로 다 메시나Antonello da Messina, 1430년경~ 1479가 그린 성 히에로니무스 역시 수도원에서 추기경의 옷을 입은 채 책을 읽고 있다. 그는 아치가 뾰족한 고딕식 건물 안 서재의 책상에 앉아, 허리를 꼿꼿이 편 자세로 책을 읽는다. 책상의 앞과 옆으로 책장이 있는데, 건물의 구조나 인물은 한 치의 오차 없이 묘사한 데 반해 책들은 금방 읽고 급하게 얹어놓은 듯이 펼쳐져 있다. 번역이란 이런저런 자료들을 고루 참조해야 하는 일이라, 화가는 그가 이런 방식으로 일했으리라 생각한 것 같다.

그림 속에는 여러 동물이 배치되어 색다른 재미를 준다. 발치를 보면 회색 고양이가 얌전히 앉아 있고, 화면 앞쪽에는 두 마리 새가 보인다. 오른쪽 회랑에서 그림자에 가려진 검은 동물이 다가오는데, 실제로 건물에서 키울 수 없는 사자이다. 그가 사막에서 수도하던 시절, 발에 가시가 박혀 괴로워하는 사자에게 다가가 가시를 뽑아내 살려주었고, 그 사자가 평생 그의 곁을 따랐다는 일화에서 비롯된 도상이다. 만일 어떤 그림 속에서 책상에 앉은 남성 곁에 사자가 보인다면 그 사람은 반드시 성 히에로니무스이다. 이처럼 기독교의 역사에서 성 히에로니무스는 중요한 인물이었고, 화가들은 그를 영적이면서도 지적인 성인의 모습으로 묘사했다. 볼수록 완벽한 서재이다. 성인의 인품과 업적, 그를 향한 추앙의 마음이 서재 그림 속에 빈틈없이 담겨 있다.

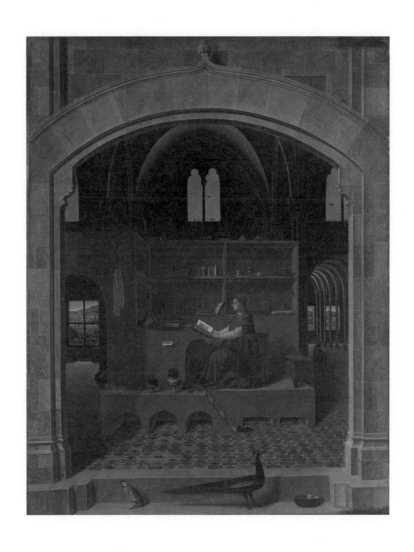

「성 히에로니무스」
안토넬로 다 메시나, 1474년경, 나무에 유채, 45.7×36.2cm

서재가 없는 학자

히파티아Hypatia of Alexandria, 355~415는 성 히에로니무스와 거의 동시대를 살았던 고대 로마의 여성 수학자이자 철학자, 천문학자였다. 17세기 독일의 천문학자인 요하네스 케플러가 공전의 곡선이 원형이 아니라 타원형이라고 주장하여 큰 반향을 일으켰는데, 1400년 먼저 이 법칙을 발견한 사람이 바로 히파티아였다.

그녀는 이름난 수학자였던 아버지에게 어릴 때부터 수준 높은 교육을 받았고 여러 나라를 여행하며 학문을 쌓았다. 일차와 이차방정식, 원뿔곡선에 대한 연구 업적으로 명성이 높았고 알렉산드리아에서 수학을 가르치는 교수로도 존경받았다. 하지만 그녀는 도시의 유력자들 사이에 일어난 정쟁에 휘말리면서 거리에서 폭도에게 끔찍한 방법으로 살해된다. 고대 그리스 로마의 과학적 지성보다 맹목적 신앙에 기운 중세가 시작될 무렵, 그녀는 마녀로 몰렸던 것이다. 히파티아는 머리카락을 모두 뽑히고, 알몸이 된 채 조개껍데기로 온몸에 상처를 입고 종국에는 화형당하고 말았다. 그녀의 죽음은 알렉산드리아 시민들에게 큰 충격을 주었다. 지성과 인격을 갖춘, 완벽에 가까운 학자의 죽음에 모두 분노했다.

히파티아의 업적은 후대에도 알려져 라파엘로Raffaello Sanzio da Urbino는 「아테네 학당」에 플라톤, 아리스토텔레스와 함께 그녀의 초상을 그린다. 히파티아는 이 그림에 등장하는 스무 명의 철학자 가운데 유일한 여성이었다. 하지만 화가들이 가장 그리고 싶었던 히파티아는 학자가 아닌 억울한 죽음을 당하게 된 가련한 여자의 모습이었을까? 영국

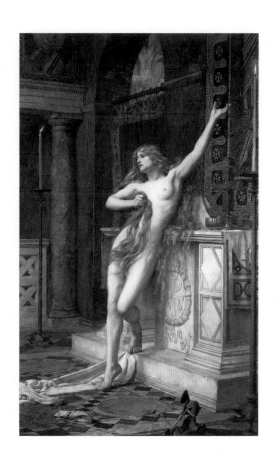

「히파티아」
찰스 윌리엄 미첼, 1885,
캔버스에 유채,
244.5×152.5cm

화가 찰스 윌리엄 미첼Charles William Mitchell, 1854~1903의 「히파티아」
는 죽음을 맞이한 그녀를 그리고 있다. 도서관으로 강의를 가던 중에
잡혔다는 그녀는 맨몸을 긴 머리카락으로 가리며 슬픔에 찬 표정과 함
께 온몸으로 무언가를 호소한다. 히파티아의 학문적 업적과 비극적인
죽음을 그려내는 데 이렇게 희고 늘씬한 나신이어야 할 필요가 있었을
까. 아름다운 여성이 고초를 겪어서 안타깝다는 것 말고 이 그림이 학
자로서 히파티아에 대해 무엇을 표현하고 있을까.

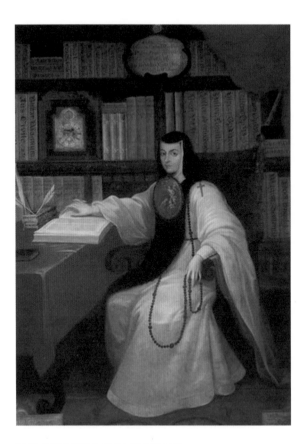

「소르 후아나 이네스 데라 크루스의 초상」
미겔 카브레라, 1750년경, 캔버스에 유채, 281×224cm

중세에 '자기만의 방'을 갖다

20세기 이전에 여성에게는 거의 배움의 기회가 주어지지 않았다.
신분이 높은 여성들이 개인교습의 형태로 교육을 받았지만 교양의 수
준에 그쳤다. 지금도 종교적 신념과 교리로 인해, 빈부격차로 인해 여

성이 학업은 물론 사회 활동마저 할 수 없는 나라들이 있으니, 중세의 상황이야 길게 말해 무엇하겠는가.

중세에 여성이 마음껏 공부할 수 있는 유일한 방법은 수녀가 되는 것이었다. 결혼을 하게 되면 여러 가지로 제약이 따르는 법. 독신의 수녀라야 자기만의 시간을 가지며 책을 읽고 글을 쓸 수 있었다. 17세기 스페인의 식민지 멕시코에서 태어난 소르 후아나 이네스 데라 크루스 Sor Juana Inés de la Cruz, 1648~1695는 시인이자 작곡가였고 또한 수녀였다. 일명 '소르 후아나'로 불리는 그는 공부가 하고 싶어 남장을 해서 대학에 입학하려 했다. 하지만 무모한 시도는 좌절되고 만다. 그녀는 가정에 예속된 삶을 거부하고 그나마 자유롭게 학문을 배우고 사회 활동을 할 수 있는 수녀원에 들어가기로 결심한다. 수녀가 된 그녀는 학문에 몰두해 라틴어와 수학, 문학에 이르는 전 분야에서 탁월한 실력을 보여주었다. 하지만 여성이 남성보다 뛰어난 능력을 발휘한다는 자체를 용납하지 못했던 분위기 속에서 그녀는 배척당한다.

그녀는 예수회 수사의 강론을 비판했다는 이유로 종교 외 다른 학문은 연구하지 말라는 명령을 받는다. 여성에게도 가르치고 배울 권리, 출판할 권리가 주어져야 한다고 적은 사적인 편지가 발각되어 글쓰기를 중단하라는 명령을 받기도 했다. 극심한 비난을 감당할 수 없었던 그녀는 글쓰기를 그만두고 참회의 말을 남긴다. "Yo, la Peor de Todas(나, 모든 여성 가운데 최악)." 그리고 그녀는 평생 수집한 4,000권이 넘는 장서와 과학실험 도구, 악기와 펜마저 몰수당하고 만다. 지금 우리로서는 상상할 수도, 이해할 수도 없는 일이다.

소르 후아나를 그린 그림은 여러 점이 남아 있는데, 그녀가 세상을

떠난 뒤 미겔 카브레라Miguel Cabrera, 1695~1768가 그린 초상화가 가장 잘 알려져 있다. 이 작품은 소르 후아나가 서재에 있는 모습을 담았다. 그녀는 수녀복을 입고 있지만 사제의 보조로 보이지 않는다. 서가에 둘러싸여 책상 앞에 앉아 집필하는, 마치 작가와 같은 모습이다. 후대에 버지니아 울프는 소르 후아나를 적대적인 상황 속에서도 '자기만의 방'을 만드는 데 성공한 여성으로 평가한다.

서재는 사적인 곳이자 '생각'을 목적으로 하는 공간이다. 서재를 허락하지 않는다는 것은 자신만의 시간을 갖는 것, 책을 통해 다른 세상을 꿈꾸는 것, 사색하고 성찰하며 읽고 쓰는 것을 금지한다는 뜻이다. 역사상 대부분 남성 저자들은 자기만의 서재를 가지고 있었지만, 제인 오스틴, 브론테 자매들 같은 여성 작가들은 식탁이나 좁은 다탁에서 집필을 했다. 1993년, 흑인 여성으로는 최초로 노벨문학상을 수상한 토니 모리슨조차 결혼 이후 그릇을 덜 치운 식탁에서 글을 쓸 수밖에 없었다고 한다. 그렇다면 지금 여성은 집에 서재를 가지고 있을까. 아이들의 공부방을 마땅히 여기듯이 어머니도 서재를 가져야 한다고 여기고 있을까. 책으로 둘러싸인 방이 아니더라도, 오롯이 자신으로 돌아가 내 마음을 들여다볼 수 있는 나만의 작은 공간이 우리집 어디에 있을까.

오늘도 나는 낙원을 가꾼다

걷는 듯 멈춘 듯, 꽃의 요정 플로라

우리가 상상할 수 있는 한 지상에서 가장 좋은 곳이 어디일까. 적어도 초고층 엘리베이터로 올라가는 전망대는 아닐 것 같다. 화려한 도시도, 세련된 건물도, 호화롭게 인테리어를 한 실내도 좋지만 그런 곳에서는 본질적이고 영원한 행복의 이미지를 찾을 수 없다. 숨을 크게 들이쉬며 지친 마음을 가다듬을 수 있는 장소는 역시 자연이다. 물론 여기서 자연은 인간을 집어삼킬 듯 컴컴한 밀림이거나 모진 눈보라로 꼼짝도 할 수 없는 남극이 아니다. 형형색색의 꽃이 피고 맑은 물이 흐르고 새들이 지저귀는 언덕, 정다운 이들과 시간 가는 줄 모르는 채 노니는 그늘 아래, 이렇듯 창세기의 에덴동산 같은 곳이 아니겠는가.

우리는 밥벌이를 하며 도시의 비좁은 집에서 구겨져 살면서도 화분에 식물을 키우고 꽃이 피면 즐거워한다. 자연의 일부를 나의 공간에 들여와 숨 쉴 구석을 만들어내고 싶기 때문이다. 도시를 떠나면 해결될

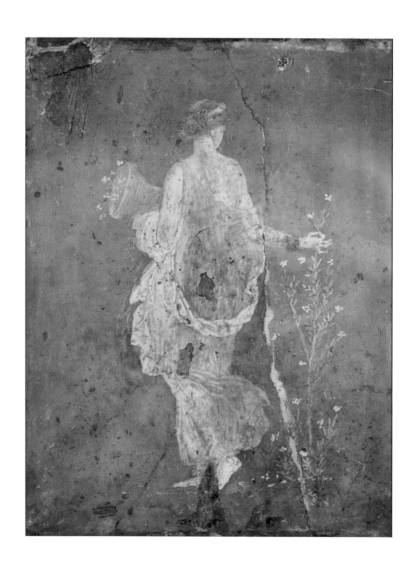

「플로라, 혹은 봄」
작가 미상, 서기 79년 이전, 프레스코, 38×32cm

문제일까? 농촌은 도시인의 환상을 자극하지만 어디서나 삶의 방식은 마찬가지일 테다. 다만 삶의 터전이 어디든 할 수 있다면 누구나 자신만의 정원을 가꾸기를, 그 안에서 평화를 느끼며 안전하게 뛰노는 아이들을 지켜보기를 바랄 것이다.

정원에 대한 갈망은 고대인들에게도 있었다. 서기 79년 8월, 베수비오 화산이 폭발하여 순식간에 화산재에 덮이고 만 폼페이는 로마 귀족의 호화로운 별장들이 있던 휴양지였다. 고대 로마 건축가들은 화산재와 석회를 이용하여 건축용 재료들을 만들었고, 규모가 큰 구조물들을 세웠다. 건축물들은 두꺼운 벽과 기둥으로 천정을 지탱하는 구조라 창을 뚫기 어려웠고, 실내는 어두컴컴할 수밖에 없었다. 로마인들은 벽에 그림을 그려 넣어 보고 싶은 풍경을 대신했다. 폼페이는 수세기 동안 화산재에 고스란히 묻혀 있다가 18세기 중반에 이르러서야 본격적으로 발굴이 되었다. 그때 세상에 빛을 본 폼페이의 벽화들 가운데 유난히 아름다운 「플로라」라는 그림이 있었다.

한 여인이 꽃바구니를 들고 맨발로 사뿐히 걷는다. 숲인 듯 들판인 듯 배경은 온통 푸르다. 산들바람에 옷자락이 나부끼고, 흰 베일이 마치 날개인 양 몸을 감싸고 있다. 여인은 고개를 살짝 돌려 지나친 꽃을 보며 손가락으로 살며시 가지를 꺾는다. 걷는 듯 멈춘 듯 무심하게 꽃을 꺾는 모습이 우아하고 여유롭게 보인다. 로마 회화의 걸작으로 꼽히는 이 그림이 실제 그려졌을 당시, 그 빛과 형태가 얼마나 선명하고 아름다웠을까.

폼페이 벽화 속의 여인이 실존 인물인지 신화 속 꽃의 요정 플로라인지 판단할 수 있는 근거는 없다. 작가도 제목도 알려진 바가 없다. 다

만 우리는 고대 로마인들이 벽 너머로 무엇을 보고 싶었는지 헤아려볼 수 있다. 그들도 오늘날 우리처럼 정원에서 한가로이 시간을 보내는 사람의 모습이 가장 아름답고 이상적이라 여겼던 것 같다.

성모 마리아가 책을 읽는 곳

중세인들은 담을 높이 둘러쌓고 폐쇄된 정원을 가꾸었다. 수도원 정원Monastery Garden은 수도사들이 만든 대규모 정원이었다. 수도원은 자급자족으로 운영되었기에 그 안에서 농작물은 물론 과일과 약초, 장식용 꽃까지 재배했다. 수도원 정원은 묵상의 공간이기도 했다. 수도사들은 정원에 큰 나무를 심거나 수반, 샘, 분수 등을 설치하고 그 앞에서 기도를 했다. 화가들은 세속과 거리를 둔 이 정원을 '성모 마리아의 순결함'에 대한 상징으로 삼아 그림 속에 담았다.

일명 '라인강 상류의 대가'라고만 알려진 독일의 화가가 남긴 작은 정원 그림이 있다. 「천국의 작은 정원」이라는 이 그림 속에는 책을 읽는 성모 마리아와 악기를 가지고 노는 아기 예수, 날개 달린 천사들과 마리아의 시중을 드는 이들이 함께 있다. 은방울꽃, 백합, 붓꽃, 장미까지 누구나 알아볼 수 있는 친근한 식물들이 세심하게 그려졌다. 그림 속의 작은 정원을 보니 평화로움이 깃든다. 꽃들이 활짝 피어나고 열매는 풍성하게 열렸다. 화면 왼편의 오렌지색 치마를 입은 여인은 열매를 따서 한 바구니 가득 담았다. 그 아래 장방형의 우물은 바닥의 자갈이 투명하게 보일 정도로 맑다.

이 모든 풍요로움과 깨끗함은 성모 마리아의 미덕을 상징하기에,

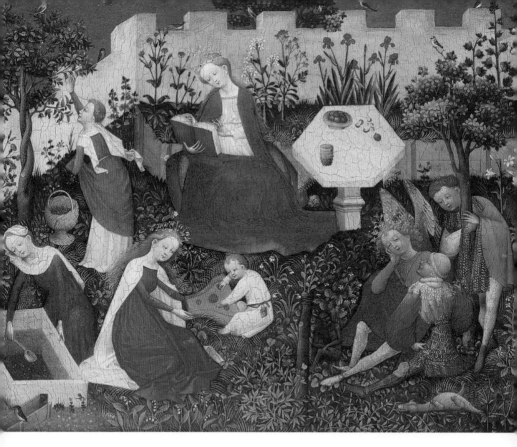

이 정원의 주인공은 당연히 책을 읽는 성모 마리아이다. 성모는 한 손
으로 책을 받치고 다른 손으로는 책장을 넘기며 옅은 미소를 짓는다.
책은 아마도 성경일 것이다. 하지만 정작 성모 마리아의 인생에서 이렇
게 평화로운 날은 없었을 것이다. 베들레헴의 낯선 집 마구간에서 예수
를 낳았고, 범상치 않은 아들의 행보에 늘 애타는 심정이었을 것이며,
예수의 비참한 죽음을 가까이서 목격해야 했다. 그런 그녀에게 꽃피는
정원에서 책장을 넘기는 한때가 있었을 리 만무하다. 하지만 중세의 그

림들은 상징의 총체이다. 중세인들은 성모 마리아의 실제 삶이 고난의 여정이었을지라도, 그 정신은 누구보다 평화로우며 아름답다고 여겼다. 화가는 그런 의미를 담아 '천국의 작은 정원'에서 영원한 복을 누리는 성모의 모습을 그린 것이다.

정원에서 초상화를 그린 이유

18세기에 귀족들에게 정원은 권세와 부의 상징이었다. 그들은 유명 화가들에게 저택의 정원을 배경으로 단독 초상화나 가족 초상화를 주문 제작해서 자랑삼아 걸어놓았다. 앙겔리카 카우프만^{Angelica Kauffman, 1741~1807}이 그린 「나폴리 공국의 왕 페르디난도 4세와 그의 가족 초상」은 정원의 풍경이 인상적인 가족 초상화이다.

앙겔리카 카우프만은 스위스 태생으로, 화가인 아버지에게 그림을 배우고 어렸을 적부터 신동으로 주목을 받았다. 20대 초반에 이탈리아를 여행하던 그녀는 그리스 로마 시대의 정신을 부활시키려는 신고전주의의 영향을 받는다. 그녀는 로마와 피렌체에서 초상화가로 명성을 얻었고, 영국으로 건너가 27세의 나이에 로열아카데미의 창립 회원이 된다. 앙겔리카 카우프만은 유럽의 왕족과 귀족뿐 아니라 괴테와 헤르더 같은 문인들로부터 '유럽에서 가장 교양 있는 여인'으로 칭송받을 정도로 뛰어난 인물이었다. 4개국어를 구사하는, 요즘 식으로 말하자면 '글로벌 인재'였을 뿐 아니라, 사업적인 감각도 뛰어나 어느 도시에 머물든 고객들을 줄 세우며 단기간에 부를 축적했다.

나폴리 공국의 왕 페르디난도 4세는 마침 이탈리아에 머무는 앙겔

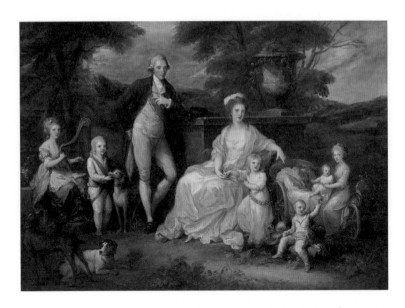

「나폴리 공국의 왕 페르디난도 4세와 그의 가족 초상」
앙겔리카 카우프만, 1783, 캔버스에 유채, 310×426cm

리카 카우프만에게 가족의 초상화를 의뢰했고, 그녀는 정원을 배경으로 왕가의 초상을 그렸다. 전반적으로 어두운 색조에 멀리 산도 보이고 큰 나무들이 조금 기울어져 있다. 정원이라기보다 야외 어딘가인 것처럼 보이지만, 이곳은 손대지 않은 양 자연미를 살려 조경한 인공 정원이다. 18세기 프랑스의 계몽주의 사상이 이탈리아에도 영향을 미쳐, 정원을 지나치게 인위적으로 가꾸지 않는 것이 유행이었다. 대신 커다란 석조 좌대와 그 위에 조각한 항아리가 이 정원의 품격을 말해주고 있다.

앙겔리카 카우프만은 이후에도 동일한 콘셉트로 페르디난도 4세의 가족 초상화를 몇 작품 더 제작했다. 어떤 작품에는 이 그림에서 보

이는 왕과 왕비, 여섯 명의 왕자와 공주들 외에 초상화를 그릴 당시에 이미 사망한 요셉 왕자까지 함께 그렸다. 프랑스 혁명 소식에 민감한 나폴리 시민들의 눈을 의식하여 왕족 일가를 권위적이고 위엄 있게 그리기보다는 자연스럽고 사랑스럽게 표현했다. 울타리조차 보이지 않는 꾸밈없는 정원의 정경은 초상화의 의도를 분명하게 나타내고 있다.

허락된 자연, 지연된 자연

정원은 드넓은 자연의 인간적인 미니어처라 할 수 있다. 자연의 온화하고 따스하며 풍요로운 면모를 집 안으로 가져와 정원이라는 형태로 가꾼 것이다. 하지만 그곳이 언제나 아름답기만 했을까. 누군가는 간절히 집 밖으로 나가고 싶었지만 정원을 둘러싼 담장은 넘어서기 어려운 벽이었다.

베르트 모리조는 중산층의 딸로 태어나 예술에 조예가 깊은 집안의 분위기 속에서 자랐다. 여학생은 미술학교에 갈 수 없어서 개인교습을 받았는데, 그녀는 귀샤르, 코로, 마네와 같은 유명 화가에게 사사했다. 이들 중 모리조에게 가장 중요했던 인연은 에두아르 마네Eduard Manet, 1832~1833였다. 마네를 통해 모리조는 인상주의 화가들을 소개받고 그들과 교류할 수 있었다. 한편 마네는 화가 모리조를 모델로 여러 작품을 남겼다.「발코니」에 등장하는 인상적인 두 여인 가운데 왼쪽에 앉아 있는 이가 베르트 모리조이다.

마네의 그림 속에서 모리조의 모습을 익힌 어떤 화가들은 모리조의 작품을 폄하하기도 했다. 모리조는 직업 모델이 아니라 전문 화가로

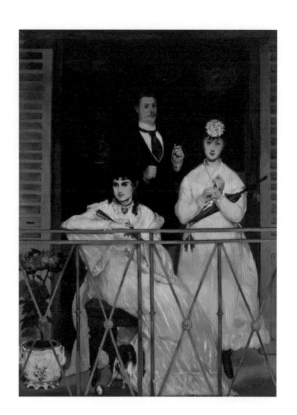

「발코니」
에두아르 마네, 1868,
캔버스에 유채, 170×124.5cm

데뷔해 활동했지만, 그녀보다 더 유명했던 마네의 작품 속에 모델로 등
장했기 때문에 모델이 그림을 그리는 것으로 여겨졌던 것이다. 하지만
마네의 집안과 모리조의 집안이 친교를 맺으며 그녀는 더 자주 마네의
모델이 되었고, 인상주의 화가들의 전시에도 활발히 참여했다. 모리조
는 에두아르 마네의 동생인 외젠 마네Eugène Manet와 결혼하여 가정을
이루고 딸을 낳는다. 이 시기부터 그의 그림은 정원의 울타리에 갇히게
된다.

　「줄리에게 젖을 먹이는 유모」는 유모가 딸을 안고 있는 모습을 정

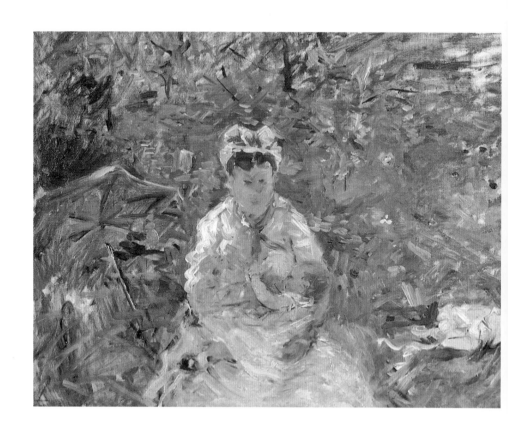

「줄리에게 젖을 먹이는 유모」
베르트 모리조, 1880, 캔버스에 유채, 50×61cm

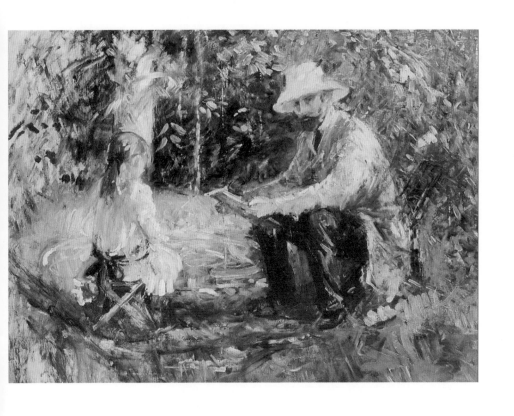

「딸과 함께 있는 외젠 마네」
베르트 모리조, 1883, 캔버스에 유채 60×73.5cm

원을 배경으로 그린 그림이다. 모리조는 컴컴한 실내가 아니라 외광에서 햇빛에 따라 달라지는 풍경을 구현하고 싶었지만, 아이를 떼놓고 어디 멀리 나설 수는 없었던 모양이다. 그래서 밝은 낮에 정원으로 유모와 아이를 데리고 나가 그들을 관찰하며 그렸다. 유모나 딸의 생김새보다 더 중요한 것은 반짝이는 햇살이 정원 여기저기에 부딪히고 번지는 풍경이다. 다행히 유모에게 월급을 줄 수 있고, 별장을 소유할 만큼 경제적인 여유가 있었지만, 아이를 돌보는 책임은 엄마인 모리조에게 있었다. 유모의 모습은 딸 줄리가 어느 정도 성장할 때까지 그림 속에서 계속 등장하며, 흥미롭게도 거의 모든 그림이 실내와 정원을 배경으로 한다.

누군가 딸을 돌봐주지 않으면 그림을 그릴 수 없었던 모리조는 남편인 외젠 마네와 딸이 있는 모습도 즐겨 그렸다. 「딸과 함께 있는 외젠 마네」는 그 가운데 한 작품이다. 정원에서 고깔을 쓰고 머리를 묶은 딸과 모자를 쓴 외젠 마네가 마주 보고 있다. 아내가 그림을 그리는 동안 남편은 작은 의자에 앉아 아이를 돌본다. 햇살이 두 사람을 휘감아 도는 듯 찬란하게 빛난다. 다정한 순간이다. 스케치를 하고 색을 입혔을 모리조의 평화로운 마음이 느껴진다. 시간을 내 아이를 돌보며 모델이 되어 준 외젠 마네에게 감사를 건네고 싶어질 정도이다.

모리조가 작업할 수 있었던 것은 유모나 남편이 아이를 대신 돌봐주는 행운이 있었기 때문이다. 바람이 세차게 부는 언덕 대신, 파도가 넘실대는 바위 절벽 대신, 그녀는 끊임없이 정원 안쪽에서 가족을 그렸다. 모리조의 작품이 '여성적인 소재'에 치우친다고 비판을 받는 것은 정원을 자주 벗어나지 못했기 때문이다. 하지만 이는 여성적인 소재가

아니라 성별 분업과 여성의 역할에 따른 소재라고 정확히 짚어야 할 것 같다. 모리조에게 정원은 '허락된 자연'이었다. 안전한 울타리 안에서 아이를 키우는 동안의 '지연된 자연'이기도 했다. 아이가 자라는 동안 그녀에게 정원은 충분히 아름답고 다채로운 공간이었고, 정원이 있었던 덕분에 그는 그림을 이어갈 수 있었다.

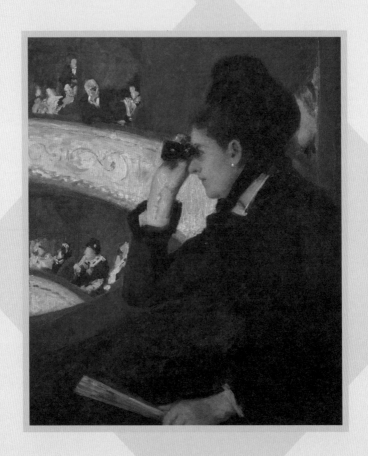

위험한 거리

그림의 주인공 여성도 기세가 대단하다. 몸을 앞으로 굽히고 한쪽 팔을 난간에 척 올린 채 약간 앞쪽을 응시하고 있다. 오페라글라스의 방향이 무대인지 다른 볼거리인지는 확실치 않지만, 오랜만의 외출에서 이 여성은 만만하고 얌전하게 남의 볼거리가 되어줄 생각은 없는 것으로 보인다.

지누 부인을 바라보는 두 가지 시선

자유인의 천국

일이 없어도 일이 많아도 집 밖을 나가 머물기 좋은 곳, 바로 카페다. 카페에서 음악과 소음을 배경 삼아 책을 읽고 작업을 하고 친구를 만나 이야기를 나누는 것은 익숙한 일상이 되었다. 누군가 멋진 카페를 소개해 주면 센스 있는 사람이라는 생각이 든다. 정갈한 테이블에 앉아 카페 창밖의 풍경을 바라보며 작은 평화를 느낀다. 무엇보다 커피 맛이 좋으면 대화가 스르르 풀린다.

카페 문화는 19세기에 이미 꽃을 피웠다. 그때도 지금도 카페의 천국인 프랑스에서는 문인과 화가, 사상가들이 날마다 그곳에 모였다. 그들은 카페에서 영감을 얻고 토론하고 동지를 만들었다. 화가들은 비좁은 작업실에서 벗어나 카페 한구석에 앉아 오가는 이들을 스케치했다. 사상가들은 신문을 돌려 읽으며 새로운 정보를 얻고, 문인들은 다른 작가들의 작품을 칭송하거나 비판하기도 했다.

오늘날과 달리 19세기 카페에서는 사교와 오락, 취미생활까지 다양한 활동을 할 수 있었다. 서민이 가는 저렴한 카페는 당구나 체스 등 놀거리가 있었고, 부르주아들이 드나드는 곳은 작은 음악회와 무용 공연이 열렸다. 낮에 커피와 차를 팔다가 저녁에는 술도 팔고 밤새 문을 여는 곳도 많았다. 19세기의 카페는 오랜 시간 머물며 다양하게 놀고 즐길 수 있는 일종의 문화 공간이었다.

인상주의 화가들은 파리의 이름난 카페 게르부아cafe Guerbois와 라 누벨 아테네La Nouvelle Athènes에서 주로 모였다. 특히 게르부아는 그들이 존경했던 마네의 집 근처에 있는 카페로, 그들이 역사적인 첫 번째 전시회를 열기로 의기투합한 곳이다. 마네는 말이 많고 드가는 자주 화를 냈으며 피사로는 주로 듣는 편이었다고 한다. 시간을 거꾸로 돌려 그 시절 카페 게르부아로 가서 그들의 토론과 방담을 들을 수 있다면 얼마나 재미있을까 싶다.

카페는 영국과 독일, 오스트리아를 비롯한 유럽 전역에 퍼져 있었다. 대도시는 물론 작은 도시에도 마을 사람이 모이는 카페가 있었다. 풍속화가들이 남긴 다양한 카페 그림에서 지성과 감성이 어우러진 19세기의 낭만적이고 활기찬 분위기를 느낄 수 있다. 그림으로 남아 있는 유명한 카페를 꼽으라면 카페 드 라 가르cafe de la gare를 빼놓을 수 없다. 프랑스 남부 시골 마을 아를에 있던 조그만 카페로, 반 고흐와 고갱은 아를에 머무는 동안 카페 드 라 가르를 배경으로 유명한 작품들을 남겼다.

연민의 눈으로 그린 밤의 카페

네덜란드 출신인 반 고흐는 미술의 중심지 파리에 가서 인상주의를 접한 뒤 화풍에 많은 변화를 경험했다. 네덜란드 시절의 그림과는 달리 원색을 자유롭게 사용하고, 인상주의 화가들보다 길게 뻗어나가는 붓 터치로 자신만의 스타일을 만들어갔다. 하지만 파리의 화가들과 교우를 해나가기에 그는 불안하고 감정 기복이 심한 성격이었다. 더욱이 그림이 팔리지 않아 가난했으며 대도시 생활에서 오는 우울감을 감당하지 못해 힘들어했다. 그는 파리를 떠나 햇살이 가득한 프랑스 남부의 작은 도시 아를로 이주하기로 결심한다. 동생 테오에게 자금을 지원받기는 했지만 궁핍한 처지라 작은 집에 세를 얻었고 그곳을 노란색으로 칠하며 새로운 삶을 계획했다.

그는 아를에 '예술가들의 공동체'를 만드는 꿈을 꾸었지만, 예나 지금이나 자의식이 강한 예술가들이 어울려 지낸다는 것은 어려운 일이 아닐 수 없다. 게다가 그가 공동체의 일원으로 처음 초대했던 사람이 다름 아닌 고갱이라는 점에서, 이 프로젝트는 시작부터 삐걱거리지 않을 수 없었다. 고갱은 반 고흐와 기질이 전혀 다른 사람이었다. 고흐는 화상이었던 테오에게 부탁해 고갱의 빚까지 탕감해 주며 그를 초대했다. 하지만 고갱은 오자마자 비좁은 숙소에 실망했고 고흐의 열렬한 환영도 부담스럽기만 했다. 시골 마을 사람들을 진심으로 대하며 친근하게 지낸 고흐와 달리 고갱은 오자마자 그곳을 뜨고 싶은 마음만 가득했다.

고갱이 도착하기 한 달 전쯤, 고흐는 카페 드 라 가르를 사흘 밤낮

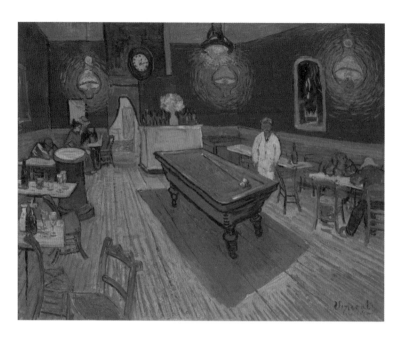

「밤의 카페」
빈센트 반 고흐, 1888, 캔버스에 유채, 72.4×91.1cm

으로 그려 「밤의 카페」를 완성한다. 고흐는 테오에게 편지를 보낸다. "오늘밤부터 내가 세든 카페 실내를 가스 등불 아래에서 그리기 시작할 거야. 사람들이 '밤의 카페'라고 부르는 곳인데, 밤새 문을 열어두지. 방세를 낼 돈이 없거나 너무 취해서 여관에서 받아주지 않는 밤의 부랑자들은 여기서 쉬어갈 수 있어"(1888. 8. 6).

그림 속의 시계를 보니 밤 12시 15분을 향하고 있다. 늦게까지 테이블에 앉아 있는 이들은 누구일까. 당구대 옆의 흰옷을 입은 사람은 카페 주인 지누Ginoux이다. 주인 외에 모두 다섯 명이 있고, 문 옆의 두 사람 중 하나는 여성이다. 그녀는 카페에서 호객하는 매춘부로 보인다.

테이블에는 치우지 않은 술잔들이 가득하고 전면의 의자들은 마구 흐트러져 있으며 사람들은 취했거나 졸리거나 침울해 보인다.

등불이 당구대 아래 짙은 그림자를 드리울 정도로 환하게 켜져 있지만, 노란색과 녹색 곡선을 그리며 퍼지는 빛은 불안정해 보인다. 붉은 벽면과 노란 바닥, 녹색 천정은 강한 보색 대비를 이루지만 강렬하고 화려하기보다는 암울한 분위기를 더한다. 고흐가 그린 밤의 카페 풍경은 한밤중에 갈 곳 없이 떠도는 사람들의 외로움과 적막감, 그리고 그들을 향한 화가의 연민이 녹아 있다.

사색하는 여인인가, 유혹하는 여인인가

한 달 뒤, 아를에 도착한 고갱이 그린 카페 드 라 가르는 이와 사뭇 달라 보인다. 술에 취해 테이블에 엎드린 사람도 있지만 고갱은 기본적으로 이 카페를 활기찬 분위기로 묘사했다. 멀리 세 명의 여자들과 이야기를 나누는 사람은 고흐의 가까운 지인이었던 우체부 조제프 룰랭Joseph Loulin이다. 고흐는 룰랭의 단독 초상화를 여섯 점이나 그렸고, 그의 부인을 비롯한 가족들도 많이 그렸다. 룰랭의 친절함과 따스함에 고흐는 큰 용기를 얻었고 그의 지혜에 감동했으며 의지하고 따랐다.

고흐에게 카페는 친구를 사귀고 만날 수 있는 특별한 곳이었다. 카페가 있기에 고흐는 아를에 마음을 붙이고 지낼 수 있었을 것이다. 그렇다면 고갱에게 카페 드 라 가르는 어떤 장소였을까? 그림으로 짐작해 보면 고갱에게 카페는 별 볼 일 없는 시골 사람들이 모여 흥청망청 술을 마시는 곳이었다. 고갱은 고흐의 친구 룰랭을 밤늦은 시각 매춘부

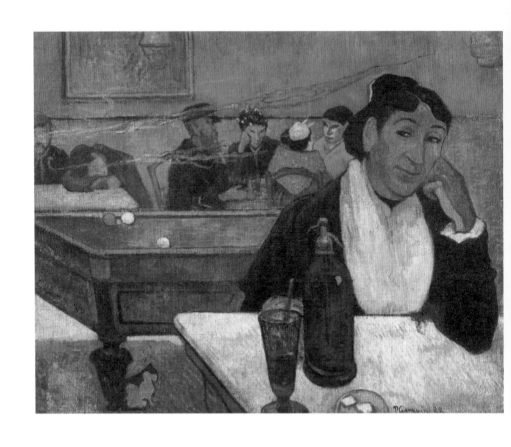

「밤의 카페, 아를」
폴 고갱, 1888, 캔버스에 유채, 73×92cm

「아를의 여인, 지누 부인의 초상」
반 고흐, 1888~1889, 캔버스에 유채, 91.4×73.7cm

들과 수다나 떠는 인물로 그렸다. 이 그림에서 그가 파놓은 함정은 이 뿐만이 아니다. 화면의 전면에 턱을 괴고 그림을 그리는 고갱을 바라보며 묘한 눈웃음을 짓는 이 여인은 카페 주인 지누의 부인이다.

지누 부인의 초상에 얽힌 흥미로운 일화가 있다. 고흐는 자신이 이 를에 정착할 수 있도록 도움을 준 지누 부인에게 감사의 뜻으로 초상화를 그려주겠다고 제안한다. 품위 있는 모습으로 그리고 싶어 전통 의상을 입고 와달라고 청하기도 했다. 고흐는 지누 부인을 작업실에 부르고 고갱과 함께 나란히 그녀를 모델로 초상화를 그린다. 고흐는 「아를의 여인, 지누 부인의 초상」이라는 그림을 그리는데, 그녀는 책을 앞에 두고 생각에 잠긴 모습이다. 뾰족한 콧날에 살짝 아래로 둔 시선이 상념에 잠긴 듯 보인다.

고갱도 「밤의 카페, 아를」에서 지누 부인을 그린다. 코끝도 턱선도 둥그스름하고, 옆으로 뜬 눈동자가 초점을 잃은 것처럼 보인다. 작업실에서 부인 앞 테이블에 실제로 두었던 것은 책이었다. 고흐는 부인을 있는 그대로 담았고, 고갱은 고흐와 같은 자리에서 부인을 그린 다음 그 배경을 카페로 변형시켰다. 그러고는 부인의 앞에는 책이 아닌 술병과 잔, 안주 접시를 그려놓았다.

한 인물이지만 분위기가 전혀 다른 그림을 두고, 두 화가의 화풍에 어떤 차이가 있는지 여러 가지 해석이 나왔다. 그런데 이것은 두 화가의 개성이기도 하지만 그들이 지닌 관점의 차이이기도 하다. 아를을 벗어나고 싶었던 고갱은 자신이 그리는 이가 고흐의 친구이든, 친구의 부인이든 애정이나 존중의 마음은 없었던 것으로 보인다. 고흐의 그림에서 지누 부인은 책의 한 문장을 떠올리는 듯 사색적이고 온화한 표정

을 짓고 있다. 그런데 고갱의 그림에서 그녀는 테이블 건너편의 화가를 유혹하는 것처럼 눈웃음을 흘린다.

어떤 모습이 진짜 지누 부인이었을까. 아니, 오늘 우리는 지금 그녀를 어떤 모습으로 보고 있을까. 19세기 후반, 고흐와 고갱은 아를의 작은 카페에서 같은 사람들과 같은 시간 속에 있었다. 두 사람의 그림은 화가의 시선에 따라 같은 공간과 사람들이 보는 이에게 얼마나 다르게 느껴질 수 있는가를 말해준다.

술집

여성이 유혹하지 않았다

은밀한 제안

여성들은 언제부터 술집을 출입할 수 있게 되었을까? 요즘에야 성인 여성들이 술집에 앉아 있는 것이 전혀 이상한 일이 아니지만, 서양의 경우 19세기만 해도 남성의 에스코트 없이 술집에 드나들면 단박에 문란한 여자로 낙인이 찍혔다. 그곳에서 일하는 여성들은 단순히 술집 주인이거나 종업원이 아니라 함부로 접근해도 좋은 상대로 여겨졌다.

일상의 순간들을 예리하고 유머 있게 묘사했던 얀 스테인Jan Steen, 1626~1679은 「카드놀이하는 사람과 바이올린 연주자가 있는 술집의 내부」라는 그림에서 17세기 선술집의 풍경을 생생하게 담아냈다. 그림에서 시끌벅적한 소리가 들려오는 것만 같다. 술에 취한 듯 눈이 풀리고 얼굴이 벌건 바이올린 연주자가 잠시 연주를 멈추고 테이블에 팔을 기댄 여성과 대화를 나누고 있다. 그 왼쪽에는 술잔을 든 여인이 옆으로 미끄러질 듯한 자세로 앉아 있는데, 고개를 뒤로 젖히며 껄껄 웃어

「카드놀이하는 사람과 바이올린 연주자가 있는 술집의 내부」
얀 스테인, 1665년경. 캔버스에 유채, 81.9×70.6cm

대는 남자와 지나치게 붙어 있어 도대체 이 남자가 어디에 앉아 있는 것인지 분간할 수가 없다. 두 사람 곁에 한 노파가 화덕에 불쏘시개를 넣어 불을 지피며 보일 듯 말 듯 미소를 짓고 있다.

화면의 오른쪽 테이블에서는 세 남자와 한 명의 여자가 한창 카드놀이를 하고 있다. 한 남자는 게임을 포기한 듯이 일어났고, 여인의 표

정은 기세등등해 보이니 아마도 좋은 패를 가진 듯싶다. 당연한 말이지만 지금은 남녀가 술집에서 어울린들 하등 문제될 것이 없다. 그런데 이 그림은 경우가 다르다. 여기서 남성과 동석한 여성은 잠재적인 매춘부로 해석되어왔다.

17세기에 통상 술집은 여관을 겸하고 있었다. 술집(여관)은 숙소이자 빈번하게 매매춘의 중개 장소가 되기도 했다. 일상을 담은 풍속화가 유행했던 17세기 네덜란드에서는 술집을 소재로 한 그림이 많이 그려졌다. 카드놀이를 하든 류트를 연주하든 함께 술을 마시든, 그림 속에 암시된 것은 남녀 사이에서 돈을 매개로 즉흥적 매매춘이 이루어진다는 사실이었다.

그 제안, 받지 않겠습니다

얀 스테인과 같은 시대를 살았던 여성화가 유딧 레이스터르Judith Leyster, 1606~1660 역시 취객들을 상대로 연주하는 젊은이나 술을 마시며 카드놀이하는 사람들을 그렸다. 여성은 정규 미술교육을 받을 수도, 화가로 활동할 수도 없던 시대에 그녀는 남성화가들과 경쟁해 이름을 알렸다. 그녀는 24세에 전문적인 직업 화가들이 만든 성 누가Saint Luke 길드에 아버지나 남편이 아닌 자신의 이름으로 가입했으며, 화실을 열어 제자들을 가르쳤다. 한번은 레이스터르의 제자가 약속을 어기고 당시 내로라하는 화가였던 프란스 할스Frans Hals의 도제로 들어가게 된 일이 있었다. 이에 분개한 레이스터르는 할스를 상대로 소송을 하여 승소한다. 실로 기개가 넘치는 여성이었다. 그녀는 독보적인 재능으로 그

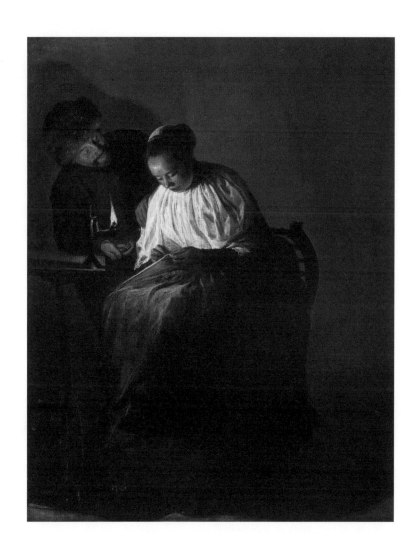

「제안」
유딧 레이스터르,1631, 패널에 유채, 30.9×24.2cm

시대에는 드물게 명성을 누렸으나, 결혼과 함께 가정을 돌보느라 많은 작품을 남기기는 어려웠다.

레이스터르의 작품 중에 흥미로운 아주 작은 그림이 있다. 후대에 「제안」이라는 제목이 붙은 이 작품은 통상 술집을 배경으로 그린 풍속화들과는 어딘지 달라 보인다. 그림의 배경은 단순한 벽이라 이곳이 술집인지 여염집인지 알 수가 없다. 작은 호롱불에 의지하여 바느질에 여념이 없는 여성 옆에 한 남성이 서 있다. 남성의 입성과 태도로 볼 때 이곳은 가정집이 아닌 것 같다. 남성은 한 손을 함부로 여성의 어깨에 대고, 다른 한 손으로는 동전 몇 닢을 꺼내 보여준다. 하지만 여성은 발난로에 한쪽 발을 올린 채, 무표정한 얼굴로 눈길조차 주지 않는다. 그녀는 남성의 모종의 제안을 수락할 생각이 없는 것이다. 17세기 화가들이 술집을 배경으로 빈번히 그리던 장면, 즉 포주 역할을 하는 노파가 남녀 사이를 중개하며 돈을 대신 받는 바로 그 장면에 대해 여성화가 유딧 레이스터르는 다른 생각을 했던 것 같다.

많은 학자들이 이 그림을 여러 측면에서 해석하고 있지만, 이 여성은 누구이고 무슨 일을 하는지, 왜 남성이 내미는 돈을 받지 않는지 구체적으로 밝혀진 것은 없다. 분명한 사실은 같은 시대의 비슷한 주제를 그린 여타 그림들과는 달리 그녀의 작품은 여성의 입장을 반영하고 있다는 사실이다. 이 그림에서 여성은 남성을 유혹하지 않는다.

화려한 술집에서 공허한 한 사람

19세기 유럽 대도시의 술집은 공연장과 결합되면서 규모가 매우 커진다. 1869년 개관한 폴리베르제르Folies-Bergère는 파리를 대표하는 호화롭고 웅장한 극장식 술집이었다. 최신식 무대장치와 조명 설비를 갖추고 연일 소규모 오페라, 연극, 무용, 서커스를 열며 파리 시민과 관광객들을 사로잡았다.

마네는 이 극장을 배경으로 「폴리베르제르 술집의 바」라는 작품을 남긴다. 화면 왼쪽 위 귀퉁이에 녹색 신발을 신은 사람의 다리가 살짝 보이는데, 공중에서 서커스를 하는 모습이다. 그림의 한가운데에서 초점 없는 눈동자를 하고 있는 여성은 종업원이다. 그녀는 고객에게 주문을 받고 술이나 과일 접시를 옮길 것이다.

그런데 그림을 자세히 들여다볼수록 이상한 느낌이 든다. 그녀는 등 뒤에 큰 거울이 있는 비좁은 바 테이블 앞에 서 있다. 그녀가 텅 빈 눈으로 쳐다보는 술집의 광경을 우리가 볼 수 있는 것은 등 뒤에 있는 거대한 거울 때문이다. 여성의 손목 뒤편에 거울의 금색 테두리를 분명히 확인할 수 있다. 거울은 휘황한 술집의 내부를 비추고 있다. 거울 속에서 두 개의 기둥과 화려한 상들리에, 빼곡하게 들어찬 사람들, 그리고 여성의 뒷모습을 볼 수 있다.

평소에 늘 거울을 보는 우리는 마네가 여성의 뒷모습을 잘못된 구도로 그렸다고 직관적으로 판단할 수 있다. 그림 속에서 여성은 명확히 정면상이기 때문에 그에 따라 뒷모습도 뒤편에 나란히 비쳐야 하는데, 거울 반영상은 그와는 다른 각도로 그려졌기 때문이다. 그림 속 거울에

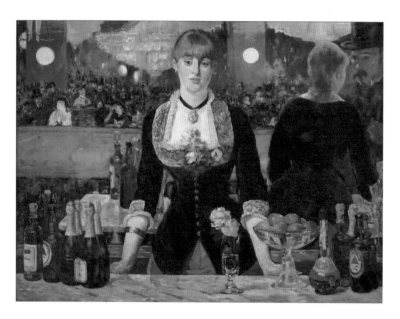

「폴리베르제르 술집의 바」
에두아르 마네, 1882, 캔버스에 유채, 96×130cm

는 그녀와 콧수염을 한 남자가 이야기를 나누는 모습이 비친다. 종업원의 뒷모습은 보는 이가 앞모습으로 예상할 수 있는 것보다 더 허리를 숙이고 있다. 그녀와 콧수염의 남자 사이에는 바 테이블이 놓여 있을 텐데, 두 사람의 얼굴은 지나칠 정도로 가까이 다가와 있다. 그들은 비밀 이야기라도 나누는 것 같다. 이 장면을 두고 콧수염의 남자가 술집에서 종업원으로 일하는 이 여성에게 매춘을 제안하는 것이라는 해석이 지배적이다.

19세기 말은 여성도 직업을 가지고 스스로 생계를 꾸려갈 수 있던 시대다. 그럼에도 술집 종업원이나 무용수, 서커스 단원, 아틀리에의 모델 여성들, 즉 신분이 낮고 교육을 제대로 받지 못한 여성 직업인들

은 반쯤 매춘부 취급을 당했다. 그림 속의 여인은 공허한 눈빛을 한 채 콧수염의 남성과 이야기를 주고받는다. 그에게 어떤 말을 듣고 있을까. 정면으로 보는 이를 응시하는 그 얼굴은 술집의 시끌벅적한 광경에 피로를 느끼며 하루가 어서 끝나기를 바라는 지친 표정처럼 보인다. 화려한 폴리베르제르 술집에서 그녀는 홀로 동떨어진 존재로 서 있다. 여인의 앞모습은 그녀의 내면일까. 왜곡된 거울 속의 뒷모습은 그저 겉으로 보이는 외면의 모습일까. 이 그림은 술집을 배경으로 어느 여인의 정면상과 거울 반영상을 통해, 우리에게 쉽게 답할 수 없는 질문을 던지고 있다.

시선도 권력이다

관객을 위한 최초의 극장

어떤 공연은 퇴근 후 저녁 식사를 거르더라도 허겁지겁 달려가게 된다. 온종일 쉬고 싶은 주말에도 떨쳐 일어나 나름 괜찮은 옷으로 갖춰 입고 공연장을 찾기도 한다. 생생한 음향과 고화질 영상으로 집에서 편하게 감상을 해도 될 법하지만, 온몸이 음악으로 휘감기는 경험을 하기에는 역시 콘서트홀이 제격이다. 피로를 이기지 못하고 몇 초 살짝 졸았다 깨도 여전히 음악 속에 있으니 얼마나 행복한가. 연극을 볼 때면 배우들의 목소리와 움직임을 가까이 느낄 수 있으니, 마치 무대 위의 이야기를 함께 겪는 듯 강렬한 감정에 휩싸인다.

사람들 앞에서 춤을 추고 노래를 부르는 행위는 인류 초기 역사부터 시작되었겠지만, 관객을 위한 극장은 고대 그리스에서 처음 문을 열었다. 아테네의 디오니소스 극장은 지형을 이용하여 언덕의 경사면을 깎아서 만든 원형 극장이다. 남아 있는 유적만으로도 그 웅장한 규모

를 짐작하게 된다. 돌로 만든 관람석에는 최대 1만 7천 명의 관객이 앉을 수 있었다. 무대가 관객을 향해 열려 있고 객석이 점점 높아지는 계단식 공연장으로, 구조의 특성상 특히 음향 효과가 매우 뛰어나다고 한다. 무대에서 배우가 동전을 떨어뜨리면 맨 뒤 계단의 객석까지 들릴 정도였단다.

그리스 연극은 합창으로 이루어지는데 공연이 펼쳐지는 동안 시각적, 음향적인 효과가 대단했을 듯 싶다. 아테네 시내의 전경이 내려다보이는 극장에 앉아 소포클레스, 에우리피데스, 아이스킬로스의 비극을 보며, 고대의 그리스 시민들은 얼마나 큰 감동을 받았을까.

특별석과 오페라글라스

원형의 계단식 공연장은 시대의 흐름에 따라 여러 건축물의 형태로 변화되었다. 특히 극장식 음악당은 17~19세기에 걸쳐 런던, 비엔나, 파리 등 유럽 전역에서 점차 양식을 갖추어갔다. 객석의 시야와 음향을 고려해 건축된 극장에서 오페라, 오케스트라, 무용 공연이 열렸다. 왕족이나 귀족들이 주로 찾았던 공연장은 19세기 들어 시간과 자금의 여유가 생긴 신흥 부르주아들도 쉽게 갈 수 있게 되었다. 남성이든 여성이든 잘 차려 입고 오페라글라스를 챙겨 공연 관람을 하는 것이 가장 인기 있는 여가생활이었다.

현대적 생활에 관심이 많았던 인상주의 화가들에게 공연장과 관객들은 흥미로운 소재였다. 그들은 특히 특별석에 앉아 있는 사람들을 즐겨 그렸다. 특별석은 무대가 잘 내려다보이는 위층에 별도로 만든 방이

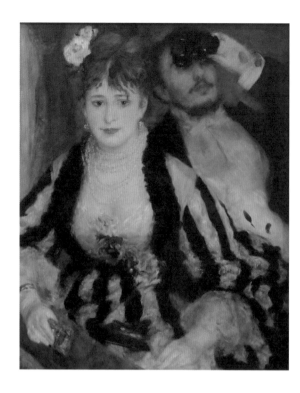

「특별석」
오귀스트 르누아르,
1874, 80×63.5cm,
캔버스에 유채

었다. 방을 예약한 사람이 지인들을 불러 함께 공연을 즐기는 자리였는
데, 입장권이 노동자들의 한 달 월급 수준이었다고 한다.

　피에르 오귀스트 르누아르Pierre-Auguste Renoir, 1841~1919가 그린
「특별석」에서는 한 쌍의 남녀가 공연의 막간을 즐기고 있다. 얼굴이 창
백해 보이도록 하얗게 화장을 한 여인은 희고 검은 줄무늬 의상을 입
고 흰 장갑을 낀 한 손에 오페라글라스를, 다른 손에 부채를 쥐고 있다.
그녀는 오페라글라스로 아래쪽의 무대가 아닌 그림을 그리는 르누아
르를 바라보는 것처럼, 그러니까 그림을 보는 이와 눈이 정면으로 마
주치도록 그려졌다. 아마도 르누아르는 이 여인을 실제 공연장의 특별

석 대신 자신의 작업실에서 그렸을 것이다. 이 여성은 니니 로페즈Nini Lopez라는 르누아르의 모델이었고, 이후에도 그의 작품에 여러 번 등장하게 된다. 여성의 뒤에서 망원경으로 위쪽을 집중해서 보고 있는 남성은 르누아르의 남동생이다. 르누아르는 남동생 역시 작업실에서 따로 그리고는 니니 로페즈의 초상과 함께 공연장 장면으로 합해놓은 것 같다. 따라서 이 장면은 르누아르가 의도적으로 배치한 인물들의 모습인 것이다.

남성은 몸을 젖히면서 어딘가를 쳐다보고 있다. 옆자리의 여성에게 일말의 관심도 없이 커다란 원형 극장 저편에서 더 아름다운 여성이라도 발견한 걸까? 막간의 시간에는 무대가 닫혀 있으니, 분명 멀리 있는 다른 사람을 향한 시선이다. 혹시 이런 행동은 실례가 아닐까? 공연을 보러 온 자리에서 누군가가 망원경으로 저렇게 쳐다본다면 당사자로서는 불쾌하지 않을까?

보여지는 존재에서 보는 존재로

미국 필라델피아 출신의 여성작가 메리 커샛Mary Cassatt, 1844~1926은 미국의 미술교육에 답답함을 느끼고 예술의 중심지 파리에 유학을 떠난다. 커샛이 그린 「특별석」을 보면, 공연장에서 관객들 사이에 이런 방식으로 시선이 오가는 것이 흔한 일이었음을 알 수 있다. 위층 특별석들은 둥글게 휘어지는 벽면을 따라 배치되어 있다. 따라서 모두 앞을 바라보는 것이 아니라 조명만 켜져 있다면 위나 아래, 옆으로도 얼마든지 자유롭게 시선을 돌릴 수 있다.

그림 전면에 나오는 주인공 여성은 르누아르의 그림 속 여성과 전혀 다른 태도를 보여준다. 르누아르 그림 속의 여성은 오페라글라스를 든 다른 남성의 시선을 순순히 받아들이는 것 같은 모습이다. 물론 작업실에서 화가가 원하는 포즈의 모델로 그려졌기 때문일 것이다. 르누아르는 자신이 언젠가 공연장에서 보았던 장면을 재현하려 했을 것이다. 그리고 여성은 누군가에게 보여지는 대상으로, 남성은 적극적으로 쳐다보는 존재로 나타난다.

메리 커샛의 그림에서 건너편 자리에 앉아 있는 사람들의 모습이 흥미롭다. 머리를 올린 화려한 복색의 여인들은 대개 무대 쪽을 보고 있다. 그런데 한 남성이 드러내놓고 몸을 난간에 기대고는 바로 이쪽, 그림의 주인공 쪽을 쳐다보고 있다. 하지만 그림의 주인공 여성도 기세가 대단하다. 몸을 앞으로 굽히고 한쪽 팔을 난간에 척 올린 채 약간 앞쪽을 응시하고 있다. 오페라글라스의 방향이 무대인지 다른 볼거리인지는 확실치 않지만, 오랜만의 외출에서 이 여성은 만만하고 얌전하게 남의 볼거리가 되어줄 생각은 없는 것으로 보인다.

하지만 그렇게 해보아도, 난간에 온몸을 기대며 부자연스러운 자세로 자신을 쳐다보는 남성의 시선은 피할 수가 없다. 대개 여성들은 불쾌한 시선을 피하기 위해 부채를 들어 얼굴을 가리고 무대를 볼 때만 오페라글라스를 사용했지만, 이 여성은 자신을 가리기보다는 무언가를 바라보는 것에 골몰해 있다. 반면 무대의 공연자들을 바라보는 것 이외에도 잘 차려입은 여성들을 얼마든지 훔쳐볼 수 있으니, 남성 관객들에게 특별석은 그야말로 볼거리 넘치는 장소였을 것이다. 그런데 커샛은 여성 관객에게 역동적인 관찰자의 역할을 주어 '남성은 보고 여성

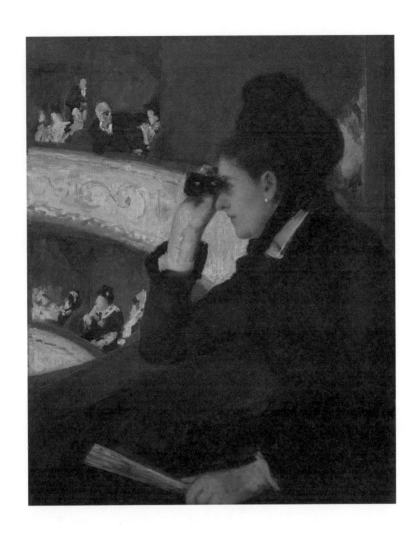

「특별석」
메리 커샛, 1878, 캔버스에 유채, 81×66cm

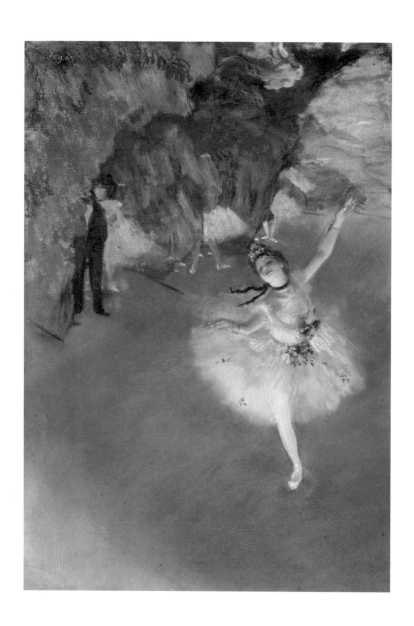

「발레, 스타」
에드가 드가, 1878년경, 종이에 파스텔, 58×42cm

은 보여지는 존재'라는 인식을 일부 허물어뜨린다. 또한 건너편 남성의 우스꽝스러운 모습을 통해, 공연 관람보다는 다른 목적으로 극장을 찾았던 남성들을 풍자적으로 표현하고 있다.

무대의 조명이 꺼지면

19세기에 발레는 문화 예술의 중심에서 황금기를 맞이한다. 에드가 드가$^{Edgar\ Degas,\ 1834\sim1917}$는 발레리나를 작품의 주요 소재로 삼아 많은 명작을 남겼다. 드가는 공연단으로부터 연습 시간이나 리허설 장면 등을 그릴 수 있도록 허락을 받았고, 그래서 다른 화가들과는 조금 다른 시선으로 발레리나들을 그릴 수 있었다. 드가는 눈부신 조명을 받으며 춤추는 모습보다는 무대 뒤의 현실에 주목했다.

발레는 전문적인 기량을 요구하는 예술로 유년기부터 체계적인 훈련을 받아야 했는데, 대부분 가난했던 발레리나 지망생들은 상류층의 후원을 받아야 했다. 무대에 서게 되더라도 발레복이나 슈즈 등을 갖추려면 후원자에게 의존할 수밖에 없었다. 순수하게 예술 활동을 지지해 주는 후원자도 있었지만, 발레리나와 사적 만남을 목적으로 하는 경우도 많았다.

「발레, 스타」는 아름다운 발레리나가 미소를 지으며 춤을 추는 그림이다. 양팔을 우아하게 뻗고 아라베스크 자세로 서 있는 그녀는 춤에 몰두해 있지만 무대 뒤로는 뭔가 수상한 일이 벌어지는 것 같다. 나무숲처럼 표현한 무대 뒤 커튼 사이로 발레복과 다리가 보이고, 왼쪽에 바지 주머니에 손을 찌른 채 우뚝 서서 무대를 바라보는 검은 양복의

「기다림」
에드가 드가, 1882년경, 종이에 파스텔, 48.3×61cm

남성이 있다. 그는 돈으로든 권력으로든 춤추는 발레리나의 운명을 좌우할 수 있는 남성 후원자로 해석된다. 그의 시선은 무대의 앞이나 뒤, 위든 아래든 얼마든지 '자유롭게' 위치할 수 있다. 누가 시선의 주인이고 누가 그 대상이 되는지는 간단한 문제가 아니다. 시선은 일종의 권력인 것이다.

드가는 「기다림」이라는 작품에서 발레리나의 고단한 일상을 담아낸다. 무대 밖의 복도에서 어린 발레리나와 그의 보호자가 의자에 앉아 있다. 그들은 각자의 피로와 외로움에 빠져 있는 것처럼 보인다. 왼쪽 상단에 '드가Degas'라는 사인이 보이지만 제목은 후대에 붙인 것으로,

두 사람이 무엇을 기다리고 있는지는 알 수 없다. 다만 이 발레리나가 무대 위에서는 드러나지 않는, 실제 자신의 모습을 보여주고 있는 것만은 분명하다. 소녀는 아무도 자신을 눈여겨보지 않으리라 생각하고 양발을 넓게 벌리고 상체를 한껏 숙였다. 왼쪽 발목을 감싸 쥐고 있는 것으로 보아, 무리한 자세를 하다 고질적인 통증을 얻었거나 다쳤을 수도 있다. 그런데 무용수에게 발목 부상은 치명적인 일이 아닌가.

드가는 발레리나들을 가까이 관찰하면서 그들이 대부분 가난한 집안에서 태어났고 가장 역할을 한다는 사실을 알았다. 젊은 날의 한 시절 무대 위에 섰더라도 행운이 오지 않는 한 그들은 발레단을 떠나 다른 노동을 하며 살아갈 것이다. 그림 속 소녀는 발목이 아프고 보호자인 검은 옷의 여성은 지쳤다. 누구나 타인에게 아프고 지친 모습을 들키고 싶지 않을 것이다. 더구나 아름다움으로 평가받는 발레리나는 더욱 그럴 것이다. 그런데 소녀는 발목을 감싸 쥐고 여인은 아픈 소녀를 쳐다보지도 못한다. 그들이 간절히 기다리던 무언가는 오지 않은 것처럼 보인다.

슬픈 얼굴의 피에로

앙투안 바토Antoine Watteau, 1684~1721는 드가보다 150여 년 앞서 로코코 시대에 활동한 화가로 무대 위에 선 공연자를 즐겨 그렸다. 로코코 시대에는 왕과 귀족이 후원하는 공연들이 있었지만, 평민들 사이에서 인기가 많았던 희극도 있었다. 이른바 이탈리아 코메디Comédie-Italienne라는 공연으로, 배우들은 축제나 큰 장이 열릴 때 각각

의 캐릭터에 따라 즉흥연기를 펼치며 관객에게 웃음을 선사했다. 잘난 체 하지만 알고보면 무식한 의사나 늘 무용담을 늘어놓지만 결투가 벌 어지면 도망치는 군인 같은 익살스러운 인물들이 과장된 대사를 늘어 놓는 것이 특징이었다. 여러 인물 가운데 피에로 캐릭터는 큰 인기를 끌었다. 피에로는 공연에서 사람들을 웃기고 분위기를 띄우는 역할을 한다. 좌충우돌하며 아무한테나 속아 넘어가고, 행동거지가 서툴러서 웃음을 자아낸다.

서른일곱 살에 결핵으로 사망한 바토는 생의 마지막 시기에 어릿 광대를 자주 그렸다. 그 중에 피에로를 독보적인 주인공으로 그린 작품 이 바로 「피에로Gilles」*이다. 길이 185센티미터의 화폭에 거의 등신대로 그려진 그는 화면 한가운데 홀로 우뚝 서 있다. 연극의 다른 등장인물 들은 그림 하단에 그려져 있는데, 왼쪽은 잘난 체하는 의사이고 오른쪽 은 한 쌍의 연인과 폭력적인 선장이다. 네 사람은 자기들끼리 속닥거리 는 듯하고 관객을 향해 정면으로 서 있는 그는 소외된 것으로 보인다. 이들은 피에로 뒤에 숨어서 그의 험담을 하는 것일까.

피에로는 큰 상의를 뒤집어서 소매가 너무 길고, 그에 반해 바지 는 껑충하게 짧다. 제 옷도 제대로 못 찾아 입는 바보처럼 보인다. 옷도 옷이지만 신발에 달린 분홍 리본 때문에 놀림거리가 될 것 같다. 두 손 을 어떻게 해야 할지 몰라 어정쩡하게 앞으로 떨어뜨리고, 팔자로 벌어 진 발은 몸집에 비해 작아서 균형이 영 맞지 않는다. 흰옷을 입었기 때 문에 시선은 자연스럽게 얼굴로 향한다. 모자까지 뒤로 넘겨 써서 얼굴

* 질Gilles: 프랑스에서 광대를 부르는 말.

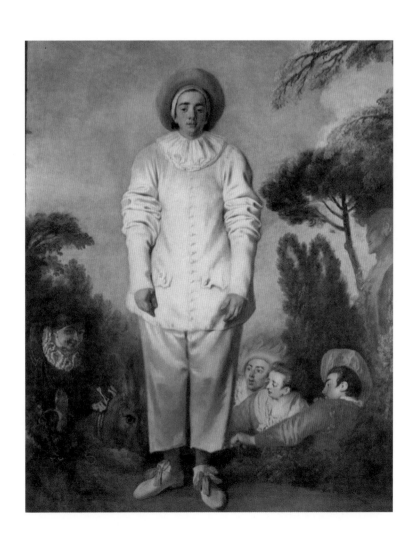

「피에로」
앙투안 바토, 1719년경, 캔버스에 유채, 185×150cm

이 더욱 강조되었다. 순진하고 여려 보인다. 악의라고는 전혀 없는 아이 같고 천사 같은 얼굴이다.

루브르 미술관에서 이 작품을 처음 보았을 때 발걸음을 떼기 어려웠던 기억이 난다. 피에로 앞에서 피에로보다 더 울상을 지으며 한참을 마주 보았다. 원래 그림 속 인물이 웃으면 따라 웃음이 나고 고통스러워하면 얼굴을 찡그리게 되어 있다. 피에로는 완전히 울상을 짓지는 않았지만, 잠시 자신이 희극 속의 인물임을 잊은 듯하다. 우스꽝스런 연기를 해야 하는데 자기 처지를 연민하는 실제 연극배우의 내면이 고스란히 드러난다. 바토는 정원에서 파티를 즐기는 귀족들을 묘사하며 로코코의 시작을 알린 화가였다. 그런 그가 피에로를 통해 무엇을 말하고 싶었던 것일까.

바토는 가난한 집안에서 태어나 다른 화가의 그림을 모사해서 파는 공방에 다니며 생계를 유지했다. 유명 화가에게 그림을 의뢰하거나 원작을 구매할 수 없는 사람들이 저렴하게 복사본 그림을 찾았고, 그들을 상대로 그림을 그리기란 크게 내세울 만한 일은 아니었다. 그러던 중 와토는 우연히 좋은 스승을 만나 지지를 받으며 자신만의 그림을 그리는 화가로 거듭나게 되었다. 그리고 서른 살이 넘어 인정받기 시작했지만 결핵에 걸려 서른일곱 살에 짧은 생을 마감한다. 화가는 사망하기 두 해 전 즈음, 건강이 줄곧 좋지 않던 시기에 「피에로」를 그렸다. 귀족들의 한가하고 여유로운 한때를 주로 그려왔던 그는 자신의 처지가 관객을 위해 웃음을 주는 피에로와 같다고 여긴 것은 아니었을까.

작품 속의 피에로는 서툰 몸짓으로 사람들을 웃기기를 잠시 내려놓고 비극의 주인공 같은 모습을 하고 있다. 피에로는 희극을 연기하기

에 지쳤는지도 모르겠다. 원래의 극 속에서는 한순간 지나치는 표정이 었겠지만, 바토는 이 장면을 영원 속에 담아놓았다. 피에로는 역할이고 그 안에 들어 있는 존재는 보통의 사람이다. 사회적 역할의 가면에 지친 우리는 바토의 피에로를 보며 침묵에 잠긴다.

바토는 연극의 무대와 삶의 무대를 모호하게 겹쳐 실존적 순간을 만들어냈다. 그가 살아 있던 당대와 바로 그 다음 시대에도 별로 인기가 없던 이 작품은 현재 '루브르의 질Gilles'로 불리며 루브르 미술관을 방문할 때 꼭 보아야 하는 작품 가운데 하나로 알려지게 되었다.

점집

황제와 사기꾼

점을 보는 이유

누구나 살아가다가 뜻하지 않은 행운을 만나거나 함정에 빠진다. 믿었던 사람한테 배신당하는가 하면 생각지도 않았던 사람이 결정적인 도움을 줄 때, 인생은 노력보다 결국 타고난 운에 달렸나 싶기도 하다. 오늘의 결정이 내일 어떤 결과로 나타날지 알 수 없기에 우리는 늘 막연한 불안을 안고 산다. 내일 일을 미리 알려주는 사람이 있다면 얼마나 좋을까. 미래를 안다면 나쁜 일을 미리 피하고 좋은 일은 맞이할 준비를 하지 않겠는가.

유사 이래 인간은 끝없이 점을 보았다. 큰 문제가 생길 때 사람들은 합리적인 판단이 아닌 초자연적인 힘에 의존해 사고하고 행동하기도 한다. 점쟁이들은 다채로운 방법으로 불안한 이들을 사로잡았다. 수정구슬을 들여다보고, 손금도 보고, 카드를 뽑아 뒤집기도 하고, 접신을 하기도 하고, 태어난 날짜와 시간으로 규칙을 만들기도 했다. 거기

에 뛰어난 언변을 더하고 심리전을 펼치며 사람들을 홀렸다. 사람들은 점쟁이로부터 부적을 받거나 굿을 하거나 복채를 줌으로써 초자연적인 힘을 가져온다고 생각했다.

전통적으로 점쟁이는 사기꾼이나 사람을 홀리는 자로 천대받았는데, 대개 동양에서는 무당을, 서양에서는 집시를 연상한다. 중세인들은 집시들을 저주받은 자들로 여기고 경멸하는 한편, 그들에게 다른 사람의 속마음과 미래를 읽는 마법이 있다고 생각했다. 집시들도 돈이 필요했기 때문에 소매치기를 하거나 점을 쳤다. 집시들이 머무는 곳에는 용한 집시 점쟁이에게 손금을 보는 사이, 지갑이 없어졌다는 소문이 나돌곤 했다. 교회와 당국에서는 잘 속고 미신을 믿는 사람들을 꾸짖으며 집시들을 쫓아냈다. 그런 정황을 보여주는 재미난 그림이 있다.

점쟁이와 도둑들

17세기 프랑스 화가 조르주 드 라투르Georges de La Tour, 1593~1652는 점쟁이가 점을 치는 장면을 정밀한 필치와 함께 극적으로 그려냈다. 그의 작품 「점쟁이」는 두 점이 있는데, 하나는 루브르 미술관에, 다른 하나는 메트로폴리탄 미술관에 있다. 두 작품은 모두 '점을 본다는 것'을 속고 속이는 과정으로 표현하고 있다. 메트로폴리탄 미술관에 있는 그림은 20세기 중반에 뒤늦게 발견되어 진위 논란을 일으켰다. 미술사학자들과 큐레이터, 감정가들은 미술사 전문지에 그림 속 인물들이 입은 옷의 직조패턴부터 남성의 머리카락 길이, 화가의 사인 위치, 물감 성분에 이르기까지 온갖 사료와 과학적 자료들을 동원해 다달

「점쟁이」
조르주 드 라투르, 1630년경, 캔버스에 유채, 101.9×123.5cm

이 논박을 주고받으며 재미있는 기록을 남겼다. 그리고 이 작품은 십여
년에 걸친 논쟁 끝에 1980년대에 진품으로 인정받게 된다.

　호화로운 옷차림의 귀족 남자가 손바닥을 내밀며 점을 보고 있다.
그를 둘러싼 여인들이 집시 복장을 한 것으로 보아 장소는 거리인 듯
하다. 그도 그럴 것이 네 명이나 되는 집시들을 집 안까지 들여 손금을

보지는 않았을 것이다. 인물들의 시선이 가장 먼저 눈에 띈다. 특히 남자의 바로 곁 하얀 얼굴에 스카프를 쓴 여인의 눈초리는 소름이 끼칠 정도이다. 한 손을 허리에 대고 다른 손을 내밀며 노파를 보는 남자도 반신반의하는 눈빛이지만, 스카프를 두른 여인만큼 차갑지는 않다. 그녀는 작정하고 곁눈질로 남성의 기색을 살피고 있다. 점을 보고 나면 젊은이는 점쟁이 일행에게 가진 돈을 모두 털릴 것이다.

노파는 동전을 한 닢 받아들고 남자의 눈을 쳐다보며 강한 어조로 말하고 있다. 인생의 경험이 많지 않은 그는 품위를 잃지 않으려는 자세로 이야기를 듣지만, 그를 둘러싼 주변의 여자들은 무엇을 어떻게 털지 판단을 끝냈다. 스카프를 두른 여인은 남성이 어깨에 걸치고 다니는 금으로 만든 메달을 가위로 자르고 있는데 곧이어 이 메달은 검은 머리카락 여자의 손에 넘어갈 것이다. 화면 가장 왼쪽에 있는 여인은 남자의 바지춤에서 지갑을 꺼내고 있지만 남자는 노파의 말에 귀를 기울이느라 전혀 눈치채지 못한다. 그는 자기 인생에 대한 어떤 조언도 얻지 못한 채, 어리석게도 시간과 돈을 빼앗기는 것이다.

점괘에 운명을 맡기겠습니다

베네치아의 카니발을 수많은 그림으로 남긴 피에트로 롱기^{Pietro Longhi, 1702~1785}는 축제에 늘 나타나는 점쟁이의 모습을 빼놓지 않았다. 18세기의 베네치아의 가면 축제에는 현지인은 물론 수많은 관광객들이 몰려들었고, 귀족과 평민 할 것 없이 어울려 거리를 돌아다녔다. 산 마르코 광장과 아케이드에서는 이발사들이 머리 손질을 해주고, 상

인들이 가지각색 모자를 팔고, 마술사가 공연을 펼쳤다. 축제를 즐기려면 돈이 필요한 법, 급전을 빌려주는 사람들도 이동식 대출 창구를 차려 놓았다. 지갑을 채운 사람들이 아낌없이 돈을 쓰는 곳은 바로 점집이었다. 지위 있고 명예 있는 사람들은 점을 보는 사람들을 훈계하면서 은밀하게 점쟁이를 찾았다.

검은 망토에 모자를 쓴 귀족 남녀가 점쟁이를 찾았다. 그림을 보니 점쟁이는 거리에 테이블을 가져다가 그 위에 의자를 올려놓고 거기 앉아서 호객을 하는 듯하다. 점쟁이는 의자 위에 보이는 튜브형 원통을 귀에 대고 손님의 고민거리와 질문을 들은 뒤, 내려와 손금을 보면서 운세를 말해준다. 하얀 드레스에 검은 망토를 둘러쓴 여인이 있고, 그 뒤에 남자가 서 있는데 가면에 장갑까지 껴서 누구인지 전혀 알아볼 수 없다. 가면 속의 눈빛으로 보아 젊은 남자는 아닌 것처럼 보인다. 여성을 에스코트하면서도 신분을 밝히기 극도로 꺼리는 모습이다. 그는 젊은 아내, 혹은 애인의 운명이 자신에게 어떤 영향을 미칠지 궁금한 듯 점을 보는 여인보다 더 적극적으로 점쟁이의 말에 귀를 기울이고 있다.

롱기는 인물들을 특정할 만큼 구체적으로 그리지 않았지만, 주변의 정황 묘사를 통해 이 장면이 무엇을 뜻하는지 암시하고 있다. 그림 뒤편 사람들이 서성이는 건물 기둥에 베네치아의 총독 선출에 대한 내용이, 벽에는 교회의 고위급 사제 선출 관련 글줄이 보일 듯 말 듯 써 있다. 어쩌면 검은 망토를 두른 이들은 누가 선출될지, 소위 어디에 줄을 서야 할지, 자신들이 어디까지 잘 살 수 있는지 점쳐보고 싶었던 것이 아닐까.

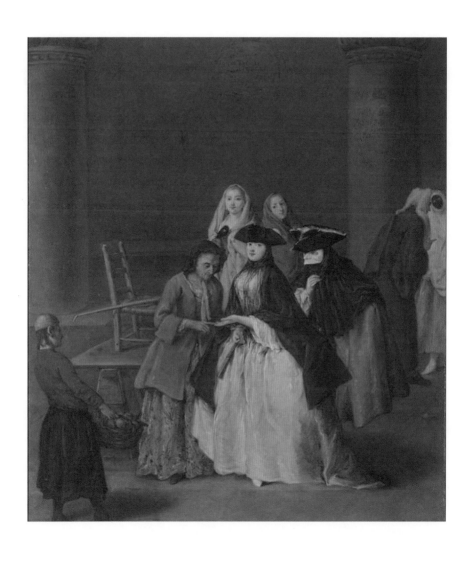

「베네치아의 점쟁이」
피에트로 롱기, 1756년경, 캔버스에 유채, 59.1×48.6cm

점쟁이 앞에서 작아진 나폴레옹

역사적인 인물들도 자신의 미래가 어떻게 될지 궁금하기는 마찬가지일 것이다. 프랑스 황제 나폴레옹과 황후 조세핀 역시 마리 르노르망이라는 소문난 점쟁이를 정기적으로 방문했다. 르노르망은 점성술사였으며 그리스 로마 신화를 바탕으로 타로 카드를 개발했다고 한다. 그녀는 거리를 서성이는 집시나 카니발의 점쟁이와는 다르게 호화로운 저택 안에서 점괘를 읽었다.

나폴레옹은 프랑스 혁명을 승리로 이끌고 쿠테타를 일으켜 스스로 황제에 올랐지만, 시골 섬마을 코르시카 출신이라 입지가 위태로웠고 국민들의 전적인 신임을 받지 못해 불안했다. 대를 이을 아들과 힘 있는 가문을 만들기 원했던 그는 아이를 낳지 못한 여섯 살 연상의 부인 조세핀과의 관계를 재고하기 시작했다. 오스트리아 화가 요제프 단하우저Josef Danhauser, 1805~1845가 그린 「점쟁이와 함께 있는 나폴레옹과 조세핀」은 두 사람이 결국 이혼하게 될 것이란 예언에 다들 기절초풍하며 놀라는 모습을 그렸다.

요제프 단하우저는 권력자들을 소재로 한 풍자화를 즐겨 그렸다. 종교와 정치를 가리지 않고 높은 지위를 가진 이들의 이면을 그림을 통해 낱낱이 드러냈다. 단하우저에게 나폴레옹이 점쟁이에게 의지했다는 일화는 흥미로운 소재였을 것이다. 그림 속에서 나폴레옹은 불길한 예언을 듣고 움츠린 작은 남자일 뿐이다. 자크-루이 다비드가 그린 「알프스를 가로지르는 나폴레옹」에서 말을 타고 산 정상을 가리키며 힘차게 달려 나가던 위용을 생각하면, 단하우저의 그림 속 인물이 같은 나

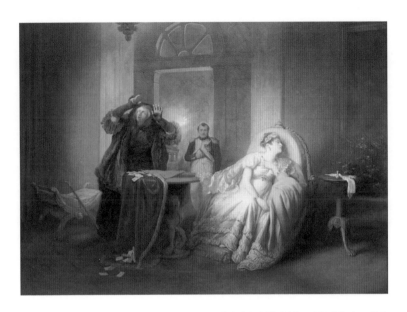

「점쟁이와 함께 있는 나폴레옹과 조세핀」
요제프 단하우저, 1841, 나무 패널에 유채, 61×76.2cm

폴레옹이라는 사실을 믿기 어려울 정도이다. 유럽을 호령했던 그가 점쟁이의 말에 심장이 철렁 내려앉은 듯 당황한 모습이라니.

　점쟁이 르노르망도 황제 부부가 이혼한다는 점괘에 혼비백산해 카드를 수습할 정신도 없어 보이고, 조세핀은 아예 가슴을 부여잡고 쓰러졌다. 단하우저는 이것이 황제와 황후로 불렸던 이들의 민낯이라고 말하고 있다. 세 사람 가운데 주인공도 되지 못할 만큼 나폴레옹을 작게 잡은 구도 역시 그런 의도를 보여주고 있다.

　거리에서 호객하던 이름 없는 집시도, 고관대작의 집을 드나들던 점성술사 마리 르노르망도, 그림 속의 점쟁이 여성들은 타인의 불안을 이용하고 남을 속이는 부정적인 인간상으로 묘사된다. 화가들은 한편

우리에게 점쟁이 옆의 부자 청년과 귀족 남녀, 나폴레옹과 조세핀을 보게 한다. 부유해도, 사회적 지위가 있어도, 천하를 다스리는 권력이 있어도 인간은 점쟁이 앞에서 앞날을 묻고 살 길을 찾는 보잘것없는 존재이기도 하다. 청년은 점쟁이에게 돈을 털리고, 귀족들은 점쟁이의 말에 솔깃해하며, 황제 부부는 두려움에 떤다. 바보와 사기꾼들은 서로 속고 속인다. 사악한 이들은 점괘를 이용해 자신의 죄과를 정당화하기도 한다. 점을 보는 것이 비단 어제만의 일이었을까. 오늘날에도 소문난 무당집은 문전성시를 이루어 예약하는 데 몇 개월이나 걸리고, 신점을 보는 정치인과 사업가들도 종종 있다고 하지 않는가.

내몰린 여성들의 마지막 선택지

뚜쟁이 노파의 웃음

역사적으로 매음굴은 인구가 많은 지역에서 성행했다. 파리, 런던, 베를린 같은 대도시는 물론이고, 무역이 활발했던 암스테르담도 법적으로는 금지되었지만 업소들이 버젓이 영업을 해도 못 본 척 눈감아주었다. 매음굴의 여성들은 법의 바깥에 있는 존재였다. 그들은 상시로 성병의 위험에 노출되었고, 생명의 위협까지 안고 가야 하는 처지였다.

호객하는 여자와 그들을 찾는 남자들을 그린 그림은 17세기 네덜란드의 풍속화에서 크게 유행했다. 햇살이 들어오는 고요한 실내를 밀도 있게 그려낸 것으로 유명한 요하네스 페르메이르Johannes Vermeer, 1632~1675도 24세에 이 주제로 초기 작품 중 하나인 「뚜쟁이」를 남겼다. 그림을 가만히 보면 동양풍의 러그와 모피 코트를 걸쳐놓은 난간의 안쪽에서 뭔가 사건이 일어나고 있다. 노란 옷을 입은 젊은 여자가 손을 펴 뒤쪽에서 자신을 안은 남자에게서 동전 한 닢을 받고 있다. 깃털

모자를 삐딱하게 눌러 쓴 남자는 한 손은 여자의 가슴에 대고, 다른 한 손으로는 반짝이는 동전을 여자의 손에 쥐여준다. 모종의 거래가 성사되는 순간이다.

이들의 옆에 검은 천을 머리끝까지 덮어쓴 노파가 있는데, 성을 사고파는 장면에서 거의 빠지지 않고 등장하는 인물로 그림에 전형성을 부여한다. 노파는 그림의 주인공인 '뚜쟁이'다. 여자가 받은 돈은 노파가 관리할 것이다. 다른 화가들의 그림에서는 남자가 노파의 손에 돈을 직접 주기도 한다. 17세기 풍속화에 나오는 뚜쟁이 노파들은 모두 수전노 같은 인상에 비열한 웃음을 짓고 있다. 노파의 존재는 매매춘이 시스템을 통해 작동한다는 사실을 말해준다.

이 그림에서 가장 눈에 띄는 이는 화면의 맨 왼쪽에 있는 남자이다. 그는 깃털 모자를 쓴 남자보다 더 잘 갖추어 입었다. 난간의 모피 코트도 그의 것으로 보인다. 벨벳 모자를 쓴 그는 악기와 술잔을 들고 화면 앞쪽을 보고 있다. 그는 이를 드러내며 싱긋 웃는데, 남녀를 바라보는 노파의 음흉한 미소와는 어딘지 달라 보인다. 페르메이르의 자화상은 한 점도 남아 있지 않지만, 거울을 쳐다보며 포즈를 취하는 듯한 이 남성의 모습이 화가의 자화상이라고 추정하는 이들도 있다. 그 자신이든 친구이든 모델이든 화면 속의 그 남자는 우리를 향해 이렇게 말하는 것 같다. "이것이 지금 돌아가는 세상이다. 달리 할 말이 있는가?"

돈으로 성을 사는 이 그림을 신약성경에 나오는 '돌아온 탕자'의 한 장면으로 해석하는 이도 있다. 이야기 속에서 둘째 아들은 아버지에게 자기 몫의 재산을 받아 집을 나간다. 그는 큰 돈을 유흥에 탕진하고 남의 집에서 돼지를 치는 신세가 된다. 잘못을 뉘우치고 돌이켜 다시

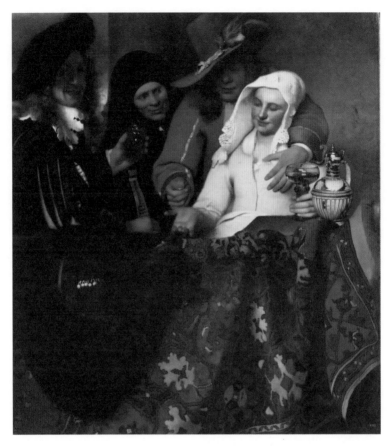

「뚜쟁이」
요하네스 페르메이르, 1656, 캔버스에 유채, 143×130cm

집으로 돌아갔을 때, 아버지는 그를 따스하게 환대해 준다. 이 이야기로 빗대어 보자면 그림 속의 깃털 모자 남자는 집을 뛰쳐나간 탕자일 것이다. 그가 얼마나 허랑방탕하게 사는지 돈으로 성을 사는 장면을 보면 한눈에 알 수 있다. 또한 그림 속 인물들의 포즈만으로도 우리는 매매춘이 결국 뚜쟁이 노파만 배부르게 해준다는 사실을 알 수 있다.

「물랭 가의 살롱」
앙리 드 툴루즈-로트레크, 1894, 카드보드지에 유채, 111.5×132.5cm

웃지도 유혹하지도 않는 여인들

교훈적인 내용을 바탕으로 한다 해도 매매춘은 그리는 이나 보는 이나 흥이 나는 소재였다. 고요한 화면의 대가 페르메이르의 그림이 이 정도인데, 일반 화가들이야 더 말할 것도 없다. 17세기에는 옷이 벗겨지고 침대로 뛰어가고 가격을 흥정하는 장면을 그린 그림들이 즐비했다. 하나의 큰 장르가 된 이 시기의 떠들썩한 그림들을 지나 19세기가 되어 매음굴은 사뭇 다른 시선으로 묘사된다. 앙리 드 툴루즈-로트레

크Henri de Toulouse-Lautrec, 1864~1901는 19세기 후반 파리의 환락가였던 몽마르트르에 아틀리에를 열었다. 그는 물랭루즈와 카바레, 매음굴에 머무르며 그곳의 여성들을 관찰하고 여느 사람들과 다름없이 살아가는 그들의 일상을 사실적으로 묘사했다.

「물랭 가의 살롱」에서는 여인들이 화려한 기둥과 거울로 둘러싸인 붉은 소파에 앉아 있다. 화가의 시선에도 아랑곳없이 검은 스타킹에 속옷 차림인 채 등받이에 기대어 쉬고 있는 여인의 모습에서 피로함이 느껴진다. 장소에 어울리지 않게 목까지 감싸는 옷을 입은 바로 옆의 여인도 늙고 지쳐 보인다. 그들은 모두 각자의 자리에서 생각에 빠져 있다. 화면의 오른쪽에 반쪽만 그려진 여인은 속옷 치마를 걷어 올린다. 그녀는 정기 의료 점검, 매독이나 임질 검사를 하려고 준비하고 있다.

툴루즈-로트레크는 프랑스의 귀족 가문 출신이지만, 어린 시절 다리가 부러져 하반신의 성장이 멈추어 버린 채 평생 지팡이를 짚고 살았다. 알코올 중독이었어도 그에게는 다른 사람이 보지 못하는 것을 보는 눈이 있었다. 그는 매춘업소에 있는 여성들의 휴게 공간을 드나들수 있도록 허락받고, 그들의 일상을 그렸다. 그의 그림 속에서 여성들은 화려하지도 않고 웃지도 않으며 유혹적이지도 않다. 인생의 여정에서 어쩌다 막다른 골목에 다다른 여인들의 모습을 있는 그대로 보여준다. 툴루즈-로트레크는 모델이 되어준 여성들에게 감정적으로 공감하기보다 화면의 남다른 구성, 즉 과감한 색채와 면 분할, 크고 작은 요소들의 배열 같은 조형적 의지를 실현할 수 있는 대상으로 대했다.

그녀도, 나도 불행한 사람이지

빈센트 반 고흐는 어느 매춘 여성을 향한 연민과 사랑에 정성을 다했다. 매춘부 시엔Sien이 반 고흐를 처음 만났을 때 그녀는 임신한 몸이었다. 돈을 벌 수 없어 막막한 시엔에게 반 고흐는 그림의 모델이 되어 달라고 제안했는데 물론 그녀의 생계를 도와주기 위한 고안이었다. 그자신도 가난에 허덕였지만, 그는 시엔에게 보금자리를 만들어주었고 태어난 아기에게도 사랑을 쏟았다. 동생 테오에게 쓴 편지에는 이런 구절이 있다. "지난겨울, 한 임산부를 만났어. 그녀도, 나도 불행한 사람이지. 그래서 함께 지내면서 서로의 짐을 나눠지고 있어. 그게 바로 불행을 행복으로 바꿔주고, 참을 수 없는 것을 참을 만하게 해주는 힘이 아닐까. 그녀의 이름은 시엔이야."(1882년 6월)

하지만 반 고흐는 네덜란드에서 잘 알려진 목사의 아들이고 화상인 동생 테오로부터 금전적인 도움을 받으며 사는 형편이었다. 가족의 반대와 경제적인 어려움으로 두 사람은 관계를 지속할 수 없었다. 그들은 2년 동안 함께 지내다 헤어졌다. 이후 시엔은 선원인 남성과 다시 결혼했지만 끝내 자살로 생을 마감했다.

반 고흐는 시엔을 모델로 많은 드로잉을 남겼다. 그녀는 의자에 앉아 책을 읽거나 아기를 돌보는 등 전형적인 여염집 부인의 모습으로 그려진다. 하지만 「담배를 들고 있는 시엔」에서는 험난하게 살아온 과거가 지워지지 않은 듯 슬픔에 잠겨 있다. 그녀는 포즈를 취하지 않은 듯 마르고 등이 굽은 몸을 그대로 드러내며 바닥에 앉아 난로를 쬐면서 담배를 피운다. 시엔은 자신이 성실하지 못해 매춘부가 되었다고 자

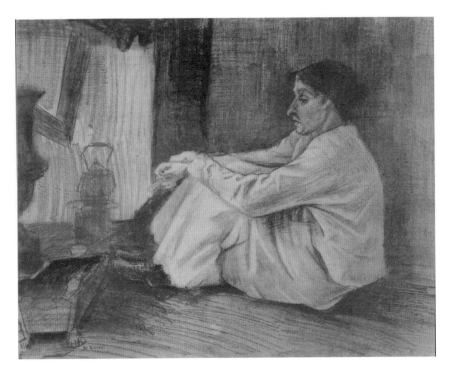

책했지만, 사실 그녀를 부추긴 것은 부모와 남동생이었다고 알려져 있
다. 가깝게 지냈던 모든 남자들은 그녀를 버렸고, 반 고흐의 사랑도 불
안하기는 마찬가지였을 것이다. 하지만 시엔의 그림을 바라보는 우리
는 알 것만 같다. 반 고흐는 이 여인을 그저 그림을 조형적으로 완성하
기 위한 모델이 아니라 한 사람으로 깊이 아끼고 사랑했음을.

악의 근원으로 낙인찍히다

두 차례의 세계대전이 일어난 후 유럽 대도시의 뒷골목에서는 그어느 때보다 매매춘이 성행했다. 특히 패전국 독일의 경우 매춘 여성들이 1차 세계대전이 발발한 1914년에는 약 33만 명, 바이마르 공화국이 시작된 1919년에는 약 40만 명에 육박하는 것으로 나타났는데, 대부분 도시 하층계급 여성들이었다. 참전한 남성들이 사망하거나 부상을 당했고, 생계에 내몰린 여성들에게 매춘은 마지막 선택지였다. 매춘 여성들은 전쟁의 모순을 떠안고 있었지만, 세상은 그녀들을 모든 사회악의 근원으로 단정했다.

게오르게 그로스George Grosz, 1893~1959는 「자살」에서 두세 명의 죽은 남자와 벌거벗은 채 기세등등하게 살아 있는 여성을 그렸다. 도시 뒷골목은 온통 붉은색이다. 모든 건물과 사물이 붉은색에 가려져 화면 전체에 핏빛이 어린 것만 같다. 왼쪽에는 가로등에 목을 맨 남자가, 아래쪽에는 권총으로 자살한 남자가 있다. 권총은 그의 손에서 거리로 떨어져 있다. 화면에서 가장 밝게 그린 부분은 창문 안쪽 여자의 몸이다. 입술과 젖가슴, 성기 부분이 모두 붉은색이고, 텅 빈 시선은 거리를 향해 있다. 여자 뒤에는 머리를 다친 남자가 보이는데, 정황상 벌거벗은 여자가 범인일 것 같다. 중절모에 정장 차림을 한 남자들이 스스로 목숨을 끊거나 살해당하는 이 골목에서 여자는 혼자 뻔뻔한 얼굴로 육감적인 몸을 드러낸다. 이것은 매춘 여성을 바라보는 바이마르 시대의 일반적인 시선이었다.

매춘 여성들은 수치를 당해 마땅한 존재라고 여겨졌고 자연스럽게

「자살」
게오르게 그로스, 1916, 캔버스에 유채, 100×77.5cm

범죄의 표적이 되었다. 그녀들은 수시로 성범죄에 노출되어 극단적으로 '성적 살해sexual murder'를 당하기도 했다. 여성을 성폭행하면서 살해하는 연쇄 살인사건이 일어났다. 하지만 피해자인 그녀들은 쉽게 돈 벌려던 타락한 여자가 죽임을 당했으니 모든 것은 그들의 선택일 뿐이라며 오히려 비난을 받았다. 그런 사회의 시각을 그로스의 그림이 반영하고 있다. 세상은 마치 한 여성이 이 남성들의 죽음에 모든 책임이 있는 것처럼 여겼다. 하지만 그로스는 이런 관점을 시각적으로 보여줌으로써 상황을 다시 생각하게 만드는 것이 아닐까.

전쟁과 가난 때문에 매매춘이 정당했다고 말하는 것이 아니다. 돈으로 성을 사고파는 일이 합법적일 수 없다. 하지만 툴루즈-로트레크와 고흐, 그로스가 그려낸 여성들은 우리에게 그 시대를 다각적으로 들여다보기를 요청하는 것 같다. 매춘이란 고된 역사의 풍랑 속에서 여성들이 생존해야 했기에 선택할 수 있었던 일임을 이해해달라고. 그녀들이 원한 것은 단지 삶이었다고.

잡담하는 판사들과 고개 숙인 여인

죄를 지은 재판장, 극형에 처하다

뉴스에 자주 나오지만 실제로 별로 가볼 일이 없는 곳. 가지 않을수록 좋으며 가게 된다면 나의 운명을 남의 손에 맡겨야 하는 곳. 바로 법정이다. 법정은 사람들 사이의 분쟁과 범죄에 대한 처벌, 인간사의 중요한 판단들이 위임된 곳이다. 우리는 법정에서 사람들이 '공정'이라는 추상적 가치를 위해 싸우며 '정의'가 실현될 수 있다고 믿는다. 아니, 믿고 싶어한다.

하지만 재판들이 그렇게 공명정대했다면 수많은 법정 영화가 왜 만들어지겠는가. 누가 봐도 명명백백한 사건에 대해서는 함무라비 법전이 그렇듯 '눈에는 눈 이에는 이' 같은 판결이 나오기를 바란다. 하지만 법적 공방은 말로 시작해서 말로 끝나며, 진실의 증거가 충분하지 않을 때도 있기에 판결을 보며 가슴이 답답할 때가 많다. 물론 '역시 정의가 살아 있구나!' 할 때도 있지만 말이다.

양측의 입장이 팽팽한데 가부간에 판결을 내리는 법관은 어쩌면 신의 역할을 인간이 대리하는 것인데, '당신의 뜻대로 하소서'하고 전부 믿고 맡기기에 그들은 한 직군의 종사자들일 뿐이 아닌가 하는 의구심이 든다. 그리고 판사가 이해할 수 없는 판결을 내릴 때는 과연 그가 자신에게도, 혹은 자기 가족에게도 똑같이 선고할 수 있을지 의문도 생긴다.

과거에도 뇌물을 수수하고 부당한 재판을 한 판관들이 있었는데, 역사가들은 그런 경우 일반 백성보다 더한 형벌을 받을 수 있다는 교훈을 남기고자 했다. 서양 최초의 역사가 헤로도토스Herodotus, BC 484~425년경는 『역사Historia』에서 기원전 페르시아의 재판관 뇌물 사건을 다루고 있다. 캄비세스 2세 때 왕실 재판관이었던 시삼네스는 뇌물을 받고 부당한 판결을 내린 사실이 밝혀져, 왕의 명령으로 산 채로 피부가 벗겨진 뒤 참수형을 당한다. 왕은 시삼네스의 아들을 후임 판관으로 임명했는데, 아버지의 몸에서 벗긴 가죽으로 만든 의자에 앉아 재판을 하게 했다고 한다. 이 이야기는 잔혹하고도 명료하다. 재판관의 뇌물수수나 부정한 판결은 사형에 처할 정도로 중죄이고, 아버지의 가죽을 깔고 앉으라는 명령은 다시는 같은 죄를 짓지 말라는 경고이다.

타인의 운명을 손에 쥔 사람들

네덜란드 화가 헤라르트 다비트Gerard David, 1460~1523는 브뤼헤 시 당국의 의뢰를 받아 「캄비세스의 재판」이라는 작품을 남긴다. 헤라르트는 브뤼헤를 배경으로 헤로도토스의 이야기를 재창조하여 두 개

의 그림이 하나로 연결된 이면화Diptych 형식으로 제작했다. 이면화는 중세에 대부분 종교적인 목적으로 그려졌는데, 한 화면에 일련의 사건들을 시간 순서에 따라 배열한 그림이다. 우리는 이 두 개의 그림을 보며 사건의 발단과 결말까지 흐름을 따라갈 수 있다. 이야기는 그림의 왼쪽 배경으로부터 시작된다. 사람들이 우글우글 모여 있는 재판정을 넘어 그림의 배경인 아치형 현관을 보면, 두 사람이 두둑한 주머니를 주고받는 모습이 보인다. 시삼네스가 뇌물을 받는 순간이다. 판결을 잘 해주겠다고 돈을 받은 결과, 판관은 재판장의 자리에 앉은 채로 체포되었다.

그는 두려움에 얼어붙은 것처럼 보인다. 판관을 직접 심판하러 온 왕은 긴 수염에 금실 자수 옷과 하얀 털 망토를 두른 사람이다. 왕은 한 손을 펼치고 다른 손으로 수를 헤아리듯 손가락을 꼽고 있는데, 재판관의 죄상을 낱낱이 밝히는 것으로 보인다. 모자를 벗고 한쪽 팔을 붙잡힌 재판관은 바로 다음 화면의 끔찍한 장면에서 다시 등장한다. 왕은 형 집행 장소에 직접 나와 지켜본다. 재판관의 붉은 털코트는 바닥에 나뒹굴고, 칼을 든 집행관들은 재판관의 팔다리를 결박한 채 가슴과 팔, 다리의 살가죽을 벗기는데, 잔인하기 이를 데가 없다.

끔찍한 서사의 결말은 오른쪽 화면의 배경에서 드러난다. 왼쪽 화면에 나왔던 재판정을 오른쪽 배경에 다시 작게 묘사한다. 양쪽 화면에 모두 나오는 '붉은 대리석 기둥'은 왼쪽의 아버지 재판관이 앉아 있던 자리와 그의 아들이 앉아 있는 자리가 같은 법정이라는 사실을 말해준다. 아버지의 벗겨진 살가죽을 깔고 앉아 아버지의 고통스러운 죽음을 생각하며 '공정한' 재판을 하는 아들의 모습으로 이 잔혹 서사는 종결

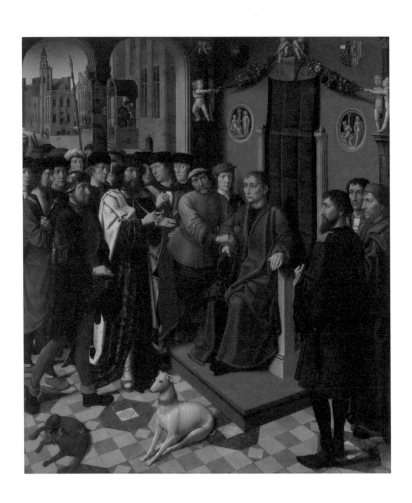

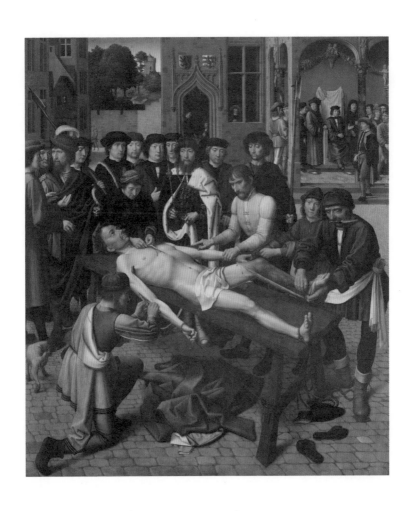

「캄비세스의 재판」
헤라르트 다비트, 1498, 패널에 유채, 182.3×318.6cm

되는 것이다.

생각하면 법관도 인간이 아닌가. 누구나 편견이 있고 한눈을 팔고 자기 이익을 챙기며, 정치적으로 유리한 선택을 한다. 우리는 인지상정이라는 이름으로 서로의 허물을 눈감아주지만, 법관만큼은 다르게 판단하기를 바란다. 그들은 사회 질서를 위해 옳고 그름을 따져 재판하고 판결을 내리는 공직자들이다. 타인의 운명을 손에 쥐고 있기에, 그 책임이 참으로 막중하다. 그래서 우리는 특히 법관들에게 사사로운 이해관계에 흔들리지 않는 도덕성과 오직 증거만을 가지고 판결하는 신념을 요구한다.

솔로몬의 판결은 있는가

솔로몬은 위대한 왕이자 지혜로운 재판관의 대명사로 알려져 있다. '솔로몬의 재판'은 왕이 최악의 판결을 내리는 듯하다가 그 판결로 결국 진실이 밝혀지는 극적인 이야기다. 두 어머니가 찾아와 아기 하나를 놓고 서로 자기 아이라고 주장한다. 이에 솔로몬은 아기를 반으로 나누어 각자 반씩 가져가라고 판결하는데, 한 어머니는 반이라도 가지겠다고 하고 한 어머니는 아기를 죽이느니 저 여인에게 주겠다고 나선다. 솔로몬은 두 여인의 반응을 보고 후자가 진짜 어머니라고 최종 판결을 내린다.

니콜라 푸생Nicolas Poussin, 1954~1665은 「솔로몬의 심판」에서 첫 번째 판결 직후의 숨 막히는 상황을 재현한다. 회청색 대리석 기둥 사이에 붉은 휘장이 드리워지고, 황금 옥좌에 솔로몬이 앉아 있다. 그는

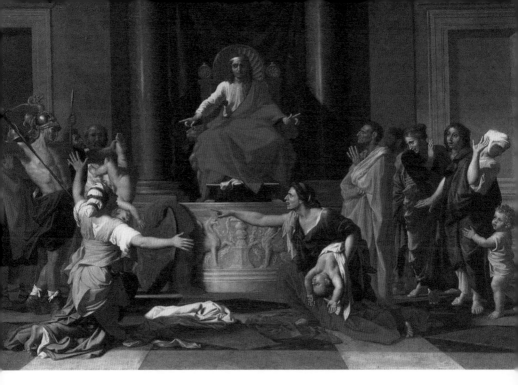

엄중한 표정을 지으며 양팔을 벌리고 손가락으로 하나와 둘이라는 숫자를 표시한다. 높은 자리에서 솔로몬은 홀로 고요한데, 아래쪽 사람들은 서로 소리를 지르고 달려들고 고개를 돌리며 난장판을 벌인다. 이들 가운데 노란 옷을 입고 팔을 벌린 여인과 손가락으로 아기를 가리키며 고함을 치고 있는 여인이 각각 두 어머니이다.

　　두 여인은 한집에서 사흘 간격으로 출산을 했는데, 한 여인이 실수로 아기를 깔고 자서 아기가 죽고 만다. 안타까운 죽음을 눈물로 애도해도 모자랄 텐데, 그 어머니는 옆자리 여인이 잠든 틈에 그녀의 아기와 자신의 죽은 아기를 바꿔치기했다. 잠에서 깬 어머니는 아기가 죽었

다는 사실을 알았고, 옆의 여자가 안고 있는 아기가 자신의 아기임을 알아보았다. 두 여인은 자신이 진짜 어머니라고 주장한다. 요즘 같으면 당장 유전자 감식을 해보면 될 테지만, 이때는 오직 당사자들의 말과 정황으로 판단할 수밖에 없었기에 진실을 가리기 어려웠을 것이다.

푸생의 작품에서 죽은 아기는 고함치는 여인의 한쪽 팔에 걸쳐 있다. 아기의 몸은 잿빛으로 생기를 잃어가는데, 그 작은 몸이 꺾이도록 여인은 아기를 거칠게 다룬다. 부주의하고 우악스러운 성정이 드러나는 부분이다. 화면 왼쪽에 병사가 살아 있는 아기의 한쪽 발을 들고 칼을 빼 올린다. 노란 옷을 입은 여인이 병사를 멈추게 하려고 팔을 크게 벌렸다. 거꾸로 들린 아기는 몸부림을 치고, 어쩐지 병사의 칼을 든 손의 모습이 어색해 보인다. 왕이 명령했지만 그는 시간을 지체하고 싶었는지도 모른다. 급박한 상황에서 솔로몬 왕의 시선은 오른편을 향해 있다. 아기를 둘로 갈라서라도 가지겠다는 여인 쪽으로 두 개의 손가락을, 아기를 내어주더라도 죽이지는 말아 달라고 호소하는 어머니 쪽으로는 한 개의 손가락을 들었다. 이제 곧 솔로몬은 지혜로운 판결을 내릴 테고, 병사의 팔에 들린 아기는 바로 옆 어머니의 품으로 돌아갈 것이다.

푸생은 프랑스 화가이지만 르네상스 화가 라파엘로의 작품에 크게 감명을 받았다. 그는 이탈리아 로마에 오래 머물며 작업을 했는데, 성 베드로 대성당의 제단화를 그릴 정도로 명성이 높았다. 고대 건축에도 관심이 깊어 구약성경에 나오는 이스라엘의 왕 솔로몬의 재판을 로마 시대 건축물을 배경으로 그렸다. 사실로 따지자면 솔로몬 왕의 통치 당시 이스라엘은 로마 식민지가 되기 이전이었지만, 이스라엘의 건축을

고증하기는 어려웠기 때문이다. 솔로몬의 옥좌를 받치고 있는 대리석의 정면 부조에는 머리와 날개는 독수리, 몸은 사자인 그리핀Griffin이 마주보고 있다. 고대 로마에서 그리핀은 정의를 상징했다. 분쟁의 당사자인 두 여성과 솔로몬은 삼각의 구도를 이루고 있어, 어느 한쪽으로 치우쳐 판단하지 않는 솔로몬의 입장을 더욱 강조하고 있다.

엄숙하지만 맑은 표정의 솔로몬을 보면서, 세상의 모든 억울함이 이처럼 투명하게 밝혀지고 정의가 승리한다면 얼마나 좋을까 한숨이 난다. 무고한 사람을 탈탈 털어서 나온 먼지를 모아 감옥에 보내거나, 누가 보아도 명백한 범죄를 못 본 체하고 무죄 방면하는 일은 지금도 비일비재하다. 판사의 눈에 태도가 불량해 보일 때는 괘씸죄를 반영해 가중 처벌을 하기도 한다. 반면 반성하는 태도를 보여서, 음주로 제정신이 아니었기에, '앞날이 창창'해서 형을 경감해 주기도 한다. 지나치게 주관적이거나 유연한 판결을 보며 고개가 갸우뚱해진다. 이것이 비단 오늘만의 일이랴.

재판이 지루한 판사들

법정을 배경으로 한 앞의 그림들은 '재판관'에 초점이 맞추어져 있다. 19세기에 들어서면서 화가들은 재판을 받는 사람들이나 그들의 눈에 비친 법조인들을 그렸다. 특히, 사회 비판적인 근대 사실주의 계열 화가들은 그림을 통해 법정의 맨얼굴을 폭로하기도 했다. 가장 잘 알려진 이는 프랑스 화가 오노레 도미에Honoré Daumier, 1808~1879다. 그는 열두 살에 법원의 사환으로 일하면서 위선과 협잡으로 가득찬 법정

「두 명의 변호사들」
오노레 도미에, 1860년대, 나무 패널에 유채, 34×26cm

의 실체를 처음 목격한다. 이십대 중반에 출판법을 위반한 혐의로 6개월의 감옥생활을 하기도 했는데, 실제 법정에 피고인으로 섰던 그는 이후에 본격적으로 판사들과 변호사들을 비판하는 그림을 그린다. 특정한 재판 사건과 결부되지 않더라도 법조인들의 표정만으로 우리는 그들이 어떤 사람인지 단박에 알 수 있다.

도미에는 「두 명의 변호사들」이라는 작품에서 코끝이 하늘에 닿을 듯 한껏 고개를 치켜올리고 걷는 변호사들을 그린다. 목에 깁스를 하지 않고서야 어찌 저렇게 세상을 내려다보듯이 걸을 수가 있을까. 서류뭉치를 들고 뻣뻣이 걷다가 뭔가에 걸려 넘어질지도 모르겠다. 도미에는 그림 속에 '정의의 법원'이라 불리는 프랑스 법원 복도에 있는 기둥 모양의 부조들을 그려 넣어 법조인의 권위 의식을 한층 부각한다. 도미에는 얼굴 묘사만으로 이들이 얼마나 고압적인 인간형인지 강렬하게 시사했다.

도미에의 영향을 받은 화가 장 루이 포랭Jean Louis Forain, 1852~1931은 20세기 초반의 법정 분위기를 그림으로 남겼다. 「재판소」라는 제목의 이 그림은 에드가 드가가 포랭에게 직접 구매했을 정도로 뛰어난 작품이다. 그림 속에서 붉은 옷을 입은 키 작은 여성은 한눈에도 의뢰인으로 보인다. 그녀는 재판 중에 변호사가 하는 말을 듣기 위해 그를 향해 몸을 기울이고 있다. 건너편에서는 반대쪽 변호사들이 뭔가를 의논하는 모습이다. 세 명의 판사들은 서류가 쌓인 책상에서 제각각 산만하게 움직인다. 판사들 위에는 예수의 십자가 책형 그림이 있는데, 당시 법정에는 권위를 표하기 위해 통상 그 그림을 걸어놓았다고 한다.

그림 속에서 유일하게 애가 타는 인물은 붉은 옷의 여성이다. 양측

「재판소」
장 루이 포랭, 1902~3, 캔버스에 유채, 60.3×73cm

변호사나 판사들은 재판이 끝나고 난 뒤에 저녁으로 뭘 먹을지 생각하는 중이라 해도 될 만큼 지루해 보인다. 일관된 갈색으로 화면 전체를 뒤덮고 어느 구석도 강조하지 않은 이 사실적인 그림 앞에서, 여인의 먹먹한 심정이 그대로 느껴지는 듯하다. 20세기 초반, 여성에게 참정권도 주어지지 않았던 시대에 재판정에 홀로 나와 앉은 이 여인의 사연

은 무엇일까. 공명정대한 드라마가 펼쳐지리라고 일말의 기대도 할 수 없는 법정의 광경만으로, 이 그림은 보는 이들을 불안하게 한다. 법정에 앉아 있는 그 어떤 법조인들도 이 재판에 관심이 없어 보이기 때문이다. 현실이 이렇기에 법정 드라마와 영화는 재판 과정을 과장해서 박진감 있게 묘사하는지도 모르겠다.

3부
일터의 삶

어느 집의 하녀인 듯한 여인이 닭과 염소 고기를 쇠꼬챙이
에 꿰어서 들고 서 있다. 이 장면은 창을 들고 있는 무사의
자세를 연상케 한다. 수줍어하거나 조아리며 굽실거리는
모습은 조금도 찾아볼 수 없다. 소매를 바짝 걷어붙이고
쇠꼬챙이를 든 자세에서 고기 손질에 숙련된 자신감이 느
껴진다.

시장

장사를 방해하지 마시오

시장 여인의 품격

시장은 사람들을 끌어당기는 공간이다. 자기 점포를 가지고 가지런히 물건을 내놓은 상인들도 있지만, 가판대에 소쿠리를 얹어 빼곡하게 농수산물을 늘어놓고 즉석에서 손질까지 해가며 손님을 불러 모으는 상인들은 하루치를 떨고 돌아가야 하기 때문에 더 바쁘다. 한 줌을 팔고 기분이 내키면 한 줌을 더 얹어주기도 하고, 매대를 기웃거리는 사람들에게는 이걸 저렇게 해서 먹으면 된다고 요리법을 조언해 주기도 한다. 몇 차례 유통과정을 거쳐 예쁘게 포장해 판매하는 과일보다 모양은 울퉁불퉁하지만 어쩐지 시장에서 산 것들은 더 맛있게 느껴진다.

세상 어디든, 과거든 현재이든 시장의 광경은 비슷하다. 암스테르담과 안트베르펜에서 활동했던 16세기 네덜란드 화가 피터르 아르천 Pieter Aertsen, 1508~1575은 시장의 다양한 먹을거리와 상인들의 모습에 매료돼 여러 점의 그림을 남겼다. 1569년에 그린 「시장」에서는 건

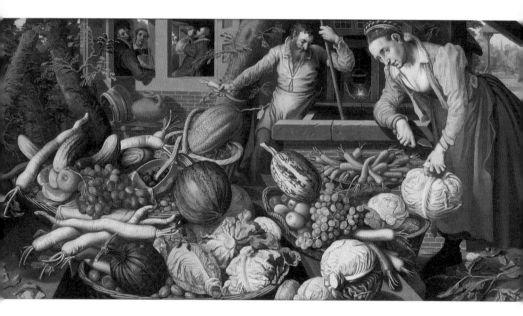

「시장」
피터르 아르천, 1569년, 나무 패널에 유채, 86×169cm

물 앞에 가판대를 만들어 각종 청과를 파는 상인 부부의 모습이 보인
다. 당근·오이·호박·양배추·포도에 이르기까지 뒤엉킨 채소와 과일
을 생생하게 그려냈다. 비슷한 종류끼리 모아 두었지만 아직 정리가 되
지는 않았다. 부부는 도착해서 막 좌판을 펼치기 시작한 것 같다.

　화면의 오른쪽에 여인이 칼을 들고 양배추를 손질한다. 이 그림의
놀라운 점은 스냅사진을 방불케 하는 순간성을 담아냈다는 사실이다.
그 순간성은 허리를 굽혀 채소를 손질하는 여인의 눈빛에서 나온다. 손
이 바쁜 중에도 자신을 쳐다보는 화가의 눈길을 맞받는 그 눈빛은 어
딘지 매섭고 단단하다. 힘을 쏟느라 얼굴이 붉게 달아올라 있지만 턱선
과 눈 주위 광대뼈가 툭 튀어나와 강인한 인상이다. 뒤쪽에 당근을 든

사내가 산만해 보이는 데 반해, 여인은 칼을 든 손의 팔꿈치를 낮은 담
장에 걸치고 꽤 안정적으로 작업을 해나간다. 화가는 시장에서 본 여인
의 순간적인 표정을 기억에 담았을 것이다. 여인의 눈빛은 그림에 확실
한 생동감을 부여한다. 어쩌면 자신을 쳐다보는 화가의 눈길이 거추장
스럽다는 표현이 아니었을까. 여인은 이렇게 말하는 것 같다. "화가 양
반, 장사를 방해하지 마시오."

하지만 이러한 시장의 장면을 바라보는 미술사가와 비평가의 '깊
이 있는' 해석은 종종 결을 달리하는 것 같다. 일종의 프로이트적 해석
이라고 해야 할까. 그들은 남성이 남근을 연상케 하는 당근을 들고 있
으며, 여성이 둥근 양배추를 손질하고 있다는 점, 여성이 입은 옷의 앞
섶이 잘 여며지지 않았으며 허리를 굽히고 있어 가슴이 두드러져 보인
다는 점을 들어 이 그림에 에로틱한 비밀이 숨어 있다고 말한다. 과일
이나 둥근 기물을 여성 신체의 유비로 사용했던 것이 어제오늘의 일은
아니기에 이런 해석에도 일리가 있겠으나, 그러기에는 그림 속에 보이
는 일상이 참으로 분주하지 않은가.

이 시기의 장르화에서는 일하러 집 밖에 나선 여성에게 수작을 거
는 장면을 자주 볼 수 있다. 하지만 칼을 들고 매몰찬 눈빛을 보내는 이
여인에게 지분거리다가는 혼쭐이 날 것만 같다. 아르천은 특이하게도
일하는 여성들, 낮은 계급의 여성을 만만해 보이게 그리지 않았다. 그
가 그린 「요리사」에는 일하는 여인, 아마도 어느 집의 하녀인 듯한 여
인이 닭과 염소 고기를 쇠꼬챙이에 꿰어서 들고 서 있다. 이 장면은 창
을 들고 있는 무사의 자세를 연상케 한다. 수줍어하거나 조아리며 굽실
거리는 모습은 조금도 찾아볼 수 없다. 소매를 바짝 걷어붙이고 쇠꼬챙

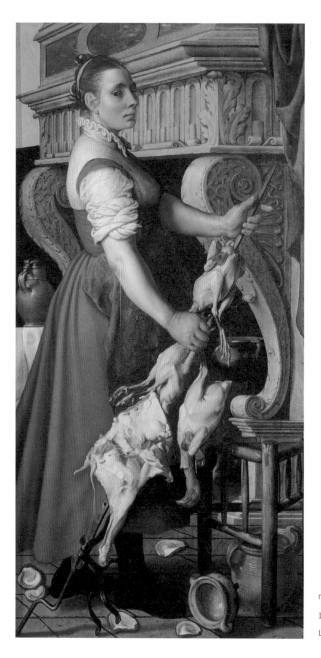

「요리사」
피터르 아르천, 1559,
나무 패널에 유채, 171×85cm

이를 든 자세에서 고기 손질에 숙련된 자신감이 느껴진다. 이 젊은 여인의 얼굴은 아름다울 뿐 아니라 귀족과 같은 품격마저 느껴진다. 비록 앞치마와 손에는 고기 냄새가 배어 있을지언정 그녀는 위풍당당하다. 노동을 통해 스스로 생계를 책임지는 여성들의 뚝심 있는 모습에 화가는 경외감을 표하고 싶었을지도 모른다.

신부 매매 시장

여성이 시장에서 주체적으로 일하는 모습과는 정반대로, 시장의 상품으로 팔려나가는 현장을 그린 화가들도 있었다. 19세기 영국 화가 에드윈 롱Edwin Longsden Long, 1829~1891은 스페인과 이집트, 시리아 등 중동 국가를 여행하며 서민의 일상을 그린 장르화, 동양적 분위기의 역사화나 종교화를 그렸다. 「바빌로니아의 결혼 시장」은 고대 바빌론 지역에서 경매로 여성을 사서 결혼하던 풍습을 그린 역사화이다. 그는 고대 그리스 역사가인 헤로도토스의 책에서 관련 기록을 읽고 책 속에 묘사된 정황을 토대로 그림을 그렸다. 박진감을 더하기 위해 대영박물관의 고대 유물을 세밀하게 관찰해 보석과 의복 등을 형상화했다.

롱은 사려는 자와 팔리는 자 모두를 잘 보여주기 위해, 경매대 뒤편에서 차례를 기다리며 앉아 있는 여성들을 화면 전면에 내세웠다. 조금 전까지 그 대열에 있었을 한 여성이 경매대에 서 있다. 머리에 드리운 반투명한 천을 걷어 얼굴을 보이는 와중에 상인은 '상품'을 더 잘 보여주기 위해 치마 위에 둘러싼 천을 벗겨내고 있다. 연단에 있는 경매사는 매우 열성적으로 보인다. 그는 손을 내밀어 경매대의 여성을 가리

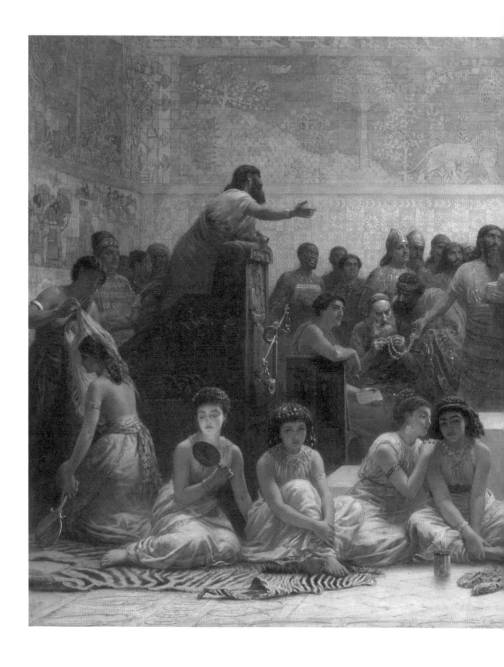

「바빌로니아 결혼 시장」
에드윈 롱, 1875, 캔버스에 유채, 172.6×304.5cm

키며 특징을 설명하고, 다른 손에는 경매의 시작과 끝을 알리는 작은 종을 쥐고 있다.

남성들은 호기심에 찬 얼굴로 신중하게 여성을 훑어보며, 자신이 가져온 귀한 물건과 바꿀 가치가 있는지 탐색 중이다. 화면 왼쪽 검은 수염의 남성은 눈길을 여성에게 둔 채 보석함을 열어 목걸이를 감정사에게 내밀었다. 과연 이미 거래를 시작한 이 남성이 여성을 차지할지, 가운데 서서 홀린 듯이 두 손을 모은 남성이 최종 낙찰자가 될지는 알 수 없다.

그림의 하이라이트는 사려는 남성들이 아니라 팔리기 위해 매대 뒤쪽에 줄지어 앉은 여성들이다. 그녀들의 표정과 몸짓들은 제각각이다. 바로 다음 순서에 오르게 될 여성은 반쯤 일어날 준비를 하고, 다음 여성은 거울을 보며 얼굴을 점검하고 있다. 어느 누가 자신을 사갈지 짐작도 할 수 없게 그녀들은 뒤돌아 앉은 상태로 순서를 기다린다. 운명을 받아들이며 서로 대화를 나누는 여성들도 있지만, 두려움과 암담함과 분노가 뒤섞인 얼굴을 한 이들도 있다. 맨 끝의 여성은 눈물을 감추지 못하고 말았다.

여성들이 처한 상황이야 참담하지만 제3자가 보기에는 그저 진기한 풍경일 뿐이다. 재산으로 여성을 살 수 있던, 축첩도 허용하는 고대 먼 나라의 풍습이기 때문이다. 게다가 관객으로서는 경매에 참여한 남성들보다 자유롭게 무대 뒤의 여성들을 한꺼번에 볼 수 있으니 훔쳐보는 재미까지 더하지 않겠나. 하지만 19세기 시민들마저 도덕심을 잠시 망각한 채 즐겁게 감상할 수 있는 이 그림은 무엇 때문에 그려졌을까. 시장에서 물건을 파는 억센 여인들보다, 팔리기 위해 치장하고 앉은 여

성들이 눈을 더 즐겁게 하기 때문이 아니었을까. 19세기 당시 영국에서 벌어졌다면 당장 잡혀갈 일이지만, 까마득히 오래전 먼 나라의 매매 시장을 상상하는 것은 죄가 아니니까 말이다.

공장

하루 일당은 빵 하나

공장도 그저 풍경의 일부

클로드 모네Claude Monet, 1840~1926의 「인상, 해돋이」는 세계에서 가장 유명한 그림 가운데 하나이다. 이 그림으로부터 현대인들이 그토록 사랑해 마지않는 인상주의Impressionism가 본격적으로 시작되었다.

당초 '인상주의'라는 말은 모네의 작품을 조롱했던 한 비평가의 말에서 비롯된 것이었다. 그는 그림이란 대상의 본질을 표현해야 하는데, 이 그림은 흐릿한 인상만 남기고 있으니 도대체 뭐 볼 것이 있느냐고 비아냥거렸다. 하지만 인상주의자들은 이 말에 별다른 불만이 없었다. 그들이 표현하고 싶었던 것은 대상에 대한 추상적 진실이 아니라 망막에 비치는 현상이었기 때문이다. 하늘과 땅과 바다의 경계가 온통 불분명한 이 그림은 매우 짧은 시간에 작업을 마쳤을지도 모르겠다. 하지만 어슴푸레한 하늘에 붉게 떠 있는 태양과 바다에 비친 태양빛은 뚜렷하게 보인다.

「인상, 해돋이」
클로드 모네, 1872, 캔버스에 유채, 48×63cm

　가장 먼저 강렬한 태양빛이 시선을 빼앗고, 다음으로 전경에 두 사람을 태운 조각배가 눈길을 끈다. 왼쪽 화면으로 좀 더 흐릿한 배 두 척이 보이는데 이들은 이른 새벽에 고기를 잡으러 나온 어부들의 배일 것이다. 이 그림을 논할 때 가장 많이 거론되는 것은 역시 거칠고 무너질 것 같은 붓질이다. 그저 툭툭 화면을 건드리기만 한 물결의 표현과 대여섯 번의 붓질이면 완성될 듯한 나룻배의 표현 같은 것 말이다. 그러나 태양과 작은 배들의 사이, 새벽 안개 저편을 보면 증기가 뿜어져 나오는 굴뚝이 즐비하게 늘어서 있음을 알 수 있다.

　「인상, 해돋이」의 배경은 프랑스 서북부에 있는 르 아브르le Havre

이다. 모네의 고향이기도 한 이곳은 무역업이 발달한 항만도시이자 조선소를 비롯한 각종 공장이 활발하게 돌아가는 산업도시였다. 안개 낀 새벽에도 공장의 굴뚝에서 연기가 뿜어져 나오는 모네의 그림이 이를 말해준다. 모네가 의도한 것은 아니었겠지만, 그는 바다를 그린 풍경화 속에서 작은 어선들과 거대한 공장들의 대비를 통해 산업화 이전과 이후의 시대 변화를 증명하게 되었다.

하지만 이 그림이 본디 시시각각 변화하는 빛을 탐구하기 위한 작업이었음은 분명하다. 모네는 새롭게 지어진 기차역, 증기선, 고층 빌딩 등 산업혁명의 산물에 열광하면서도, 그 안에서 일하는 사람들을 그저 풍경의 일부로 바라보았다. 스스로를 사실주의자로 칭했던 귀스타브 쿠르베는 간혹 농민과 채석장 노동자 등을 그리곤 했다. 그런데 그림의 소재로 공장이라는 장소와 그 안에서 마치 기계처럼 일하는 사람들에게는 별다른 관심을 두지 않았다.

노동자와 감시자

비슷한 시기에 활동한 독일 화가 아돌프 폰 멘첼Adolf von Menzel, 1815~1905은 공장 내부의 노동 현장에 깊은 관심을 가졌다. 멘첼의 「제철소」는 산업화의 현장을 박진감 있게 묘사한 역작이다. 멘첼은 실레지엔 지방의 제철소를 수차례 찾아가 인물들을 하나하나 스케치했다고 한다. 방대한 스케치 작품들은 그가 이 작품에 얼마나 애착과 정성을 쏟았는지 말해준다.

그림 속 공장의 노동자들은 각기 다른 몸짓으로 노동에 온 힘을 쏟

아붓고 있다. 그림의 한가운데 쇳물이 고온에 녹아 절절 끓는다. 맨손으로 큰 집게를 든 사람이 있다. 뜨거운 쇳물이 떨어지는 바닥을 맨발로 다니는 사람도 있다. 그림의 오른쪽 아래를 보면 노동자들이 잠깐 쉬면서 밥을 먹는다. 젊은 여인이 공장 한구석에 도시락을 펼치며 그림 밖의 관객을 쳐다본다. 누군가는 간이 의자에 음식을 놓고 손으로 집어 먹고, 또 누군가는 피로에 지쳐 눈을 감았다. 화면 왼편에는 옷을 벗고 땀을 닦아내는 이들이 보인다. 사력을 다해 쇳물을 정련한 뒤, 사람들과 교대하려고 하는 것 같다.

1870년, 프랑스와의 전쟁에서 승리한 프로이센은 최초의 중앙집권적 근대 국가로서 독일 통일을 완수하고 독일 제국을 수립한다. 영토와 자원이 통합되면서 독일은 유럽의 경제 강국으로 부상했다. 기술, 교통, 통신이 빠르게 발전하는데, 모든 산업의 기반인 철강을 생산하기 위해 제철공장은 24시간 가동되어야 했다.

멘첼은 바로 제철공장에 주목했다. 외부인의 시선으로 풍경을 보듯 공장의 외관이나 굴뚝 연기를 그린 화가들과는 달리, 그는 공장 안으로 들어가 힘겨운 노동의 현장을 관찰하고 사실적으로 그려냈다. 샛노랗게 달구어진 강철이 만드는 빛과 어둠 속에서 사람들이 마치 투쟁하듯 제련에 몰입한다. 공장의 기계 소리와 뜨거운 열기, 노동자들의 거친 숨소리가 느껴질 것만 같다. 이런 공장의 광경이 독일의 발전상을 강변하는 것 같기도 하다. 하지만 그가 정성 들여 그린 노동자들의 면면을 들여다보면 그들이 짊어진 삶의 무게가 그대로 드러난다.

그림에서 소실점 부근에 공장을 둘러보는 중절모에 신사복 차림의 남성이 보인다. 이 사람은 최소한 관리자이거나 공장의 소유주일 것이

「제철소」
아돌프 폰 멘첼, 1872~1875, 캔버스에 유채, 158×254cm

다. 그는 공장이 잘 돌아가는지 뒷짐을 진 채 살펴보고 있다. 멘첼은 위험한 노동을 하는 사람들, 언제든 다칠 수 있는 사람들의 저편에는 이들을 감시하는 이가 있다는 사실을 알고 있었다. 산업 자본가와 노동자 계급의 분화가 촉진되고 빈부 격차가 생기는 현실을 그는 한 장의 그림으로 보여주었다.

아마실을 만드는 아이들과 여성들

멘첼이 활동하던 시기에 독일화가 막스 리베르만Max Libermann, 1847~1935 역시 공장 노동자들의 일상을 그림에 담았다. 부유한 유태계 독일인었던 리베르만은 파리에서 그림 공부를 하다가 17세기 네덜란드 풍속화에 영향을 받는다. 그리고 네덜란드의 라렌 지방에 머물며 고아원과 요양원의 사람들, 목축하고 농사짓는 사람들을 그렸다. 그는 들판에서 한숨을 돌리고 있는 농부나 염소의 고삐를 쥐고 씨름하는 여성 등을 거침없는 붓 터치와 풍부한 색채로 표현했다. 「라렌 지방의 아마 섬유 공장」은 리베르만의 일관된 관심사가 잘 드러난 그림이다.

가내수공업보다 조금 더 규모가 큰 작은 공장에 스물 댓 명의 아이들과 여성들이 일을 하고 있다. 여성 노동자들이 서서 옆구리에 아마를 끼고 손으로 실 형태를 만들면, 아이들은 그 실을 실타래에 감는다. 여인들은 각각 일하는 속도가 다르기에 서 있는 위치도 다르다. 아이들은 좁은 의자에 웅크리고 앉아 반복해서 실을 감는다. 바닥에는 남은 아마의 더미들이 흩어져 있다. 이 그림을 보면 공장의 창문을 열어주고 싶어진다. 아마 가루들이 공중에 떠다니다 호흡기에 들어가 폐에 병이 생

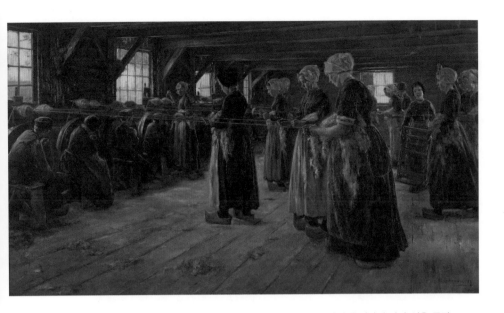

「라렌 지방의 아마 섬유 공장」
막스 리베르만, 1887, 캔버스에 유채, 135×232cm

길 것만 같다. 거친 아마사를 맨손으로 만지는 손에 장갑을 끼워주고
싶다. 아이들의 의자에 등받이도 만들어주고 싶다.

　이들은 자신에게 주어진 노동을 받아들이고 실타래를 완성함으로
써 고된 하루를 마감할 것이다. 종일 노동을 해도 아이들과 여성들은
남성 노동자들과 같은 임금을 받지 못했다. 공장주는 오히려 적은 임금
으로 동원할 수 있는 그들을 선호했다. 공장을 기계화할 수 있는 시대
였지만 굳이 비용을 들여 기계를 들여놓느니 값싼 노동자를 쓰는 편이
더 경제적이었던 것이다. 신흥 부르주아들은 노동을 소재로 한 리베르
만의 그림을 좋아했다. 그림 속의 노동자들은 처연하게 일하지만 공장
이 돌아가도록 힘을 다하는 모습이 부자들의 눈에는 흡족해 보였던 모

「종이 기계」
카를 그로스베르크, 1934, 캔버스에 유채, 90×116cm

양이다.

　기술이 발전하고 제조 공정이 점점 자동화되고 생산 규모가 크게 늘어나면서 본격적인 산업화 사회가 열렸다. 자동차, 선박, 섬유 등 다양한 산업현장에서 기계가 인간의 노동력을 대체했다. 그리고 19세기 말, 전기의 발명으로 2차 산업혁명이 일어난다. 하지만 이 역사적 사건이 노동자의 풍요로운 삶과 행복한 여가 생활로 이어지지 않았다는 사실을 우리는 잘 알고 있다.

독일 화가 카를 그로스베르크Carl Grossberg, 1894~1940는 어떤 감정도 섞이지 않은 기계적 사실주의의 태도로 1차 세계대전 이후의 공장을 그렸다. 「종이 기계」에서 그가 그려낸 공장에는 사람이 없다. 기계를 조작하는 소수의 사람만이 거대하고 완벽한 기계들 틈바구니에서 불완전한 유기체로 초라하게 존재할 뿐이다. 이 작품은 사람의 손 없이도 척척 돌아가면서 종이를 만들어내는 기계 시스템을 묘사한다. 화면이 전체적으로 싸늘하고 냉정하며 아무런 감흥을 느낄 수 없기에 이런 그림을 왜 보고 있어야 하는지 의문이 들 정도이다.

신즉물주의Sachlichkeit로 불리는 일군의 독일 화가들은 공장 기계들을 그리면서, 일말의 환상이 개입될 여지가 없는 텅 빈 풍경이 바로 우리 시대의 얼굴이라고 여겼다. 어떠한 감정도 서사도 읽을 수 없어 어딘지 불길하게 보이는 공장을 묘사한 그로스베르크의 작품은 90년 전의 그림 같지 않다. 그는 1930년대의 공장에서 앞으로 다가올 인류의 미래를 본 것은 아닐까. 우리는 4차 산업혁명의 시대를 살아간다. 디지털 기술로 빅데이터와 인공지능을 개발하여, 초지능을 갖추고 초연결된 미래사회가 도래하리라고 말한다. 지금 이 공장의 그림이 묻는다. 인류는 그 덕분에 더 행복해질까.

병원

목숨을 걸고 출산하다

산후열로 죽음을 맞은 여인들

대개의 미술사 책에서 가장 먼저 소개하는 유물이 있으니 바로 구석기 시대 「빌렌도르프의 비너스」이다. 이 조각상을 볼 때마다 의문이 생긴다. 구석기 시대는 수렵과 채집으로 먹을 것을 구했기에 섭생이 형편없었을 텐데 어쩌면 몸이 이렇게 비대할 수 있을까.

오스트리아 빌렌도르프 지역에서 출토된 높이 11센티미터의 이 작은 조각상은 여성의 벗은 몸을 새긴 것이다. 커다란 가슴과 배, 엉덩이를 강조하고 있는데, 배에서 옆구리를 둘러 등으로 이어지는 울룩불룩한 형태감에 놀라움을 금할 수가 없다. 얼굴은 거의 보이지 않고 가슴에 얹은 팔은 지나치게 얇고 다리도 짧지만 뚱뚱한 여성의 몸에 경외를 담은 작품임은 분명하다. 빌렌도르프뿐만 아니라 다른 지역에서도 이와 같은 유형의 조각상이 다수 출토되었으니, 이 비너스상은 실제 인물을 사실적으로 다루었다기보다 다산과 풍요의 상징으로 이상화된

빌렌도르프의 비너스
기원전 25,000년경

여성을 표현했다는 해석이 더 타당해 보인다.

　그런데 '다산'이라는 말이 마음에 걸린다. 강가 동굴에서 생활했던 구석기에 여성들은 어떻게 아기를 낳았을까. 출산은 몸이 찢기고 상처를 입고 출혈을 하는 일이다. 과거에는 산후열, 즉 분만 중에 생긴 상처에 세균이 감염되어 고열에 시달리다 사망하는 일이 비일비재했다.

　17세기의 이탈리아 화가 프란체스코 푸리니Francesco Furini, 1600~1646의 「라헬의 죽음과 벤야민의 탄생」은 야곱의 아내 라헬이 아기를 낳고 죽음을 맞는 장면을 묘사한다. 화면에는 탄생과 죽음이 교차하는 순간의 긴박함이 느껴진다. 막 태어난 아기 벤야민이 강보에 싸여 붉은 옷의 여인에게 안겨 있다. 어머니 라헬은 의식을 잃어 아들을 쳐다볼

「라헬의 죽음과 벤야민의 탄생」
프란체스코 푸리니, 17세기 초, 캔버스에 유채, 189×232cm

수가 없다. 동공이 풀린 눈을 보니 이미 죽음의 길에 들어선 듯하다. 야곱은 의자에서 미끄러질 것 같은 아내를 붙잡고 있다. 라헬의 옷을 추슬러주는 하녀의 얼굴에는 눈물이 방울방울 떨어진다.

창세기를 보면 야곱의 둘째 아내 라헬은 오랫동안 불임의 고통을 겪다가 요셉을 낳는다. 뒤를 이어 둘째 아들을 임신하고 기뻐했던 그녀는 둘째 아들 벤야민을 얻은 대가로 죽음을 맞이한다. 경험과 지혜가 풍부한 산파가 곁을 지켰음에도 라헬은 죽음을 피할 수 없었다. 임신과 출산을 반복해왔던 여성들의 두려움이 피부로 느껴지는 그림이다. 출

산은 말 그대로 '목숨을 거는 일'이었다. 병원, 특히 산부인과의 발전은 여성의 생명이 달린 절박한 문제 해결의 과정이었다.

광기의 돌과 돌팔이 의사

인류의 역사에는 언제나 병원의 기능을 하는 공간이 있었다. 서양에서 고대부터 중세까지 병원은 환자를 진료한다기보다 불치병 환자들, 장애인과 고아들을 수용하는 시설이었다. 병원은 혼잡하고 불결하고 비위생적일 수밖에 없었고, 오히려 온갖 병을 일으키는 온상이었다. 문예부흥과 종교개혁 이후 18세기에 자선병원이 세워지면서 병원은 오늘날과 같은 의료시설의 기능을 갖추게 되었다. 하지만 병원을 찾는 평민과 노동자의 숫자는 급증하는 데 반해 여전히 위생과 면역에 대한 인식이 취약해 수많은 이들이 병원에서 감염되거나 사망하고 말았다.

18세기 병원은 구체적으로 어떤 모습이었을까. 빙글빙글 돌아가는 이발소 간판의 빨강, 파랑, 흰색이 각각 동맥과 정맥, 붕대를 상징하고 이발사가 의사를 겸했다는 이야기를 한 번쯤은 들어보았을 것이다. 터무니없는 헛소문 같지만, 이것은 놀랍게도 사실이다. 고대 그리스의 의사인 히포크라테스는 의료인들의 윤리적 기준을 제시하며 그 유명한 '히포크라테스 선서'를 남겼다. 그런데 정작 사람들의 이를 뽑고 상처를 꿰메고 절단 수술을 한 장본인은 이발사였다. 중세시대에 해부학이 엄격하게 금지되면서 과학으로서의 의학이 발전할 수 없었기 때문이었다. 네덜란드 화가 야코프 카츠Jacob Cats, 1741~1799가 그린 「여성의 머리에서 돌을 빼내는 이발사 겸 외과의사」는 18세기에 성행했던 비과

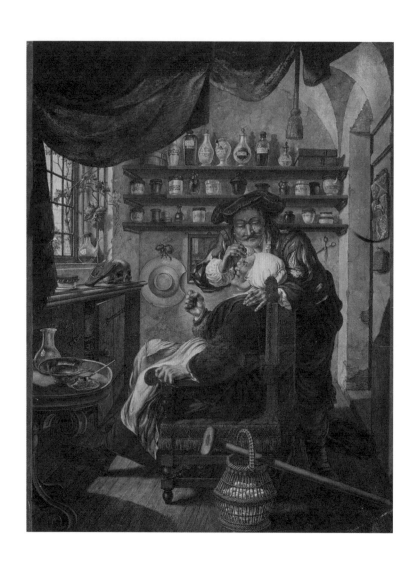

「여성의 머리에서 돌을 빼내는 이발사 겸 외과의사」
야코프 카츠, 1787, 종이에 수채, 41×31cm

학적인 의료 현장을 보여주고 있다.

이발사는 칼이나 가위를 능숙하게 다루는 전문가지만 도구를 잘 다룬다고 수술을 맡긴다니 이 얼마나 위험천만한 일인가. 18세기가 직업의 미분화 상태인 시대임을 감안하더라도 오늘날 의료와 이발은 극단적으로 다른 분야라 그저 놀라울 뿐이다. 그림 속의 이발소는 제법 전문적인 진료실 같은 분위기마저 풍긴다. 선반에는 알콜과 각종 향유와 약재들이 담긴 병이 나란히 놓였고, 진료대인 양 붉은 벨벳 의자가 있다. 나이 든 여성이 의자에 앉아 수술을 받고 있다. 수술 부위는 이마인데, 이발사는 이마에 구멍을 뚫어 일명 광기의 돌the stone of madness을 빼내고 있다.

중세에는 머릿속에 나쁜 돌이 박혀 있어 정신에 문제가 생긴다고 여겼다. 그리고 이른바 '광기의 돌'을 빼내기 위한 수술이 실제로 이루어졌던 시기가 있었다. 물론 이마 안에 무슨 돌이 있을 리 만무하지만 이것을 빼내는 일이야말로 실력 있는 이발사 겸 외과의사의 본분이었다. 이발사이자 의사인 그가 손에 작은 돌을 숨겨놓고 있다가 환자의 이마에 구멍을 뚫고 피를 낸 후 슬쩍 돌에 피를 묻혀 떼어내는 것은 흔한 속임수였다. 그림 왼쪽의 테이블에는 그런 식으로 머리에서 빼낸 무수한 돌들이 접시 위에 담겨 있다. 자신의 병증을 고칠 수 있다는 희망으로 여인은 고통을 참고 있다. 한 손으로는 의자의 팔걸이를 꽉 쥐고 다른 한 손으로는 힘껏 주먹을 쥐었다.

창문 쪽 선반에 두개골이 보인다. 원래 삶의 허무함을 잊지 않기 위하여 두는 일종의 책상 기물이지만, 여기서는 이발사 겸 의사의 전문성을 보여주기 위한 목적으로 가져다 놓은 듯하다. 그는 환자에게 두개

골을 가리키며 '여기쯤 광기의 돌이 있다'고 말했을 것이다. 두개골에 가위와 칼 등을 수납하는 가죽 지갑을 기대어 놓았다. 화면 오른쪽 벽에 걸어둔 가죽 수납함에도 가위가 삐져나와 있고, 이발사의 뒤편 벽에도 가위가 걸려 있다. 여러 개의 가위는 이 사람이 실제로 이발사라는 사실을 말해주고 있지만, 수술을 집도하는 그의 표정은 사뭇 의사처럼 진지하기만 하다.

작품이 그려진 18세기 후반은 이미 전문 교육을 받은 의사가 활동하던 시기였기 때문에, 이 작품은 어리석음에 대한 일종의 풍자화라고 볼 수 있다. 이발사 겸 의사들은 저잣거리로 나와 마치 마술사처럼 각종 집기를 놀리며 수술 공연을 하기도 했다. 환자의 이마에 상처를 내고 돌을 숨겼다가 빼내는 예의 그 속임수를 써서 사람들을 홀렸다. 오늘날에도 병원의 첨단 의술이 아니라 민간요법에 의존하는 사람들을 보면, 이 두 가지 방법이 공존하는 것은 자연스러운 일일지도 모르겠다. 가난한 이들이 의사를 만나기 어렵던 시대에는 발치나 수술을 이발사에 맡길 수밖에 없었을 법하다. 이발사가 보여주는 광기의 돌을 확인하고 플라시보 효과로 나은 듯이 느끼는 사람들도 있었을 것이다. 비위생적인 진료실에서 돌팔이 의사에게 수술을 받으면 감염될 위험이 컸지만 별 도리가 없었던 것이다.

해부학 교실

야코프 카츠의 그림에 앞서 백여 년 전에 렘브란트Rembrandt, 1606~1669가 그린 「툴프 박사의 해부학 강의」은 이발사의 경우와 전혀

다른 체계로 의학이 수준 높게 발전하고 있었다는 사실을 말해준다. 툴프 박사는 레이던 대학에서 의학을 연구한 외과 전문의로, 외과의사 길드의 조합장을 맡았으며 네덜란드의 의료환경에 크게 기여한 인물로 알려져 있다. 르네상스 이후 의사들은 물론 화가들 또한 해부학의 중요성을 다시 인식했다. 의사 길드는 1년에 한 번 공개 해부를 허용했으며, 해부 대상은 교수형에 처한 죄수의 시신이어야 했다.

그림에서 모자를 쓰고 시신의 팔을 길게 절개해 겸자로 근육을 들어올리는 사람이 해부학자인 툴프 박사이다. 길드의 회원들은 호기심

「애그뉴 박사의 클리닉」
토머스 에이킨스, 1889, 캔버스에 유채, 214×300cm

과 경외감 어린 표정으로 팔근육의 구조를 들여다보면서 책의 내용과 비교하거나 기록하고 있다. 그들은 이 해부 과정을 통해 피부 아래 근육과 뼈, 장기의 연관성을 숙지하고 연구하여 각자의 의료행위에 적용했을 것이다. 이 작품은 의사 길드의 집단 초상화였고 그림 속에 등장하는 사람들이 제가끔 그림 비용을 지불했다. 렘브란트는 격식 있게 입은 의사들의 얼굴을 하나하나 개성적으로 세심하게 그려냈다. 이때만 해도 의사들은 몸을 절개하는 외과수술에 적극적이지 않았던 터라, 이 그림은 시대를 앞서 나가는 선구자들의 초상화라 해도 과언이 아니다.

미국의 사실주의 화가 토머스 에이킨스Thomas Eakins, 1844~1916는

근현대로 넘어가는 동안 수술실이 변화, 발전하는 과정을 그림 속에 생생하게 담아냈다. 「에그뉴 박사의 클리닉」은 역시 해부학 실습 현장을 다룬 것으로, 1888년 펜실베니아 의과대학의 외과 교수였던 애그뉴 박사의 은퇴를 앞두고 그의 초상을 의뢰받아 완성한 작품이다. 애그뉴 박사가 유방 절제술을 시행하고 있는 장면으로, 이 그림에서 의사들은 드디어 하얀 가운을 입고 있다.

에그뉴 박사는 메스를 손에 쥔 채 서서 수술을 주관하고, 세 명의 의사들이 각각 마취와 수술 집도, 맥박 체크를 하고 있다. 간호사도 대동하고 있으니, 원형 극장에서 이루어지는 공개 수술이라는 사실을 제외하면 오늘날의 수술 광경과 거의 대동소이한 것으로 보인다. 우리 몸에 면역계가 있다는 사실이 밝혀지고, 항원과 항체를 발견한 시기였다. 의료인들은 감염을 막고 상처를 치료하기 위해 연구를 거듭했다.

불안과 믿음이 공존하는 산부인과 병동

전통적으로 여성은 집에서 산파의 도움을 받아 아기를 낳았고, 18세기 후반에도 대부분 그와 같은 방식으로 출산을 했다. 초창기 병원의 산부인과에는 오히려 빈민층 여성이나 미혼모가 입원을 했다고 한다. 위생과 감염에 인식이 없었던 당시, 의사들은 다른 수술을 하던 손으로 분만실에 들어와 그대로 아기를 받았다. 그로 인해 많은 산모들이 산후열을 앓았으며 열 명에 한 명 정도로 높은 사망률을 보였다. 19세기 중후반에 비로소 산후열이 감염으로 인해 일어난다는 사실을 인지하고 위생적인 처치를 하면서 점차 개선되어갔다.

「웰 베이비 클리닉」
앨리스 닐, 1928~1929,
캔버스에 유채, 99.7×73cm

앨리스 닐Alice Neel, 1900~1984의 「웰 베이비 클리닉」은 병원에서 아기를 출산한 작가 자신의 경험을 담은 작품이다. 미국 출신의 그녀는 쿠바 남성과 결혼해 그의 뜻에 따라 시가살이를 했다. 그리고 첫째 아이를 쿠바의 산부인과 병원에서 출산했는데 여덟 시간 동안 진통을 하는 사이 별다른 조처를 받지 못한 채 고통을 겪는다. 결혼으로 작품에 대한 열정이 흔들린다고 느낀 앨리스 닐은 다시 뉴욕으로 이주했다. 그러나 겨우 돌이 된 아기가 감염성 질환인 디프테리아로 사망하고 만다. 출산 후 지속적으로 산후열을 앓았던 앨리스 닐은 절망했고 둘째를 임신했을 때 우울증에 빠진다. 1928년 11월, 앨리스 닐은 뉴욕에서 둘째 아이 이사베타를 출산한다. 그림 속 왼쪽 하단의 엄마와 아기가 바로

앨리스 닐과 둘째 딸 이사베타이다.

아기는 유령처럼 조용히 앉아 있고, 앨리스 닐은 무기력하게 아기를 쳐다본다. 맞은편에 아프리카계 미국인 엄마와 아기가 앉아 있다. 그들은 그나마 평정심을 유지하고 있지만 다인실 병동의 광경은 그야말로 전쟁터처럼 보인다. 아기들은 침대 위에서 뒹굴며 울부짖는 것 같다. 한 엄마는 젖을 먹이느라 가슴을 드러낸 채 고열이 난 아기를 안고 절규한다. 초보 엄마들은 화가 나거나 침울하거나 겁을 먹었지만, 침대에는 하얀 시트가 깔려 있고 의사와 간호사는 차분하게 진료에 임하고 있다. 이 그림은 산모들의 불안하고 혼란스런 모습을 담아낸 한편 의료진의 침착한 태도를 묘사한다.

아기를 낳은 후 산모는 먼저 몸이 회복되어야 하지만, 어머니가 되어가는 과정 가운데 우울증을 겪기도 한다. 오늘날에는 엄마의 몸과 마음을 두루 살펴야 한다고 강조한다. 그러나 이처럼 산모를 총체적으로 이해하고 돌보게 된 것은 비교적 최근의 일이라 할 수 있다. 그림을 보는 우리는 이들이 병원에 있으니 엄마와 아기가 죽는 일만은 일어나지 않으리라고 안도하게 된다. 이제는 예외적인 경우가 아니라면 적어도 목숨을 걸고 아기를 낳지는 않는다. 여성이 건강과 안전을 보장하는 병원에서 출산하기까지, 수많은 산모의 죽음과 의료진의 헌신이 있었다.

화랑
—

이름은 없지만 화가입니다

17세기 어느 수집가의 방

얼마 전 친구에게서 '그림을 사고 싶은데 추천을 해달라'는 요청을 받았다. 그림을 수집한다는 말을 하면서 친구는 구체적인 금액과 함께 몇몇 작가들의 이름도 들려주었다. 최근 시장에서 인기 있는 작가들이지만 서로 전혀 다른 경향의 작가들이라 답을 조금 미루었다. 작품이 당사자의 취향에 부합하는지, 길게 보아 미술사적 가치가 있는지를 고려하자면 그림 수집이란 그리 간단한 일이 아니다. 친구의 이야기를 들어보니 화랑 페어 몇 군데를 다녀왔고 옥션도 눈여겨보고 있다고 한다. 최근 미술 시장이 활기를 띠고 있기는 하지만 나로서는 친구의 부탁이 정말 놀라웠다. 그림 수집이 대중화되었음을 처음으로 실감한 것이다.

미술 시장은 부동산과 비슷하기는 하지만 더 까다로운 영역이다. 환금성이 있고, 시간이 가면 가격이 오를 수 있다는 것, 또 어떤 작품은 틀림없이 값이 오른다는 점에서는 부동산과 비슷하다. 그러나 더 중

요한 점은 그것이 '취미'의 영역이라는 것이다. 하지만 처음부터 확고한 취향이 있는 수집가가 있을까. 자신의 눈으로 보고 또 보면 눈에 선하여 꼭 내 소유로 만들고 싶은 작품이 분명 생기게 되고, 그것을 시작으로 더 많은 작가와 작품들을 따라가다 보면 그것이 나만의 컬렉션이 되는 것이다.

온도 20도와 습도 50퍼센트 정도를 유지하는 전문 수장고를 지닌 수집가도 있지만, 대부분은 작품을 자기 집에 걸어놓거나 보관한다. 개인 컬렉션이 본격적으로 시작되었던 르네상스와 바로크 시기에도 마찬가지였다. 플랑드르의 화가 프란스 프랑컨 2세Frans Francken II, 1581~1642의 「경탄의 저장고」는 작은 벽과 테이블을 이용해 수집품들을 빽빽이 늘어놓은 공간을 보여준다.

테이블 왼쪽의 테라코타 보석함에 작은 장신구류, 그 옆으로 각종 조개류와 동전들, 도기, 세워놓을 수 있는 작은 그림들을 진열했다. 벽에는 성모자를 향한 동방박사의 경배 그림을 비롯해 작은 풍경화와 초상화를 걸었고 해마와 이빨이 튀어나온 물고기 박제 등을 사이사이에 핀으로 걸어놓았다.

지금은 동전 수집, 자연물 수집, 미술품 수집이 서로 다른 영역이지만 그림을 보니 이 수집가는 모든 것들에 조금씩 관심을 두었다. 그림의 오른쪽 아치형 거울에 비친 사람 중 하나가 주인일 것이다. 거울 속 선반에는 조각들이 더 전시되어 있다. 수집가는 자신의 보물들을 친구에게 하나씩 소개하고 있는 것 같다. 그렇다면 그는 작가가 모두 다른 이 그림들을 어디에서 구매한 것일까.

「경탄의 저장고」
프란스 프랑컨 2세, 1636, 나무 패널에 유채, 86.5×120cm

중세 아트 마켓 스케일

17세기 상업 도시인 벨기에의 안트베르펜에는 화가와 수집가 사이에서 그림을 중개하는 화랑이 있었다. 빌럼 판 하흐트Willem van der Haecht, 1593~1637의 그림 「코르넬리스 판 데르 헤이스트의 갤러리」는 당시 화랑의 규모와 분위기를 보여준다. 그리스, 로마 등 고대의 조각 상으로부터 루벤스, 얀 판 에이크, 티치아노에 이르기까지 현재 유럽

「코르넬리스 판 데르 헤이스트의 갤러리」
빌럼 판 하흐트, 1628, 나무 패널에 유채, 99×129.5cm

각국 미술관의 주요 소장품이 벽과 바닥에 무심하게 놓여 있다.

왕후장상들이 화랑 주인과 화가들의 설명을 들으며 작품을 감상한다. 그들은 실존 인물들이며 실제로 이 화랑에서 작품을 사고 팔았다. 놀라운 규모를 자랑하는 이 화랑은 벨기에의 무역상인 코르넬리스 판 데르 헤이스트가 운영했다. 그는 후추 무역으로 벌어들인 돈을 최고의 예술품을 구입하는 데 쏟아부었고, 이름난 화가들과 미술 애호가들이 이 화랑을 드나들었다.

화면의 왼쪽에 귀족 남녀와 스페인과 오스트리아에서 온 귀빈들이 쿠엔틴 데 마시스의 성모자상을 가리키는 화랑 주인의 설명을 경청하고 있다. 의자에 앉은 남성 바로 뒤에서 설명을 돕는 듯 몸을 굽힌 이는 페테르 파울 루벤스이고, 화랑 주인의 뒤에서 검은 옷을 입고 손짓하며 말을 하는 이는 바로 안토니 반 다이크다. 루벤스의 바로 옆에는 후에 폴란드의 왕이 될 브와디스와프 바사 왕자도 서서 화랑을 바라본다. 이곳은 전 유럽을 상대로 거래하던 국제적인 화랑이었던 것이다.

화랑을 한 번 크게 둘러보자. 창밖에 배가 한 척 떠 있는 것으로 보아 화랑은 항구인 안트베르펜에 있었을 것이다. 벽에는 오늘날 각국의 미술관에 가야 관람할 수 있는 세기의 작품들이 걸렸다. 루벤스의 작품들이 많이 보이고 얀 판 에이크, 쿠엔틴 데 마시스 등 당시 플랑드르 거장들의 그림들로 빼곡하다. 검은 모자와 검은 망토 차림을 한 남자의 초상화는 독일의 거장 뒤러를 그린 것인데 지금은 유실되어 원본을 볼 수 없고 모사한 판화로만 전해지지만, 화랑에 걸려 있는 모습으로 원본 작품이 틀림없이 존재했음을 알 수 있다.

가운데 테이블에서도 고객들이 작은 조각상과 작은 그림을 가지고 이야기를 나눈다. 누군가는 무릎을 꿇고 바닥에 놓인 그림을 자세히 살펴보고, 한 무리의 사람들이 둘러서서 지구본을 구경하기도 한다. 이들이 모두 한꺼번에 화랑을 방문하여 이 그림을 그릴 동안 기다려 주었을 리는 만무하다. 빌럼 판 하흐트는 다녀갔던 이들의 초상화를 모아들여 이 그림을 완성했다. 예컨대 화랑 주인의 뒤에서 검은 옷을 입고 손짓하는 반 다이크의 초상은 현재 영국 왕가가 소장한 루벤스가 그린 초상을 그대로 모사한 것이다. 앉아 있거나 걸어 다니는 한 사람 한 사

람은 각각의 초상화를 모사하여 그림 속 인물로 만든 것이라, 오늘날로 말하자면 '합성' 그림이라고 해야 할 것 같다. 빌럼 판 하흐트는 이곳에 고용되어 일했던 큐레이터이자 화가였다. 그는 화랑 주인의 의뢰로 이곳이 얼마나 대단한 화랑인지 알리는 일종의 홍보 그림을 여러 점 남겼다.

제 그림을 사주시겠어요?

19세기 영국 런던의 예술 시장은 기하급수적으로 성장해 수많은 화가와 화상들, 예술협회, 경매장들이 출현했다. 특히 화랑은 일반 대중과 예술가들을 연결하면서 시장에서 중심 역할을 했다. 화랑에서는 거장들의 작품을 전시하거나 판매하고, 신인 작가들의 그림을 평가하고 시장에 소개했다. 젊은 작가들은 화랑 주인을 통해 기회를 얻기도 하고 거절당하기도 했다. 에밀리 메리 오스본Emily Mary Osborne, 1828~1925의 「이름도 없고 친구도 없는」에는 젊은 여성 작가가 그림을 들고 와서 화랑 주인에게 보여주는 모습이 담겨 있다.

한눈에도 규모가 큰 화랑은 아니다. 쇼윈도에 여러 장의 그림들을 붙여 놓았고 지나가는 사람들이 구경을 한다. 모자를 쓴 남성들이 발레리나를 그린 그림 한 점을 손에 들었다. 그런데 이 구매자들은 그림이 아니라 그림을 팔러 온 젊은 여성 화가를 능글맞게 훔쳐보고 있다. 빗길을 오래 걸어온 듯 치맛단에 흙이 묻었고, 잠시 놓아둔 우산에서는 물이 흘러내린다. 그녀는 돌봐야 할 아이를 데리고 왔다.

턱에 손가락을 대고 눈을 아래로 내리뜬 화상은 이 그림을 사 줄

「이름도 없고 친구도 없는」
에밀리 메리 오스본, 1857, 캔버스에 유채, 82.5×103.8cm

것인가? 평가를 기다리는 동안 화가는 곤경에 빠진 얼굴로 망토의 실자락을 부여잡고 있다. 밥벌이로 그림을 선택한 화가라면 이보다는 더 당당하고 허세라도 있어야 할 것 같은데, 그녀는 지푸라기라도 잡는 심정을 그대로 드러낸다. 그림 속의 여성에게서 화가인 오스본이 겹쳐 보인다. 실제로 오스본은 화가로서 인정받지 못하고 오랜 기간 무명 화가로 살아야 했다. 훗날 그녀는 「이름도 없고 친구도 없는」을 통해 이름을 알린다. 이름 없는 여성 화가의 현실을 한눈에 보여주는 이 그림은 오스본의 대표작으로 꼽힌다.

교실

여학생은 없었다

어른의 교실도 마찬가지

학교의 교실 풍경은 예나 지금이나 비슷한 것 같다. 14세기 전반기, 즉 중세 후반기에 양피지에 그려진 라우렌티우스 데 볼토리나Laurentius de Voltolina, 1300년경의 「헨리쿠스 데 알레마니아의 윤리학 수업」에서는 언제 어디서나 마주칠 것 같은 학생들이 보인다. 어려운 화가의 이름이나 교수의 이름에 신경 쓰지 말고, 또한 학생들이 나이 지긋해 보이는 수염을 기르거나 중후한 모자를 쓰고 있다는 사실을 뒤로하고 이 그림을 보면 우리의 학창 시절이 떠올라 피식 웃음이 난다.

특히 눈길을 끄는 것은 셋째 줄 맨 앞에 앉은 학생이다. 그는 도저히 졸음을 참을 수 없는지 팔을 베고 그만 잠들어 버렸다. 너그럽게 봐주자면 전날 밤을 새우면서 공부를 했던 것일까 싶기도 하지만, 예나 지금이나 눈이 초롱초롱한 학생들은 앞줄에 앉아 있는 법이다. 책을 똑바로 펼쳐 쥐고 교수의 얼굴을 올려다보며 배움의 기쁨에 뭔가 질문을

「헨리쿠스 데 알레마니아의 윤리학 수업」
라우렌티두스 데 볼토리나, 1300년경, 앙피지에 채색, 18×22cm

할 것 같은 학생들이 역시 맨 앞줄과 둘째 줄에 모여 있다. 둘째 줄의 맨 끝에 있는 학생부터 턱을 괴는 등 태도가 좀 달라지기 시작하여, 세 번째 줄의 학생들은 산만함이 이루 말할 수가 없다. 한 학생은 아예 잠들었고, 가운데 두 사람은 교수가 뭐라고 하거나 말거나 천연덕스럽게 얼굴을 맞대고 이야기를 나눈다. 마지막 네 번째 줄에도 아예 일어나 수업을 빼먹으려는 학생과 멍하니 딴 데 처다보는 학생, 그리고 혼자만의 세계에 빠져든 것 같은 학생이 보인다.

헨리쿠스 데 알레마니아 교수에 대해서는 알려진 바가 거의 없어 수업의 내용이 구체적으로 무엇이었는지 또한 알 수 없다. 하지만 중세

의 대학이라는 특수하게 허락된 공간에서도 공부를 하는 학생은 하고, 노는 학생은 놀고, 조는 학생은 졸았다는 사실을 말해주는 재미난 그림이다. 수염이 난 어른들의 교실이라도 예외는 없다.

여학생은 없는 교실

근대 이전에 귀족은 가정교사를 들여 자녀에게 개인교습을 시켰지만, 먹고사는 일에 급급했던 일반 서민들에게 공부는 꿈도 못 꿀 일이었다. 18세기와 19세기에 걸쳐 신분제가 완화되었고, 계몽주의의 영향으로 서민층의 어린 학생도 교육을 받을 수 있게 되었다. 약간의 경제적 여유가 있는 부모들은 훗날 더 좋은 일자리나 신분 상승의 기회를 얻도록 자녀들을 학교에 보냈다. 앙드레 앙리 다르줄라Andre Henri Dargelas, 1828~1906의 「세계여행」은 19세기 중반, 프랑스 시골 학교 교실의 정경을 그린 작품이다.

교실 천장에 매달아 놓은 학습용 지구본에 기어코 한 아이가 올라탔다. 다른 한 아이는 지구본을 밀고, 또 다른 아이는 잡아당긴다. 떨어지지 않겠다며 두 손으로 줄을 단단히 잡고 지구본에 다리를 모아 단단히 붙인 이 아이는 보나 마나 이 학급에서 최고 말썽꾸러기일 것이다. 그림 속에는 일곱 명의 아이가 등장하는데, 가장 멀리 보이는 아이는 이 신나는 일탈보다 야단맞을 일이 더 걱정인지 교실 문을 열고 황급히 뛰어 들어오는 선생님을 쳐다보고 있다. 붉은 옷을 입은 아이는 이 광경을 꿈꾸는 듯한 눈동자로 본다. 훗날 각오를 하고 지구본에 올라탄 친구를 부러워하는 것 같기도 하고, 저 동그란 구에 붙어 있는 이

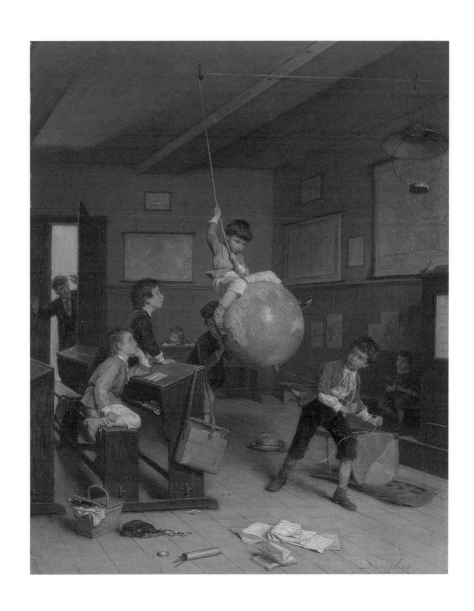

「세계여행」
앙드레 앙리 다르줄라, 1860, 캔버스에 유채, 46×37.5cm

국의 세계들로 떠나는 상상을 하는 것 같기도 하다. 교단에 앉아 얌전하게 책을 읽는 아이도 이 시끄러운 놀이에 눈을 떼지 못한다. 사태를 진정시키러 들어오는 선생님이 아니라면, 아이들은 줄을 서서 그림의 제목처럼 지구본에 올라타 '세계여행'을 한 번씩 즐길지도 모르는 일이다.

이 교실 풍경에서 여학생은 보이지 않는다. 19세기 중반에 여자아이들은 남자아이들만큼 교육의 수혜를 받지 못했다. 학교에 다니더라도 여자아이들에게는 세계여행의 꿈을 꾸게 하기보다, 정해진 사회적 역할을 충실하게 이행할 수 있게 하는 데 초점을 맞췄다. 물론 글자와 숫자를 익히고 책도 읽었지만, 양재 기술 같은 실용적인 과목들을 배워 장차 현숙한 여성이 되고 좋은 어머니가 되기를 장려했다. 이 중에서도 특출난 재능으로 모든 방해물을 스스로 제치고 어떻게든 공부할 길을 찾아 나선 소수의 여성도 있었지만 말이다.

일반적인 교육 현장은 성별에 차등이 있었는데, 각 분야의 전문적인 영역에서는 무엇이 조금 달랐을까? 미술의 분야만을 두고 보자면 별로 그렇지 않았던 것 같다. 오늘날 미술대학의 전신인 유럽의 미술아카데미들, 특히 왕립으로 운영되던 프랑스와 영국에서는 여성의 입학을 아예 허락하지 않거나 소수의 인원에 한정하여 기회를 주었다. 영국의 로열 아카데미는 처음 설립했던 1768년에 34명의 회원으로 시작하여 40명까지 허락되었는데, 이때 불과 24세였던 메리 모저Mary Moser와 27세였던 앙겔리카 카우프만Angelica Kaufmann이 창립자 명단에 이름을 올렸다.

이들은 함께 토론하고 서로의 작품을 품평하고 전시를 열었다. 요

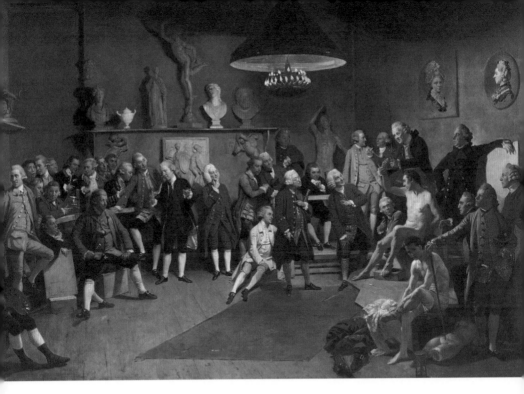

「로열 아카데미 회원들」
요한 조파니, 1771~1772, 캔버스에 유채, 101.1×147.5cm

한 조파니Johan Zoffani, 1733~1810는 「로열 아카데미 회원들」에서 이들
이 함께했던 수업의 한 장면을 그렸다. 인체를 탐구하기 위한 누드 교
실이 열렸다. 남성 두 명이 옷을 벗은 채 한 명은 포즈를 취하고 있고
다른 한 명은 잠시 쉬는 중이다. 나머지 회원들은 이들을 관찰하거나
토론을 한다. 이 그림은 당시 유행이었던 집단 초상화의 성격을 지니기
에 회원들 한 명 한 명의 얼굴이 잘 보이도록 그렸다. 그런데 아무리 살
펴보아도 누드의 남성 모델들을 포함하여 전부 남성들만 그려져 있다.
어떻게 된 걸까? 어이없게도 두 명의 여성 화가는 오른편 벽에 걸린 두
점의 초상화 속에서 그 존재를 확인할 수 있다.

메리 모저는 뛰어난 정물화로 유명했고, 앙겔리카 카우프만 역시 영국 왕실과 귀족들의 초상화가로 이미 명성이 높았다. 앙겔리카 카우프만은 초상화에 만족하지 않고 역사화가로 이름을 남기고 싶어, 그 분야를 지속적으로 연구하고 작업해온 야심찬 인물이었다. 앙겔리카로서는 역사화에 필수적인 인체 탐구를 반드시 해야 하는 입장이었다. 하지만 남성의 누드를 관찰한다거나 위대한 장르인 역사화에 도전하는 것은 여성의 미덕에 해를 끼치는 일이라는 명분으로 두 여성 회원은 이 수업에서 배제당하고 만다. 하지만 초기 로열아카데미 회원들의 초상화를 전부 그려야 했던 요한 조파니는 고민 끝에 양심상 이들의 얼굴을 벽에 걸린 초상화로 넣어준 것이다.

미술뿐 아니라 여타 분야에서 여성과 남성에게 교육의 기회가 균등히 주어진 것은 비교적 최근의 일이다. 이제 여자아이들은 교실에서 어떤 과목이든 마음껏 공부를 한다. 모든 수업은 본인의 선택이며, 어떤 이유로든 배제될 수 없다. 여자아이들도 그림 속에서 지구본을 망가뜨리는 아이들처럼 교실에서 장난을 칠 수 있다. 여학생들은 눈을 반짝이거나 졸거나 떠드는 교실의 오래된 풍경 속에서 주인이 되어 아무렇지도 않게 앉아 있다. 우리에게 당연하고 자연스러운 이 모습은 과거 그림에서 쉽게 볼 수 없던 장면이었다.

아틀리에

가장 고독하고 행복한 방

라비유-기아르가 작업실을 그린 이유

요즘은 작가의 작업실에 전통적인 화구 대신 여느 사무실처럼 책상에 컴퓨터 한 대만 놓여 있는 경우도 종종 있다. 컴퓨터 기술을 사용하는 미디어 아트 작가들은 별다른 도구와 재료가 필요 없기 때문이다. 하지만 대개 화가나 조각가의 작업실에는 이젤, 캔버스, 조각대, 조각칼, 참고 서적이나 기물들이 있기 마련이다.

작업실은 장르와 작품의 크기에 따라, 모델과 작업하거나 제자를 가르치는 등 특수한 목적에 따라 규모와 구조가 달라진다. 작업실을 보면 작품의 경향이나 작업 방식 같은 외적인 정보는 물론, 전반적인 분위기를 통해 작가의 내면이 오롯이 드러난다. 역사상 많은 작가들이 작업실을 작품으로 남겼다. 작가로서 자신의 가장 비밀스러운 공간인 그곳을 그림으로써 그들은 무엇을 보여주고 싶었던 걸까.

18세기 프랑스 왕립 회화·조각 아카데미의 회원이었던 여성화

「두 명의 제자와
함께 있는 자화상」
아델라이드 라비유-기아르, 1785,
캔버스에 유채, 210.8×522.1cm

가 아델라이드 라비유-기아르Adélaïde Labille-Guiard, 1749~1803는 자신
의 작업실을 배경으로 「두 명의 제자와 함께 있는 자화상」이라는 그림
을 남긴다. 커다란 캔버스 앞에서 작업을 하기보다는 무도회라도 나가
야 할 것 같은 차림을 하고 깃털 모자까지 갖추어 쓴 사람은 바로 화가
자신이다. 차림새와는 별개로 그림을 그리고 있음을 강조하기 위해 팔
레트를 받치고 붓을 들었다. 당시 프랑스 아카데미는 여성 회원의 수를
네 명으로 제한했는데, 프랑스 왕가의 화가로 일하면서도 공화주의에
관심이 많았던 라비유-기아르는 이를 부당한 처사라고 여겼다. 그녀는
프랑스 혁명 이후에 열린 프랑스 아카데미 회합에서 여성회원의 수를

제한하는 것에 반대하며 오직 실력으로만 회원을 가려야 한다는 취지의 연설을 했다.

화가의 뒤에 서 있는 두 명의 여성은 마리 가브리엘 카페와 마리 마르그리트 카로 드 로즈몽으로 그의 작업실에서 그림을 배우던 여성 제자들이었다. 한 제자는 스승의 의자를 부여잡고 상기된 얼굴로 그림을 들여다본다. 그리고 또 다른 제자와 화가는 아마도 거울이 있었을 화면의 앞쪽을 응시하고 있다. 이 작업실 그림의 목적은 뚜렷하다. 자신은 우아하고 당당한 당대의 화가이고 존경받을 만한 위치에 있다는 것, 뿐만 아니라 여성 제자들을 배출하고 있으며, 그 제자들이 자신을 롤모델 삼아 화가로 성장하리라는 메시지를 담은 것이다.

생명과 아름다움을 불어넣는 공간

19세기 프랑스의 아카데미풍 화가이자 조각가인 장 레옹 제롬Jean-Léon Gérôme, 1824~1904은 의미심장한 작업실 그림을 그렸다. 당시 그는 1870년 말 그리스 타나그라 지방에서 발굴한 고대 그리스의 테라코타 소형 인물상 타나그라 인형Tanagra figurine에 큰 영감을 받았는데, 그 중 여인상 타나그라를 조각하는 자신과 작업실 풍경을 그리고, 「예술가와 모델」이라는 제목을 붙였다.

화가인 제롬과 조각상과 모델이 같이 올라가 있는 작업대는 좁고 기울어져 불안해 보이지만, 그는 아랑곳없이 조각의 세부를 손질하는 중이다. 모델과 조각은 동일하게 한 손을 내밀고 있다. 그 손바닥 위에는 뒤쪽에 놓인 춤추는 핑크빛 조각상을 작게 만들어 올릴 예정이다.

「예술가와 모델」
장 레옹 제롬, 1895, 캔버스에 유채, 50.5×36.8cm

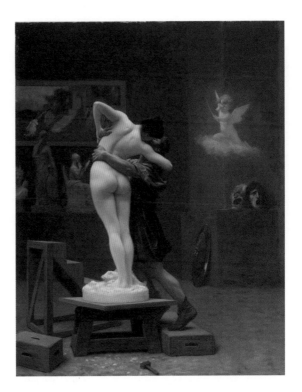

「피그말리온과 갈라테아」
장 레옹 제롬, 1890년경, 캔버스에 유채, 88.9×68.6cm

제롬은 실제로 조각상 「타나그라」를 만들었는데, 흰 대리석 표면에 살 빛을 칠하고 입술과 유두에 핑크빛을 더한 채색 조각으로 제작했다. 조 각상이 살아 있는 사람처럼 보이게 생동감을 주려고 한 듯하다.

 푸른색 벽면의 선반에는 각종 조각 도구와 참고 기물을 놓았고 그 림도 한 점 걸었다. 그림 속의 그림은 제롬이 「예술가와 모델」보다 3년 앞서 완성한 작품으로, 그리스 신화의 피그말리온 이야기를 모티브로 한 것이다. 피그말리온은 조각가로, 자신이 만든 여인의 조각상이 아름

다워 사랑에 빠졌다. 조각상에게 말을 걸고 옷을 입히며 사람을 대하듯 애정을 쏟았더니 마침내 살아 숨 쉬는 여인이 되었다. 제롬은 이 주제를 매우 좋아했고 여러 점의 그림을 남겼다. 벽면에 걸린 그림에서는 살빛이 도는 누드의 조각상이 조각가에게 키스를 퍼붓는다. 제롬은 「피그말리온과 갈라테아」라는 제목의 이 그림을 새로운 작품 속으로 가지고 왔다. 이 그림을 작업실 벽면에 배경으로 두고, 여인상을 조각하는 자신을 보여준다. 이는 무엇을 의미할까. 차가운 대리석에 형상을 부여하는 예술가는 마치 물질에 생명을 불어넣는 창조주와 같은 존재라는 자긍심의 표현이 아니었을까.

작업실 선언문

예술에 대한 화가의 관점을 담은 작업실 그림으로 빼놓을 수 없는 작품 중 하나는 바로 귀스타브 쿠르베Gustave Courbet, 1819~1877의 「화가의 작업실」이다. 이 작품에서 쿠르베는 화면 중심에 커다란 풍경화를 그리고 있다. 이렇게 많은 인물이 그의 작업실에 함께 있을 리는 만무하니 당연히 실제 광경은 아니다.

그는 고전을 따르는 아카데미즘을 강하게 거부하며, 동시대를 그리는 '리얼리즘'을 모토로 삼았다. '나는 천사를 본 적이 없기 때문에 그릴 수도 없다'고 하며, 현실을 있는 그대로 그리는 것이 자신의 예술이라고 표명했다. 하지만 적어도 이 작품은 '눈에 보이는 대로' 그린 것이 아니라 '생각한 대로' 그린 것이 확실하다. 작업실 안에서 서성대는 모든 인물을 자세히 보면 그의 의도를 알 수 있을 것이다.

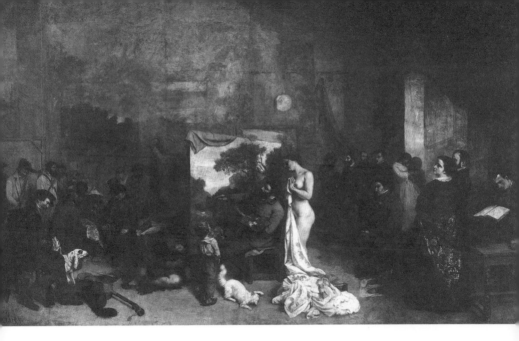

「화가의 작업실」
귀스타브 쿠르베, 1855, 캔버스에 유채, 361×598cm

　화가를 중심으로 오른편과 왼편의 사람들은 분위기가 전혀 다르다. 오른편의 인물들 가운데 책을 읽는 이는 시인이자 미술평론가 보들레르고, 그 앞으로 무정부주의자 푸르동, 쿠르베의 리얼리즘 사상을 지지했던 샹플뢰리, 그 밖에 그의 후원자였던 이들이 등장한다. 이들은 자신이 속한 그룹의 일원이자 가까운 친구들이다. 반대로 그림의 왼편으로 가면 아기를 안고 주저앉은 여인이 보인다. 여인의 뒤로는 종이에 얹어 놓은 해골이 있고, 물건을 파는 사람과 구경하는 사람, 목회자처럼 보이는 사람, 유색인들과 노숙자처럼 보이는 이들이 있다.

　쿠르베는 캔버스에 고향인 오르낭의 풍경을 그리고 있지만, 그의 시선과 몸은 오른편이 아니라 가난하고 힘겨운 이들을 향해 있다. 이는 당대의 미술계가 외면하는 사회의 진실, 즉 눈에 보이지 않는 고대

신화나 과거의 역사가 아니라 바로 눈앞에 보이는 사실을 있는 그대로 그리겠다는 의지를 보여주는 것이다. 그는 어둡고 비참한 사회의 진면모, 죽은 후에도 무덤에 눕지 못하고 해골로 굴러다니는 가난의 세계를 직시하겠노라고 말한다.

한편 쿠르베가 과도한 자의식을 드러낸 부분이 눈에 띈다. 그는 자신 곁에 그려놓은 두 사람을 통해 나르시시즘을 표출하고 있다. 먼저 그의 뒤에 서서 흰 천으로 몸의 일부만을 가린 누드의 여성이 있다. 그녀는 쿠르베의 그림에 빠져든 것처럼 보인다. 하지만 고향의 풍경을 그리고 있는데, 굳이 누드 모델이 있어야 할 이유가 무엇일까? 여성 누드는 서양 고대로부터 19세기까지 끈질기게 이어진 그림의 소재로, 이 작품에서는 '예술 자체'의 알레고리로 해석될 수 있다. 쿠르베는 자신이 예술의 드높은 경지를 추구한다고 하기보다 예술이 자신을 흠모하고 있다는 말을 하고 싶었던 걸까? 한편 그림 앞에서 홀린 듯 그를 쳐다보는 소년은 '미래'를 암시하는 듯하다. 장구한 예술의 역사에서 미래 세대에게 자신이 존경의 대상이 되리라는 관대한 자평이 엿보인다.

이처럼 쿠르베는 작업실을 배경으로 자신이 살아온 삶과 예술관을 말한다. 이 작품은 마치 선언문처럼 느껴진다. 그림 속에서 그는 자신이 동시대 문인, 사상가들과 지적으로 교류하는 지성인이자 리얼리즘이라는 미술의 새 지평을 연 화가이며, 사물을 재현하는 것을 넘어 당대의 '진실'을 담아내는 예술가라고 웅변한다.

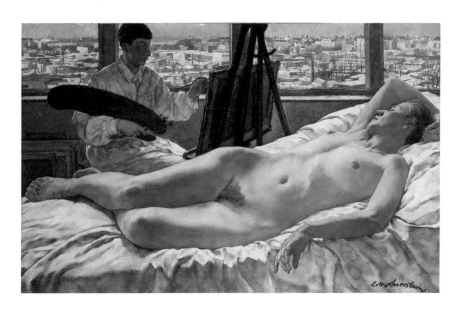

「나의 아틀리에에서」
로테 라저슈타인, 1928, 나무 패널에 유채, 46x73cm

베를린이 한눈에 내려다보이던 방

　　로테 라저슈타인Lotte Laserstein, 1898~1993은 나치의 집권 이전, 1927년에 베를린 미술 아카데미를 우등으로 졸업했다. 베를린 미술 아카데미는 원래 여학생의 입학을 허용하지 않았지만 1919년부터 여학생 입학 금지 규정을 폐지했는데, 3년 후에 그녀가 들어가 남성 동급생들을 제치고 우수한 성적으로 졸업을 했던 것이다. 라저슈타인은 베를린의 수많은 갤러리와 미술관에서 열리는 전시에 20여 회나 참여하는 인기 작가가 되었다. 독일의 황금의 20년대라고 불리는 바이마르 공화국 시대, 다양한 사상과 이념, 예술이 꽃을 피우던, 하지만 그 끝에 나

치의 집권이 시작된 짧은 시기에 라저슈타인은 일생의 걸작들을 남긴다. 하지만 나치가 권력을 잡은 뒤 그녀는 유태인으로 낙인찍혔고 예정된 전시들은 취소된다. 물감조차 자유롭게 구매할 수 없는 처지에 이르자, 1937년 스웨덴에서 열리는 초대 전시를 계기로 이주를 결심한다.

독일에서 그린 작품들 가운데 아틀리에에서 그린 자화상이 몇 점 남아 있다. 1928년의 「나의 아틀리에」에서는 작업을 하는 자신과 모델로 누운 인물, 그리고 작업실 창밖의 풍경이 펼쳐진다. 라저슈타인은 머리카락을 짧게 자르고 헐렁한 작업복을 입고 팔레트를 든 채 그림에 열중해 있다. 모델은 침대 위에 누워서 관객 쪽으로 포즈를 취했다. 한쪽 팔을 들어올린 전형적인 누드의 자세다. 그는 라저슈타인이 가장 즐겨 그렸던 모델인 트라우테 로제Traute Rose이다. 트라우테 로제는 라저슈타인의 테니스 코치로, 기꺼이 모델이 되어 주었다. 모델 역시 머리카락을 짧게 자른 모습이다. 당시 독일의 신여성Neue Frau들은 숏 컷을 하고, 몸을 죄는 옷 대신 헐렁한 옷을 입고, 운동으로 체력을 기르고, 야외 카페에 홀로 앉아 담배를 피우며 신문을 읽고, 오토바이를 타고 다니기도 했다.

수세기 동안 남성들이 즐겨 그렸던 여성 누드를 그리면서 라저슈타인은 화가인 자신과 자세를 취하는 모델을 일부러 어긋나게 배치했다. 모델은 관객 쪽으로 비스듬히 누워 있지만 화가는 분명 앞쪽에서 모델을 그렸을 것이다. 짧은 머리칼, 납작한 가슴, 갈비뼈가 튀어나온 배, 근육질의 팔과 다리를 그리면서, 풍만하고 뼈가 없는 듯이 유연하게 그려진 과거의 누드와 미묘한 차이를 강조했다. 그림 속의 화가는 캔버스에 그림을 그리고 있지만, 실제로 이 그림은 나무 보드에 그려

졌다. 라저슈타인은 '화가와 모델'이라는 오래된 주제에 대해 메시지를 건네고 있음이 분명하다. 모델이 역전된 모습으로 나타나 있기에, 이 그림은 누드의 전통을 비틀어 새로운 해석의 영역을 열어주고 있다.

이 화면에서 눈을 사로잡는 또 다른 요소는 창밖의 풍경이다. 눈이 쌓인 베를린 빌머스도르프Wilmersdorf 지역의 지붕들은 이 작업실이 어디에 있었는지 말해준다. 라저슈타인의 작업실은 창이 넓은 큰 방이었고, 이곳에서 제자 몇 명을 가르치기도 했다. 이 작품에는 풍경을 배경으로 그림에 몰두하는 화가 자신이 그려져 있다. 자유로운 외양을 하고, 도시가 내려다보이는 탁 트인 작업실에서 그림을 그리는 사람으로서의 자부심이 느껴진다. 자신이 베를린을 떠나 독일 미술계에서 잊히고 스웨덴에서 생계를 위해 그림을 그리게 되리라고는 전혀 예상치 못했던 젊은 날의 자화상이기 때문이다.

작가들은 작업을 하던 한 시절을 자전적으로 기록하기 위해 작업실 그림을 그린다. 아틀리에에서 화가는 가장 솔직하고 고독하고 행복하다. 아틀리에 그림은 자신이 어떤 화가로, 조각가로 남고자 하는지를 극명하게 드러내는 서사적인 초상화들이다. 단순히 작업을 하는 화가 자신의 모습과 실내 풍경을 그린 데서 더 나아가 예술에 인생을 걸었던 열망과 성취, 희망과 좌절의 감정이 스며들어 있다. 관객은 작업실 그림 앞에서 이제는 세상에 없는 그들의 생생했던 한순간, 치열했던 그들의 시간을 되돌려 보게 된다.

현실 너머의 세상

그가 자신의 발아래를 내려다보며 발견하는 것은 무엇일
까. … 분주하게 동그란 모래알을 만들어내는 작은 게들,
느릿느릿 움직이는 조개들, 끝없이 갯벌에 구멍을 내는
갯지렁이들이 숨어 있다. 작은 생명을 들여다보는 작가
의 모습에서, 비록 두 눈으로 바닷속을 볼 수는 없지만 그
곳에도 생명들이 우리처럼 살아가리라는 마음을 느낄 수
있다.

기차

여기보다 어딘가에

새로운 세계가 온다

이제 기차는 '칙칙폭폭'하며 달리지 않지만, 어른들은 여전히 아이들에게 기차 장난감을 쥐여주며 '칙칙폭폭 빽'하는 소리를 들려준다. 무심코 따라 하던 아이들은 어느 날 진짜 기차를 타게 되면 그런 소리가 나지 않는다는 사실을 알게 될 것이다. '칙칙폭폭'은 이제 역사의 유물로 사라진 증기 기관차가 달릴 때 증기를 내뿜는 소리이다. 오늘날 고속열차가 달리는 소리는 뭐라고 표현해야 좋을지 모르겠다. 그러니 아직도 기차는 '칙칙폭폭' 소리를 내며 달린다고 암묵적 합의가 되어 있는 모양이다.

19세기에 처음 증기 기관차가 나왔을 때 세상은 놀라며 흥분했다. 거대한 위용을 자랑하며 수많은 사람과 화물을 한꺼번에 싣고 달리는 기차는 산업혁명의 일등 공신이었다. 기차는 인간의 정신적 지평을 넓혔다. 며칠 걸려야 겨우 도착할 수 있던 도시들을 단 하루 만에 갈 수

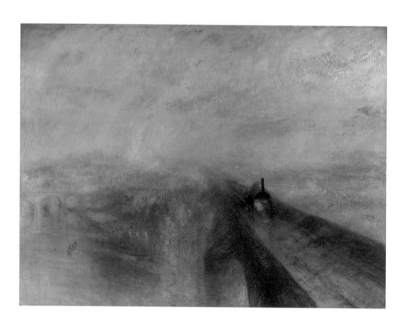

「비, 증기, 그리고 속도」
윌리엄 터너, 1843~1844, 캔버스에 유채, 91×122cm

있게 되니 생각의 범위와 과정 또한 달라졌다. 무엇보다 걷거나 뛰거나 마차를 타더라도 도저히 따라잡을 수 없는 기차의 속도는 환상적인 경험이었다. 19세기에는 달리는 기차를 구경하거나, 역에 나가 오가는 기차를 바라보는 일을 일종의 여가로 즐기기도 했다. 사람들은 기차를 보며 상상에 빠졌다. 기차에 타면 어떤 기분일까, 기차를 타고 먼 곳으로 간다면 어떤 세상이 펼쳐질까. 기차는 사람들에게 새로운 시점과 속도를 선사하며 지금까지와는 다른 세계가 다가오고 있음을 깊이 각인시켰다.

1843년, 영국 화가 윌리엄 터너William Turner, 1775~1851는 그레이트 웨스턴 철도GWR의 기차 일등석을 타고 창밖으로 머리를 내민 채

4부 _ 현실 너머의 세상

풍경을 바라보았다. 안개가 짙게 낀 습한 날이었다. 기차가 내뿜는 증기와 운무가 섞여 대기는 뿌옇고, 바람에 머리카락이 흩날렸을 것이다. 터너는 그날의 풍경과 기차의 어마어마한 힘을 떠올리며 「비, 증기, 그리고 속도」를 그렸다.

온통 색으로 뒤덮인 그림 속의 형체들은 흐리거나 불분명해 첫눈에는 추상화처럼 보인다. 하지만 우리의 시선은 이내 화면 오른쪽의 철길을 밟고 달리는 기차로 향한다. 안개를 헤치고 기차가 다가온다! 맹렬한 속도로 돌진해오는 기차는 바람을 일으키며 지나갈 것이다. 순간 대기는 흩어질 것이고, 부슬부슬 내리던 비도 수증기를 타고 비껴 내릴 것이다. 툭툭 끊어지는 붓 자국으로 형상화한 잿빛과 황금빛 공기는 석탄 연료로 달리는 기관차의 매연일지도 모르겠다. 기차는 순식간에 지나가고 흩어진 대기는 한참 뒤에야 다시 가라앉을 것이다. 터너의 그림 앞에서 우리는 약간의 혼돈과 함께, 인간의 삶을 바꾸는 그 무엇인가가 뿌연 안개를 헤치고 다가오는 모습을 본다.

그림 속에는 두 개의 다리가 있다. 깊은 원근법이 적용된 화면 오른쪽에는 철길이 놓인 다리가, 왼쪽에는 고대 로마의 양식으로 보이는 오래된 다리가 있다. 불투명한 빛깔로 번져 보이지만 옛 다리의 아치 부분에는 벽돌 하나하나를 정성스럽게 그려놓았다. 마치 옛것과 새것을 뚜렷하게 대비시키듯 옛 다리는 저 멀리 소실점으로 사라져가고 새 다리는 앞을 향해 뻗어 있다.

이 그림의 또 다른 비밀은 다리와 다리 사이에 있다. 자세히 보면 우산을 쓰고 나룻배에 탄 사람들과 강가에 서서 기차를 향해 손을 흔드는 사람들이 있다. 요즘이야 지나가는 기차가 신기할 일도 아니고 더

욱이 손짓을 하는 일은 없지만, 예전에는 기차가 보이면 거기에 탄 사람들을 향해 손을 흔들었다. 아쉬워서도 반가워서도 아니고 기차를 보면 그냥 신이 나서 그랬던 것 같다. 기차가 향하는 새로운 세상을 향해, 그리고 나도 언젠가 기차를 타고 떠나야겠다는 기대를 담아 힘차게 손을 흔들었다.

생라자르 역의 풍경

프랑스의 화가 클로드 모네Claude Monet, 1840~1926 역시 기차를 바라보는 일에 심취했다. 그는 생라자르 철도역의 허가를 받아 그곳에서 무려 열두 점의 그림을 그렸다. 생라자르 역은 1837년 파리에서 최초로 설립된 기차역이었다. 철골 구조의 맞배지붕과 유리 천장으로 이루어진 첨단의 외관을 자랑하는 건축물이기도 했다. 기차 노선이 무려 14개나 되어서 온종일 출발하거나 도착하는 기차를 볼 수 있었다. 모네는 오가는 기차, 철길에서 일하는 노동자, 석탄 보관 창고 등 여러 장면을 각각의 캔버스에 남겼는데, 「노르망디 기차의 도착, 생라자르 역」에서는 모든 광경을 한 화면에 담았다.

파리 북서쪽에 위치한 노르망디는 기차로 갈 수 있는 대표적인 휴양지였다. 파리의 부르주아들은 기차를 타고 각기 다른 풍광을 지닌 노르망디로, 리용으로, 마르세유로 여행을 떠났다. 모네는 증기 기관차가 내뿜는 열기와 바쁘게 오가는 사람들, 그리고 천장에서 빛이 그대로 투과되는 기차역의 풍경에서 동시대를 읽었다. 그리고 기차와 생라자르 역을 원거리에서 바라보며 시대의 새로운 풍경으로 묘사했다. 실제 그

「노르망디 기차의 도착, 생라자르 역」
클로드 모네, 1877, 캔버스에 유채, 59.6×80.2cm

안에서 크고 작은 인간사가 펼쳐졌을 테지만, 모네는 사람들을 한두 번
정도의 붓질로 간결하게 묘사했다. 그의 그림 속에서 인간은 '새로운
풍경에 함께 있었던 존재'라는 의미를 지닌다.

　모네와 같은 시대에 활동하던 화가 귀스타브 카유보트Gustave Cail-
lebotte, 1848~1894는 생라자르 역 안이 아닌 밖에서 기차를 바라보는
'사람'을 그린다. 그의 대표작 「유럽의 다리」를 보면 사람들이 생라자
르 역으로 연결되는 신축 철교에서 기차를 구경하고 있다. 그림 왼쪽에
는 마차가 보이는데, 이로써 기차와 마차가 동시에 달리던 시대임을 알
수 있다.

　화면 앞의 남자가 턱을 괴고 멀리 증기를 뿜으며 달리는 기차를 바

「유럽의 다리」
귀스타브 카유보트, 1876, 캔버스에 유채, 125×181cm

라본다. 다리 저편에서 몇몇 사람들이 마찬가지로 기차를 쳐다본다. 다리 위로 한 쌍의 남녀가 나란히 걷는데, 한가롭게 산책하는 모습이 오늘날과 크게 다르지 않다. 신분제가 무너지고 근대 시민사회가 도래하면서 경제적으로 윤택한 사람들은 이른바 '여가'를 즐기게 되었다. 턱을 괸 남자는 시간에 쫓기지 않은 듯 여유롭게 기차를 구경하고 있다. 언젠가 생라자르 역에서 기차를 타고 프랑스 북서부를 여행하겠다는 꿈을 꾸고 있는지도 모른다. 그는 기차의 어느 칸에 탑승하게 될까.

삼등칸의 눈물

기차여행이 대중화되었던 19세기 중반, 같은 열차라도 객실마다 등급이 달랐다. 요금에 따라 객실은 일등칸, 이등칸, 삼등칸 세 구역으로 구분되었다. 가난한 노동자들은 비좁고 더럽고 냄새나는 삼등칸 외에는 선택의 여지가 없었다. 오노레 도미에는 객실마다 다른 환경과 사람들의 모습을 포착했다. 일등칸에 탄 이들은 넉넉한 자리에 앉아 느긋하게 풍경을 바라보거나 신문을 읽는다. 반면 먹고살기 바쁜 노동자들은 삼등칸에 올라 자리를 차지하려고 다투고 고함을 쳤다. 터너와 모네, 카유보트가 다소 낭만적으로 기차와 기차역, 기차를 구경하는 사람들을 그릴 때, 도미에는 계급과 빈부격차라는 관점에서 그 광경을 묘사했다.

그의 대표작 「삼등 객실」에는 삶에 찌들고 지친 가난한 이들의 일상이 날 것 그대로 드러난다. 입성이 허름한 젊은 여인이 아기에게 젖을 먹이고 있다. 머릿수건을 둘러쓴 노파는 아마도 먹을거리를 담은 바

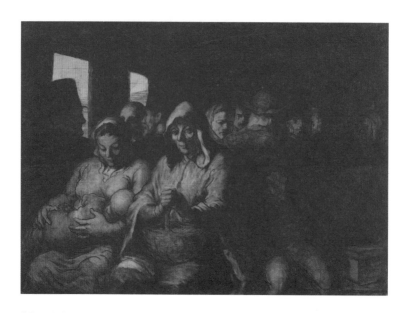

「삼등 객실」
오노레 도미에, 1862~1864년 경, 캔버스에 유채, 64.5×90.2cm

구니를 붙들고, 손자로 보이는 소년이 그 곁에서 지쳐 잠들었다. 아이는 짐을 잃을까 걱정이 되었는지 잠결에도 이따 들고 갈 나무 상자에 한쪽 팔을 걸쳐두었다.

기차는 노동자들이나 시골에서 도시로 일자리를 구하러 가는 사람들을 삼등칸에 태우고 달렸다. 오노레 도미에의 그림 속 인물들에게서는 차창 밖 풍경을 바라보는 정취와 낭만, 여행의 즐거움은 찾아볼 수 없다. 그들은 기차가 데려다줄 낯선 곳에서 다음 인생은 굳건히 살아보겠다고 다짐하며, 잠시 휴식을 취하고 있는 것처럼 보인다.

4부 _ 현실 너머의 세상

바지를 입고 일합니다

세상 모든 것이 그러하듯이 기차도 사람의 손길이 닿아야 '유지'할 수 있다. 영국 화가 클리프 로^{Cliff Rowe, 1904~1989}는 「기차 보일러를 청소하는 여성」이라는 그림을 그렸다. 그것은 여성이 기차에서 일하는 낯설고 새로운 광경이었다. 1차 세계대전 이후 여성의 일자리가 늘어났는데, 이는 병사로 징집된 남성들의 빈자리를 채우기 위한 것이었다. 물론 기차역은 최신식 기계설비가 돌아가는 곳이니 여성들을 고용하기에 적당하지 않다는 인식이 많았다. 하지만 기차 안팎을 청소하는 일은 여성들이 늘 해온, 무언가를 '유지'하는 노동이기에 안심하고 맡길 수 있었던 모양이다. 객실 청소야 집 안 청소와 크게 다르지 않았겠지만, 운행을 마치고 돌아온 기차의 기계실 청소는 그보다는 험한 일이었을 것이다. 하지만 당장 생계가 급한 여성들은 기차의 내외부를 닦고 기계실의 안쪽도 닦았다.

노동의 문제에 관심이 많았던 클리프 로는 특히 기차 보일러실을 청소하는 여성들을 많이 그렸다. 기차에는 석탄으로 물을 끓여 핵심 동력인 고압의 증기를 만드는 보일러가 있었다. 운행을 끝내고 나면 보일러실 안에 새카맣게 석탄 가루가 들러붙어 매번 청소를 해야 했는데, 이 일에 여성들이 투입되었다. 그림 속의 여성은 고압세척기 호스를 들고 보일러실을 향해 세척제를 분사하고 있다. 긴 머리카락을 빨간 모자속에 말아 넣었고 작업복 상하의를 입고 있다. 하의는 당연히 치마가 아니라 바지다.

19세기 중후반부터 여성들은 전통적인 성 역할에 도전하며 바지

를 입기 위한 투쟁에 나섰다. 본격적인 집단 행동이라기보다 개별적인 실천으로 참여했다. 바지를 입되 치마처럼 둥실한 모양으로 디자인하거나, 바지 위에 치맛자락 같은 천을 내려서 입기도 했다. 하지만 바지를 입은 여성들은 불온한 자들이라고 의심스러운 눈초리를 받고 질타를 당했다.

동물화가 로자 보뇌르Rosa Bonneur, 1822~1899는 바지를 입은 여성 화가로 잘 알려져 있다. 동물을 사실적으로 묘사하기 위해 동물 해부 실습장이나 도살장, 마시장 등을 다녀야 했는데 드레스 자락이 질질 끌리는 치마는 번거롭고 불편하기만 했다. 그녀는 공적인 장소에서 바지를 입기 위해 매번 경찰에 허가를 받아야 했다. '왜 바지를 입고 다니

냐'는 질문을 번번이 받았고, 집에서는 당연히 치마를 입는다고 변명할 때도 많았다고 한다. 남장을 하고 거리를 나선 여성 문인이나 화가들이 카페에서 담배를 피우며 신문을 읽었지만, 그녀들은 자신들을 향한 시선을 감내해야 했다.

하지만 여성들이 기차역과 같이 남성들이 주로 일하는 장소에서 육체노동을 하면서 바지를 입는 일은 자연스럽게 받아들여졌다. 노동 현장이라면 바지를 입는 것이 적어도 비난의 대상은 아니었던 것이다. 비슷한 시기에 패션 디자이너 코코 샤넬은 바지로 구성된 맞춤형 정장인 팬츠 수트를 선보여 큰 반향을 일으켰다. 중요한 것은 샤넬의 천재적인 디자인이 나오기 이전에, 여성 노동자들이 실용적 목적으로 먼저 바지를 입었다는 사실이다.

기차는 멀리 떨어진 지역들을 연결해 인간의 삶을 바꾸었고 노동의 영역으로 여성을 한 걸음 더 나아가게 했다. 물론 기차 청소부가 아니라 여성 기관사가 등장하기까지는 이로부터 몇십 년이 더 걸렸지만 말이다.

전쟁터

어머니라는 피난처

전쟁 영상에 '좋아요'를 누른다는 것

지금도 우리는 전쟁 가운데 있다. 한반도야 말할 것도 없이 기나긴 휴전 중이고, 오늘도 가깝고 먼 나라들의 전쟁 소식이 끊임없이 들려온다. 최근 디지털 미디어가 발달하면서 개인 SNS로 전쟁 현장 영상들이 실시간으로 전송되는데, 대부분 군인이 아닌 민간인의 시선으로 본 것들이다. 폭력과 죽음의 공포 속에서 살아남기 위해, 외부 세계의 도움을 요청하기 위해 그들은 위험을 무릅쓰고 사진과 영상을 송출한다. 우리는 전쟁 사진이나 영상에 '좋아요'를 누르거나 공유하거나 댓글을 남기는 일 외에 아무것도 할 수 없다는 자괴감에 빠지기도 하고, 이조차 관음증이 아닌지, 아니라면 무엇을 할 수 있는지 스스로를 의심하기도 한다.

사진이나 영상 매체가 발달하기 이전, 화가들은 역사 속의 전쟁터를 상상하여 그렸다. 직접 참전하여 목격한 현장을 그리기도 했다. 세

계를 아름답게 보는 데 익숙한 화가들이 심리적 내상을 겪으며 그린 전쟁의 장면들은 말할 수 없이 참혹하다. 그런데 고대 아시리아 제국의 몰락을 그린 외젠 들라크루아Eugène Delacroix, 1798~1863의 그림 「사르다나팔루스의 죽음」은 들여다볼수록 전하려는 메시지가 무엇인지 모호하기만 하다.

전쟁을 상상한 들라크루아

사르다나팔루스Sardanapalus는 사치스럽고 방탕하며 포악하기로 악명이 높았던 아시리아의 마지막 왕이다. 전쟁에서 참패한 뒤 적군에게 포위된 그는 다음 일을 결정해야만 했다. 피할 수 있는 사람은 피하게 하고 자신은 명예롭게 죽음을 택하는 것 외에는 답이 없을 것 같은데, 그는 폭군다운 명령을 내린다. 왕국이 멸망하고 자신도 죽게 되었으니, 곁에 있던 모든 사람을 죽이고 좋은 것들을 다 불살라 버리기로 작심한 것이다. 사르다나팔루스는 그림 왼쪽 상단, 높은 침대의 맨 끝에 팔로 머리를 괴고 누운 사람이다. 이 그림은 크기가 거의 세로 4미터, 가로 5미터에 이르는 엄청난 대작이라서 실제로 보면 첫눈에 왕이 어디에 있는지 찾기가 어렵다. 그는 컴컴한 구석에서 아비규환의 참상을 구경꾼의 얼굴로 지켜보는 듯하다. 외려 「사르다나팔루스의 죽음」이라는 제목이 무색하게 벌거벗은 두 여인이 제일 먼저 시선을 끈다.

광란의 살해 현장에서·엎드린 여인은 왕의 침대에서 이미 죽은 것처럼 보인다. 다른 한 여인은 건장한 남자에게 팔을 뒤로 잡히고 단도에 목을 찔리기 직전이다. 가운데 두건을 쓴 여인은 죽어가는 것 같다.

「사르다나팔루스의 죽음」
외젠 들라크루아, 1822, 캔버스에 유채, 392×496cm

그림 구석구석에 필사적으로 죽음을 피하려는 사람들과 숨어 있는 사람들이 보인다. 잊지 말아야 하는 것은 죽이는 자와 죽임을 당하는 자가 모두 사르다나팔루스 왕의 신하들이라는 사실이다. 이들은 여인들을 죽이고 서로가 휘두르는 칼에 죽임을 당할 것이다. 이 모든 상황을 관망하듯 지켜보는 왕의 시선은 혹시 그림을 그린 들라크루아의 시선이 아니었을까.

전쟁에서 패하여 멸망한 왕국의 왕에게는 죽음밖에 길이 없는 법,

사르다나팔루스는 왕궁과 금은보화를 적국에 넘겨주느니 모두 불태워 버리겠다는 광기에 사로잡혔을 것이다. 고대 왕국의 절대 권력자였던 그는 시종들조차 보석과 마찬가지로 자기 소유라 여기고 살해하라고 명한 것이 아닐까. 이렇게 실존했던 폭군의 내면을 짐작해 보기는 하지만, 그럼에도 사르다나팔루스 왕이 전쟁의 마지막 순간을 구경하면서 즐기는 모습으로 그릴 수 있다니, 이런 들라크루아의 회화적 열정은 무엇에서 비롯된 것일까. 전쟁이 당장 자신이 처한 현실은 아니다. 더욱이 그림의 배경을 먼 고대, 그것도 내 나라가 아니라 이집트 북부 어디쯤 있는 고대 국가라고 한다면, 상상 속에서 이런 광경은 흥분되고 격정적인 낭만의 세계가 아니었을까.

전쟁을 목도한 고야

프란시스코 데 고야Francisco de Goya, 1746~1828는 전쟁을 직접 겪은 화가이다. 그가 「1808년 5월 3일」에서 묘사한 죽음이 닥친 순간은 어느 구석에서도 낭만적인 감정을 찾아볼 수 없다. 1808년은 프랑스의 나폴레옹군이 고야의 조국인 스페인을 침공한 해이다. 고야는 이웃 나라 프랑스의 시민혁명에 깊이 공감했고, 그 자신 궁정화가였음에도 처음에 프랑스군을 해방군이라며 반겼다. 스페인 왕 카를로스 4세에 불만이 많았던 스페인 국민들 역시 프랑스군 주둔이 정치적 개선의 과정이라고 생각했다. 하지만 나폴레옹은 자신의 형 조제프를 스페인의 국왕으로 앉히면서 대륙 정복이라는 본색을 드러냈다.

스페인 국민은 크게 동요했고, 1808년 5월 2일, 마드리드에서 대

「1808년 5월 3일」
프란시스코 데 고야, 1814, 캔버스에 유채, 266×345cm

규모 반프랑스 시위가 일어났다. 프랑스군은 시위대를 진압하면서 이틀에 걸쳐 민간인을 참혹하게 학살했다. 시위가 일어난 당일에 마드리드에서만 300여 명이 사망했고, 다음 날까지 붙잡힌 수십 명이 차례로 처형당했다. 고야는 작품 속에서 동트기 전의 처형 장면을 마치 직접 본 것처럼 그려냈다.

　일렬로 선 프랑스 군인들이 손에 무엇도 들지 않은 사람들을 향해

　　　　　　　　　　　　　　　　　4부 _ 현실 너머의 세상

총을 겨눈다. 화면 아래 이미 총을 맞고 죽임을 당한 시민들이 쓰러져 있다. 등불이 밝은데 군인들은 빛을 등져 표정이 보이지 않는다. 불빛을 환하게 받는 것은 곧 총을 맞고 죽게 될 이들의 얼굴이다. 특히 하얀 셔츠를 입고 양손을 든 사람은 등불의 빛보다 더한 발광체처럼 보인다. 공포에 질린 눈빛을 한 사람들, 총부리를 볼 수 없어 눈을 가린 사람들, 그리고 대기열에 서서 고개를 숙인 사람들은 모두 차가운 시신이 되고 말 것이다. 고야는 하얀 셔츠의 남자에게 집중해달라고 말하는 듯하다. 무장을 한 자와 아무것도 들지 않은 자가 마주 보고 있는 이 순간에, 멈추어달라며 양팔을 벌린 남자는 무고하게 십자가형을 당한 예수를 연상시킨다.

세상을 끌어안고 울다

전쟁은 산 사람과 죽은 사람을 가른다. 독일 화가 케테 콜비츠^{Käthe} Schmidt Kollwitz, 1867~1945는 1903년의 어느 날, 어린 아들 페터를 안고 거울 앞에 앉아 「죽은 아이를 안고 있는 여인」을 그렸다. 어찌 살아 있는 아들을 모델로 죽은 아이를 그렸을까 생각할 수도 있겠다. 이 그림은 실레지엔 지방의 직공 봉기와 농민전쟁에서 희생당한 약자들을 상징적으로 그린 모자상이었다. 케테 콜비츠는 노동자들의 역사와 삶을 주제로 한 작품을 남긴 화가로, 특히 평범한 이들이 겪는 전쟁의 비극을 직설적으로 표현했다. 이 작품에서 어머니는 죽은 아이의 시신을 온몸으로 으스러지게 끌어안고 있다. 인류의 탄생 이후 끊이지 않았던 전쟁에서 세상의 모든 어머니들이 끌어안은 슬픔이 느껴진다.

「죽은 아이를 안고 있는 여인」
케테 콜비츠, 1903, 종이에 에칭, 42.5×48.6cm

　　죽은 아이의 모델이 된 페터는 당시 여섯 살, 케테 콜비츠는 서른
여섯 살이었다. 그리고 11년 뒤인 1914년, 페터는 1차 세계대전 발발
직후 불과 열여덟 살의 나이에 독일군에 자원입대했고, 두 달 뒤 벨기
에에서 전사한다. 콜비츠는 죽는 날까지 자식의 죽음을 잊을 수 없었
다. 통한의 마음을 품고 그녀는 '죽은 아이를 끌어안은 어머니상'을 그
림과 판화로, 여러 점의 조각으로 남겼다. 벨기에의 블라드슬로 독일군
추모공원에 아들 페터의 묘지가 있는데, 바로 그곳에 콜비츠의 슬퍼하
는 어머니상이 세워지기도 했다.

「어머니들」
케테 콜비츠, 1921~1922, 종이에 목판화, 39×48cm

　「죽은 아이를 안고 있는 여인」은 우리에게 묻고 있다. 전쟁에서 자식을 잃은 부모의 슬픔을 무엇이라 말할 수 있을까. 그 슬픔은 결국 누구를 위한 것이었을까. 전쟁은 역사를 바꾸고 지도를 다시 그려 왔지만, 자식을 잃은 부모에게 다 무슨 소용이 있단 말인가. 전쟁은 언제나 이념과 종교와 민족의 이름으로 일어나는데, 그것이 생명의 소중함을 넘어선 명분이 될 수 있을까.

　콜비츠의 또 다른 작품 「어머니들」은 1차 세계대전의 기억을 되짚어 그린 '전쟁' 판화 연작 중 한 점이다. 두려움에 찬 어머니들이 서로

의 등을 부여잡고 하나의 검은 덩어리를 이루고 있다. 어머니들은 공포에 찬 얼굴과 주위를 경계하는 눈빛을 하며 서로 끌어안았다. 팔을 감싸 안아서 생긴 공간 속에는 아이들이 있을 것이다. 호기심 많은 한 아이가 어머니의 겨드랑이 아래로 얼굴을 내밀어 밖을 바라본다. 그 어디에도 숨을 곳이 없을 때, 어머니들은 스스로 피난처가 되었다. 어머니들이 살아 있는 한, 품에 안긴 아이들도 생명을 부지할 것이다.

어머니들이 만들어낸 피난처는 어느 집의 지하실일 수도 있고, 다락방일 수도 있다. 처참한 전쟁 중에도 어머니의 치마를 붙들고 살아난 어린아이들은, 이때의 숨죽인 기억을 어쩌면 추억으로 여기며 자라날지도 모른다. 광기와 절망의 세상 속에서도 무너지지 않는 어머니의 공간, 전쟁 중에는 그 공간만이 유일한 안전지대이다.

모두가 친구가 되었던 선상 파티

고함치는 괴물 세이렌

여자가 배에 타면 부정을 탄다는 것은 세계 어느 나라에나 있는 흔한 미신이었다. 어선을 타거나 물건을 수송하거나 바다 너머 세계를 탐험하는 일은 남성의 영역이었기에, 오랜 성별 분업의 역사에서 여자가 배를 탈 일이 없다고 생각할 수 있다. 하지만 '부정을 탄다'라거나 '재수가 없다'는 말은 항해 중에 나쁜 일이 일어났을 때, 그 탓을 여성에게 돌리는 것처럼 들린다. 남성의 영역에 여성이 기웃거리면 기분이 나쁘다는 말 같기도 하고, 중요한 일을 할 때 여성은 방해만 된다는 뜻 같기도 하다.

그리스 로마 신화에는 뱃사람들을 죽음에 몰아넣는 여신 세이렌 Siren이 나온다. 그녀는 지중해의 한 섬에 살면서 아름다운 노래를 부르며 지나가는 배의 선원들을 유혹해 그들을 잡아먹었다고 한다. 트로이 전쟁에서 승리한 오디세우스는 배를 타고 고향에 돌아가기 전에 여신

「오디세우스와 세이렌」
존 윌리엄 워터하우스, 1891, 캔버스에 유채, 100.6×202cm

키르케에게 '세이렌을 조심하라'는 조언을 듣는다. 오디세우스는 부하들에게 귀를 막으라고 하면서 자신의 몸을 돛대에 묶어두고 무슨 일이 있어도 절대 풀어주지 말라고 명령했다. 협곡에 이르자 예언대로 세이렌이 나타났지만 귀를 막은 선원들은 노래가 들리지 않으니 노를 계속 저었고, 오디세우스는 노래에 넋이 나가 몸부림쳤지만 부하들은 밧줄을 풀지 않았다. 그래서 오디세우스의 배는 협곡을 지나 무사히 고향으로 갈 수 있었다.

영국 화가 워터하우스John William Waterhouse, 1849~1917는 대작 「오디세우스와 세이렌」에서 오디세우스의 배가 세이렌이라는 미지의 존재와 만나는 극적인 순간을 그려냈다. 그림이 처음 공개되었을 때 사

4부 _ 현실 너머의 세상

람들은 세이렌의 외양을 보고 큰 충격을 받았다. 워터하우스는 세이렌을 커다란 날개가 달린 맹금류 같은 몸에 얼굴만 여성으로 그렸는데, 사람들이 상상하는 세이렌과는 완전히 달랐기 때문이다. 이전에 화가들은 세이렌을 대체로 절세미인에 나신 혹은 인어 형태의 몸으로 그렸다. 또한 그림 속에서 세이렌은 유혹적인 몸짓과 함께 노래를 부르는 모습으로 표현해왔다.

소리를 담을 수 없는 그림에 '아름다운 목소리의 노래'를 구현하는 것은 불가능한 일이 아닌가. 따라서 화가들은 아름다운 여성들을 그려내는 방법으로 보는 이들의 청각적 상상력을 자극했다. 그런데 워터하우스가 그린 세이렌은 통상의 세이렌과는 너무나 달랐다. 한둘이 아니라 일곱이나 되는 세이렌들이 입을 벌리고 빠른 속도로 날아와 선원들을 총공격하고 있다.

팜 파탈의 등장

19세기 말, 유럽의 예술 전반에 아름답지만 남성을 유혹해 파멸에 이르게 하는 팜 파탈femme fatale을 소재로 한 작품이 쏟아져 나왔다. 역사와 신화 속의 악녀들이 팜 파탈의 이미지로 문학과 연극, 그림 속에 나타났는데, 세이렌 역시 빠질 수 없는 주요 인물이었다. 그야말로 남성들이 항해하는 배를 목적 없이 좌초시키는 악마 같은 존재이기 때문이다.

19세기 후반에서 20세기 초반은 여성들이 경제·정치·교육적 권리를 주장하고 나선 시기이다. 1882년 영국에서는 여성의 재산권을 인

정하는 법이 의회를 통과했고, 1903년에는 폴란드 출신의 여성 과학자 마리 퀴리가 라듐과 플루토늄을 발견하여 노벨 물리학상을, 1910년에는 금속 라듐을 분리하여 노벨 화학상을 수상했다. 이처럼 여성들이 사회의 전 분야에 진출하고 업적을 남기며 남성과 동등한 권리를 주장하자 남성들은 당황하고 위협을 느낀다. 남성들은 이러한 여성들에게서 전에 없던 매력을 발견하지만 동시에 기존 체제를 뛰어넘는 여성들에게 빠졌다가는 파멸할 것 같은 두려움을 느낀다. 이런 까닭에 수많은 소설과 그림 속에 '팜 파탈'이 등장했던 것이다.

워터하우스의 그림 속에서 세이렌들은 노래가 아니라 고함을 치고 항의하는 것처럼 보인다. 바짝 세운 발톱에 몸을 뜯기지만 않아도 다행일 지경이다. 선원들은 귓구멍을 밀랍으로 막아 필사적으로 버티고, 세이렌들은 뱃전에 날개를 접고 앉아 귀에 대고 노래를 부르는데, 마치 싸움을 하는 것 같다. 워터하우스는 세이렌 이야기를 남성과 여성의 충돌이라는 관점으로 그렸다. 이는 여성들이 사회로 진출하며 자기 정체성을 찾아가던 그 시대의 분위기를 반영한다고 할 수 있다. 이전과 달리 남성들은 자기 목소리를 내는 여성들을 향해 거부감과 공포심을 느꼈던 것 같다. 이 그림에서는 막막한 바다에서 정체불명의 요괴에게 공격당하는 장면으로 그 심정을 표현하고 있다.

메두사호 조난사고

세이렌이 유혹하지 않아도 배는 거친 바다에서 종종 사고를 당한다. 당연한 말이지만 실제 사고는 신화 속의 낭만적인 서사로 말

할 수 있는 차원의 문제가 아니다. 테오도르 제리코Théodore Géricault, 1793~1824의 「메두사호의 뗏목」은 1816년에 실제 일어난 메두사호 조난 사건을 다룬 작품이다.

　1816년 7월 2일, 아프리카 세네갈을 식민지로 삼기 위해 출정한 프랑스 해군 군함 메두사호가 난파했다. 선장은 배를 지휘한 경험이 없는데도 왕의 측근이라는 이유로 임명된 사람이었다. 무능한 선장의 잘 못된 판단으로 예정 항로를 크게 벗어난 배는 좌초되고 말았다. 당시 배에는 400여 명이 있었는데, 250명은 6척의 구명보트로 건너가고 나머지 147명은 급하게 만든 뗏목에 올라탔다. 망망대해에서 13일의 표

류 끝에 구조된 생존자는 겨우 15명이었다. 그 사이에 뗏목에서는 무슨 일이 벌어졌을까? 그들은 인간이 경험할 수 있는 극한의 상황에 처했다. 스스로 목숨을 버리고, 살인을 하고, 살고자 식인 행위를 하기도 했다. 선장은 군사 법정까지 갔지만 프랑스 정부가 이 사건을 은폐하려 했기에 겨우 3년형을 선고받았다.

제리코는 이 뗏목의 참상을 사실적으로 그리기 위해 생존자들을 만났다. 병원 안치실에 수차례 찾아가 시신을 관찰하고 실제 크기의 뗏목을 직접 제작하는 등 연구를 거듭한 끝에 그림을 그리기 시작한다. 「메두사호의 뗏목」은 생존자들이 수평선 멀리 구조선을 발견하는 순간을 묘사한다. 사람들은 높은 곳으로 올라가 멀리 있는 배를 향해 옷가지를 간절히 흔든다. 누군가는 바다로 떨어지지 않도록 다리를 단단히 움켜잡고, 또 누군가는 멀리 배가 보인다고 긴급하게 알린다. 하지만 화면 아래 그려진 사람들은 절망에 빠져 있다. 탈진한 사람, 숨을 거둔 사람이 보인다. 붉은 천을 두른 남자는 이미 죽은 것 같은 사람을 붙들고 있지만 초점 없는 눈은 희망을 잃어버린 것 같다.

1891년 살롱전에서 이 대형 그림이 공개되었을 때, 탄로난 진실에 프랑스 정부는 불편한 기색을 드러냈고 그림에 대한 평가도 찬반으로 나뉘며 논쟁을 일으켰다. 이 그림은 오늘날 우리에게 메두사호 조난 사건을 최악의 재난으로 기억하게 해주었다. 참혹한 역사적 사건에 대한 증언인 동시에, 인간이 바다에 대해 지니는 원초적인 공포를 환기하는 작품이다. 이처럼 바다는 두려움의 대상이지만 그래도 배는 망망대해에서 인간을 구한다. 메두사호의 뗏목에서 고립된 사람들을 구한 것은 결국 지나가던 또 다른 배가 아니던가.

노아의 방주라는 작은 세상

이야기 속에서 인간과 동물을 구원한 최초의 배는 구약성경 창세기에 나오는 '노아의 방주'일 것이다. 창세기에 기록된 노아의 방주 이야기는 메소포타미아 지역의 여러 설화와 신화 속에 등장하는데, 이런 기록들은 대홍수가 실제 있었을지도 모른다고 추측하게 한다. 인간이 죄를 지어 날로 타락하자 창조주는 40일 동안 대홍수를 내려 세상을 심판하려 한다. 하지만 의인인 노아와 그의 가족을 구하기 위해, 신은 노아에게 아라랏산 꼭대기에 거대한 방주를 짓게 한다.

노아의 배는 재난에 철저히 대비한 구원의 배였다. 승선한 사람들은 노아 부부와 세 아들과 각각의 배우자였으니, 남자 네 명과 여자 네 명으로 남녀의 숫자가 동일하다. 동물의 경우 정결한 짐승은 일곱 쌍, 부정한 짐승은 두 쌍, 공중의 새는 일곱 쌍을 실었으니, 마찬가지로 암수의 숫자가 동일하다. 타락한 세상에서 구별된 방주라는 작은 세상은 남녀와 암수의 숫자가 균형을 이루고 있었던 것이다.

16세기 플랑드르 화가 시몬 더 밀Simon de Myle, 생몰 미상의 「노아의 방주」는 대홍수가 끝난 뒤 동물들이 쌍을 이루어 배에서 내리는 모습을 담았다. 큰 비가 휩쓸고 간 폐허에는 사람과 동물의 주검, 인간들이 사용했을 물건인 신발 한 짝과 사다리, 베틀 등이 남아 있다. 아직 배에 탄 동물들, 천천히 내려오는 동물들, 땅에 발을 디딘 후 흩어지는 동물들의 모습이 이채롭다. 화가는 상상력을 발휘해 코뿔소는 철갑을 두른 형태로, 일부 새들은 길짐승과 날짐승을 합한 형태로 그렸다. 낙타와 기린, 코끼리, 칠면조, 토끼 같은 동물들은 실제와 비슷한 형상이

「노아의 방주」
시몬 더 밀, 1570, 나무 패널에 유채, 114×142cm

다. 40일 동안 무시무시한 비가 쏟아지는데, 노아의 가족과 동물들은 방주 안에서 조용히 견디고 있었다. 마침내 뭍으로 나왔을 때, 생명을 지닌 존재들이 느꼈을 감격과 생경함, 조심스러움을 화가는 고스란히 그림 속에 담았다.

이 그림은 동시에 '노아의 방주'라는 균형 잡힌 작은 세상이 균열을 맞는 순간을 형상화한다. 사자는 내려오자마자 본성대로 말을 잡아먹는데, 이로써 방주 안에서는 꼭 들어맞았던 암수의 숫자가 달라진다. 화면 오른쪽의 두 여인 곁에는 인간에게 가장 가까운 동물인 개와 고양이, 닭이 그려져 있다. 노아의 가족은 다시 집을 짓고 가축들과 함께 살아갈 것이다. 새로운 세상이 시작되고 인간은 다시 타락할 것이다. 하지만 노아의 방주가 '구원'과 함께 '보존'을 상징하고 있음을 헤아려 볼 때, 승선한 남녀와 암수의 숫자가 같았다는 사실은 의미심장하다.

모두가 평화롭던 선상의 오찬

당연한 말이지만, 오늘날은 성별을 떠나 누구나 여가를 즐기며 자유롭게 배에 탈 수 있다. 생업을 위해, 이동하기 위해 배를 탈 때도 있지만 그저 뱃놀이를 할 수도 있다.

르누아르의 「선상의 오찬」은 19세기 후반 남녀가 어울려 배 위에서 식사와 술을 즐기는 모습을 그리고 있다. 테이블에는 먹음직한 과일과 술병들이 가득하다. 잔의 종류로 보니 레드와인과 샴페인을 갖추어 놓은 것 같다. 젊은 남녀가 어울려 정박한 배의 갑판에서 음식과 함께 대화를 나눈다. 이들은 두세 명씩 작은 보트를 타고 놀다가 큰 발코니

「선상 위의 오찬」
피에르 오귀스트 르누아르, 1881, 캔버스에 유채, 129.9×172.7cm

같은 배 위에서 만나 즐기고 있다. 햇살은 화창하고, 천막 자락이 흔들리는 것을 보니 강바람이 시원하게 불어오는가 보다.

남녀가 격의 없이 어울리는 모습이 인상적이다. 그림의 왼쪽에 강아지를 안고 입을 맞추려는 여인은 르누아르의 연인으로 훗날 그의 아내가 된다. 맞은편에서 그녀를 바라보는 남자는 화가이자 미술품 컬렉터 귀스타프 카유보트이다. 카유보트를 바라보는 여성은 배우였고, 그녀를 바라보는 남성은 신문기자로 모두 르누아르의 지인들이었다. 그들은 모두 남녀를 떠나 친구가 되어 흥겹게 어울리고 있다.

우리의 인생에도 어느 하루 이런 날이 있지 않았을까. 일상에서 조금 벗어난 강가에서 친구들이 선상에 모여 즐거운 한때를 보낸다. 이때

배는 모든 것을 삼켜버리는 깊고 어두운 물로부터 모두를 안전하게 지켜주고, 우리는 그저 평화롭게 물결의 흔들림을 느낀다. 19세기 늦여름의 어느 날, 좋아하는 친구들을 불러 뱃놀이를 즐기던 그 자리는 르누아르에게 작은 천국이 아니었을까. 평범했지만 먼 훗날 돌아보면 찬란한 한순간을 르누아르는 그림 속에 영원히 담아놓았다.

섬

타히티의 여인과 제주 해녀

식민지와 낙원

고갱이 고국 프랑스를 떠나 타히티섬에 머물렀던 것은 잘 알려진 일화이다. 증권회사에 다니던 고갱은 주식 시장이 무너지자 전업 화가가 되기로 결심한다. 프랑스와 덴마크 등지에서 작품활동을 하던 그는 1890년, 처음 타히티섬을 방문했고 그곳에서 그림을 그리기 시작한다. 이것을 두고 문명을 버리고 오지를 찾아간 화가의 굳은 결단이었다고 보기에는 무리가 있다. 타히티섬이 이미 프랑스의 식민지로 귀속되어 서구 문물이 많이 퍼져 있던 상태였기 때문이다. 여인들이 스스럼없이 나신으로 다니고 먹을거리가 풍부하고 문명인의 고뇌가 없는 이상세계를 꿈꾸었던 프랑스인 고갱은 생각과는 달랐던 섬의 모습에 다소 실망했다.

하지만 그는 타히티 곳곳에 남아 있는 원시적인 매력에 빠져들었다. 프랑스에서 이미 결혼해 아내와 자녀들이 있었음에도 그는 마흔셋

의 나이에 부족장의 열세 살 난 딸과 다시 결혼했다. 물론 고갱은 이 결합을 '결혼'이라는 의미에 걸맞은 무게를 두어 생각하지 않았을 것이다. 그런데 결혼이라는 형식으로 고갱의 아내가 된 '테하아마나 아 타우라'라는 이름의 소녀뿐 아니라 그 또래의 다른 소녀들도 고갱과의 관계에서 임신과 출산을 하게 된다. 고갱은 태어난 아이들을 양육하는 책임을 지지 않았다. 또한 프랑스에서 이미 매독에 걸린 상태였기 때문에 갓 결혼한 어린 부인은 물론 다른 소녀들에게도 병을 옮긴다. 문명의 풍습이 다른 식민지 섬에서 자국의 법과 도덕에 반하는 성적 방종을 벌이고도 고갱은 별다른 죄책감을 느끼지 못했던 것 같다.

19세기 말, 타히티는 프랑스 총독부의 관할 아래 물자와 자원을 착취당했다. 20세기 중반, 프랑스 정부는 타히티섬 인근에서 현지인들의 거센 반발에도 불구하고 수차례 핵실험을 실시했다. 1966년부터 30년 동안이나 이어진 핵실험으로 수많은 남태평양 원주민들이 방사선에 피폭되고 말았다. 현재 타히티섬은 어떤 모습일까? 지금도 폴리네시아 프랑스령인 그곳은 프랑스어를 공용어로 사용하고, 프랑스가 문화와 산업 전반을 관할하며, 고갱이 머물렀던 섬이라는 명성에 힘입어 관광 수익을 올리고 있다.

고갱의 개인적 식민지

고갱의 「망고와 여인」은 바다가 보이는 언덕에서 벌거벗은 채 누워 있는 여인을 그린 그림이다. 음부를 가리고 비스듬히 누운 자세는 단박에 비너스 그림들을 떠올리게 한다. 고갱은 서구 그림의 전통적인

「망고와 여인」
폴 고갱, 1896, 캔버스에 유채, 97×130cm

소재인 비너스나 성모자상의 모습을 그대로 가져와 타히티섬 여인들을 그리곤 했고, 이 방법을 사용한 그림들은 유럽에서 판매하기에도 좋았다. 여인 곁에는 망고 열매들이 나뒹굴고 있는데, 망고는 고갱이 애호했던 소재였다. 그는 망고를 든 여인을 그리거나 망고가 있는 정물화를 남기기도 했다. 푸른 바다와 하늘, 푸릇푸릇한 나무 그늘, 그 아래 알몸으로 누운 타히티 여성은 풍요로운 낙원을 느끼게 한다.

하지만 남태평양 한가운데 외따로 떨어진 식민지 섬에서 낙원을 느끼는 것은 지배국 남성의 과도한 낭만이 아니었을까. 고갱이 그린 타히티 그림들은 이내 고정 수집가가 생겼고 그에게 명성을 안겨주었지만, 정작 원주민들에게 그의 그림은 어떻게 보였을까. 그들에게는 자신

들의 전통 문화와 고유한 생활 양식이 있었다. 하지만 말과 생김새, 복장이 다른 타국의 지배자들이 멋대로 건물을 짓고, 노동을 강요하고, 없던 법을 만들어 시행하는 일들을 지켜보아야 했다. 고갱 앞에서 자세를 취했던 여성들은 프랑스의 모델처럼 제대로 비용을 받지도 못했거니와, 그의 성적 대상이 되었을 것이라고 짐작해 본다. 고갱에게 타히티섬은 자신의 독창적인 예술 세계에 걸맞은 소재를 제공하는 개인적 식민지가 아니었을까.

죽음의 섬, 삶의 섬

스위스 화가 아르놀트 뵈클린Arnold Böcklin, 1827~1901이 나란히 그린 「삶의 섬」과 「죽음의 섬」은 섬에 대해 인간이 가지는 양가감정을 보여준다.

「죽음의 섬」은 오래 바라보게 되는 그림이다. 죽음의 세계를 이토록 외로운 모습으로 그려내다니. 이 그림은 그 자체로 무덤인 섬으로 보는 이를 안내한다. 거대한 바위를 깎아 만든 섬에는 배를 정박하는 입구가 열려 있다. 망자의 섬에 서 있는 나무는 유럽의 공동묘지에서 흔하게 보는 사이프러스다. 나무들이 섬의 가운데에 컴컴한 숲을 이루고 있어, 안쪽으로 난 통로로 들어가면 빛을 볼 수 없을 것만 같다. 사이프러스 숲을 감싼 바위에는 문들이 조각되어 있는데 하나하나 모두 무덤으로 보인다. 서구는 오랜 석관의 전통이 있고 가족묘를 작은 건축물처럼 돌로 만들기도 한다. 그림에서 건축물처럼 표현한 바위의 문들이 무덤의 일부라는 것을 알 수 있다.

「죽음의 섬」
아르놀트 뵈클린, 1880, 캔버스에 유채, 110.9×156.4cm

「삶의 섬」
아르놀트 뵈클린, 1888, 나무에 유채, 40.1×93.3cm

극도의 고요함이 느껴지는 그림이다. 바람도 불지 않고 흔한 새 한 마리 보이지 않는다. 작은 배가 움직이는 소리조차 어둠에 묻힐 것만 같다. 노를 젓는 금발의 남성과 머리끝까지 흰 망토를 두른 사람은 모두 섬을 바라보는데 서로 대화를 나눌 것 같지도 않다. 조용히 섬을 향해 가는 배 위에는 흰 천으로 두른 상자가 있는데, 시신을 누운 관으로 보인다. 흰옷을 입고 서 있는 사람은 누구일까. 짙은 어둠 속에서도 그의 그림자가 관 위에 짙게 드리워져 있다. 그는 망자의 관을 운반하는 안내자일까. 관에 누운 사람의 영혼일까. 배는 곧 섬의 안쪽 입구에 당도하고 하얀 관은 어둠 속으로 영원히 사라질 것이다. 이 그림은 인간의 죽음을 극적인 사건도 없이, 죽은 이가 지닌 사연에 대한 설명도 없이 조용히 외딴섬에 가 닿는 것으로 묘사한다. 누구에게나 죽음은 혼자 겪어야 하는, 이토록 고독한 과정인 것이다.

뵈클린은 이 그림을 여섯 번 반복해서 그렸다. 2차 세계대전 때 폭격으로 파괴된 한 점을 제외하고, 다른 다섯 점을 여러 나라의 미술관에서 볼 수 있다. 바위섬의 형태와 하늘빛이 조금씩 달라지고, 후원자의 요청에 따라 관에 꽃을 두르는 정도의 변형은 있었지만, 흰옷을 머리끝까지 둘러쓰고 서 있는 사람의 모습은 변한 적이 없다. 흰옷을 입은 사람은 죽음에 대한 비유일 것이다. 화가는 죽음의 실체를 유령 같은 뒷모습으로 표현했는데, 그의 앞모습은 상상조차 되지 않는다.

「죽음의 섬」여섯 점을 그리고 나서 뵈클린은 「삶의 섬」 한 점을 그렸다. '삶의 섬'에는 키 큰 야자수부터 색색의 꽃나무들까지 다양한 나무들이 힘차게 생명력을 발산한다. 섬 아래로 사람들이 물에 들어가 놀고 백조들이 그 곁에서 헤엄을 친다. 갈색 수염의 남자는 반인반수

사티로스처럼 보이는데 하체가 물에 잠겨 명확하게 구분할 수 없다. 섬 위에는 화려하게 차려입은 사람들이 화관을 쓰고 즐겁게 어울려 노닐고 있다.

이 그림에는 소리가 있다. 첨벙거리는 물소리, 사람들의 웃음소리가 퍼져나가고, 어디선가 음악이 들려오는 듯하다. 뵈클린은 「죽음의 섬」과 짝을 이루는 「삶의 섬」에서 여러 대척점을 만들고자 했다. 섬과 나무들의 형태를 달리하고 사람과 동물을 생기 있게 그려내, 활력 있고 역동적인 이승의 단면을 묘사했다. 하지만 「죽음의 섬」과 비교해 보면 「삶의 섬」은 밀도가 떨어져 보인다. 앞의 작품은 작가가 죽음에 고도로 집중해 완벽하게 고요한 풍경을 만들어냈는데, 뒤의 작품은 삶의 생동감을 묘사하는 데 적합한 형태를 찾지는 못한 것 같다. 그도 그럴 만하다. 삶의 모습은 본디 가지각색이지만 죽음은 오롯이 하나이기 때문이다.

섬사람의 눈으로 본 섬

고갱의 섬도 뵈클린의 섬도 결국은 환상의 소산이다. 섬이라는 공간은 원시적 이상세계, 혹은 삶과 죽음의 상징을 덧붙이기에 걸맞은 속성을 지닌다. 내가 발 딛고 살아가는 '여기'에서는 볼 수 없는 일들이 그곳에서는 펼쳐질 것만 같다. 이방인의 시선으로 보면 섬은 세상의 한 부분인 동시에 세상과 동떨어진 공간이다. 누구나 일상에 지쳐 한 번쯤 섬에서 '한 달 살기'를 꿈꾼 적이 있을 것이다. 실제로 짐을 꾸려 살아 보는 사람들도 적지 않다. 섬에서 잠시 머무는 일은 육지인의 꿈이다.

「팽나무와 까마귀 I」
강요배, 1996, 캔버스에 아크릴, 97×162.2cm

내가 처한 현실을 떠나 풍광 좋은 섬에서 지내면 마음이 절로 느긋해지고 편안해질 것만 같다. 하지만 섬에는 섬의 현실이 있다. '한 달 살기' 하면 바로 떠오르는 그곳, '제주'라는 섬을 생각해 본다.

관광지가 되기 이전의 제주는, 아니 지금까지도 그곳은 다 밝혀지지 않은 역사의 상흔이 구석구석 남아 있는 섬이다. 그 명칭조차 명확하게 정해지지 않은 이른바 '4·3'은 아직도 아픈 기억이다. 1948년부터 한국전쟁이 끝난 후 1954년까지 무려 7년 동안, 제주에서 미군정 산하 경찰과 극우 반공주의 청년단체인 서북청년회 등이 양민들을 학살했다. 무고한 농민과 어민, 학생들이 '빨갱이'라는 멸칭으로 불리며 행방불명되고 상해를 입고 살해당했다. 4·3을 힘겨웠던 한국 현대사에

서 일어난 여러 비극적 사건 중 하나 정도로 기억하는 이들도 있을 것이다. 하지만 제주에서 4·3은 여전한 현재형의 고통이다. 집계된 사망자만 3만 명, 추정치는 10만 명이다. 이곳에는 여전히 어릴 적에 자취를 감춘 가족을 그리워하는 이가 있고, 같은 날 집집마다 제사를 치르는 마을도 있다.

강요배의 「팽나무와 까마귀 I」는 제주의 풍경을 담았다. 멀리 눈 덮인 한라산이 보이는 겨울 들판에 팽나무가 한 그루 서 있다. 바람이 많은 섬에서 팽나무는 휘어지듯 자라며 땅에 단단히 뿌리를 내린다. 제주에서는 팽나무를 '폭낭'이라 부른다. 화가 강요배는 이 그림에 붙여 '폭낭은 모든 것을 알고 있다'고 말한다. 그것은 무슨 뜻일까. 팽나무는 뻗어 내린 가지들의 그늘 아래 모여 두런두런 사는 이야기를 하던 사람들이 어느 날 스러져 가는 모습을 보았을 것이다. 어디에도 사람을 찾을 수 없는 이 그림 속에서, 팽나무 곁에 마치 검은 망토를 두른 듯한 까마귀가 보인다. 까마귀는 바람이 부는 이 스산한 풍경 속에서도 동요하지 않고 서 있어 눈길을 사로잡는다. 새는 바람이 불어오는 쪽을 바라본다. 강요배는 '하늘에 새카맣게 몰려다니던 까마귀들은 4·3의 목격자들이다'라고 말한다. 그림 속의 까마귀는 역사적 진실을 목도한 사람의 형상인 듯하다.

서정적인 풍경화로 보이는 강요배의 작품들은 일종의 역사화라 할 수 있다. 그가 푸른 바다를 그려도, 바람에 흔들리는 들꽃을 그려도, 곱게 핀 동백꽃을 그려도 그 이면에는 차마 말로 할 수 없는 역사가 스며들어 있다.

오늘날 제주에는 전통적인 방식의 삶을 이어가는 이들이 있다. 이

「검은 여자들」
이지유, 2018, 종이에 수채, 74×97.5cm

지유는 「검은 여자들」에서 물질을 하고 나와 불을 피워 몸을 데우는 해
녀들을 그렸다. 이지유는 제주의 역사를 그림으로 기록하는 화가이다.
제주민들이 육지로 나오는 것을 금하는 출륙금지령出陸禁止令이 있었던
조선으로부터, 4·3을 피해 일본으로 건너한 해녀의 신산한 삶에 이르
기까지 구체적인 사실들을 추적하고 연구하며 이를 그림으로 남겼다.

　　이지유의 「검은 여자들」은 우리가 전형적으로 알고 있는 해녀의
이미지에 혼란을 준다. 제주의 해녀들을 소재로 한 그림들은 많고, 이

들을 그려 이름난 화가들도 있다. 이지유의 해녀는 극한의 노동을 감내하며 스스로의 힘으로 살아가는 강인한 인물들이다. 이 그림에는 에로티시즘이 슬쩍 끼어드는 일도 없고, 당연히 풍만한 몸매를 강조하는 일도 없다. 해녀는 산소통 없이 수중 10미터까지 잠수하여 해산물을 채취한다. 목숨을 건 노동을 하고 난 해녀들이 차가워진 몸을 모닥불에 덥히고 있다. 벗은 몸에서는 바다를 직접 상대하는 당당함과 고단한 삶의 순간이 보일 뿐이다.

이지유의 해녀들을 고갱의 타히티 여인들과 비교해 보자. 고갱이 타히티 여인들을 얕은 에로티시즘으로 대상화할 때, 이지유는 해녀들을 현실을 목도하는 주체적인 인물로 담아낸다. 그녀들은 자신의 일터인 무한한 바다를 바라보고 있다. 무섭고 아름다운 바다, 일평생을 바쳐온 바다 앞에서 삶의 무게를 헤아리는 듯하다. 이 그림은 환상도 상징도 아닌 현실 그 자체인 바다를, 섬사람인 해녀들의 눈을 빌어 보여주고 있다.

바다

—

세상 끝에서 발견한 것

보티첼리의 바다

보티첼리Sandro Botticelli, 1444~1510의 「비너스의 탄생」은 설명이
필요 없을 정도로 유명한 그림이다. 근대 이전 화가들은 그리스 로마
신화를 가지고 그림을 많이 그렸는데, 인기 있는 소재 중 하나가 바로
비너스의 탄생이었다. 하늘의 신 우라노스가 자신의 자식들을 죽이자
아내인 대지의 여신 가이아는 분노하여 아들 크로노스에게 복수를 명
한다. 크로노스는 어머니의 뜻을 이루고 권력을 쟁취하기 위해 아버
지의 생식기를 잘라 바다에 버린다. 그러자 그 주위에 물거품이 일어
나 놀라울 정도로 아름다운 여신 비너스가 탄생한다. 성숙한 여인의 몸
으로 태어난 비너스는 조가비에 실려 그리스의 키티라섬에 도착한다.
「비너스의 탄생」은 중세 기독교 시대에 이교라고 외면당했던 그리스
로마 신화가 르네상스에 이르러 화려하게 부활하는 신호탄 같은 작품
이었다.

「비너스의 탄생」
산드로 보티첼리, 1484~1486년경, 캔버스에 템페라, 172.5×278.9cm

　화면 왼쪽에는 바람의 신 제피로스와 그의 연인 클로리스가 끌어
안은 채 하늘을 날아오르고 있다. 제피로스는 비너스를 해변으로 보내
기 위해 입으로 꽃바람을 불고 있다. 화면 오른쪽에는 봄의 여신 플로
라가 해변에 당도한 비너스에게 분홍색 망토를 걸쳐주려 한다. 이들은
그림에 역동성을 만들며 움직이는데, 조가비 위에 수줍게 서 있는 비너
스는 고요하고 평온하기만 하다. 서풍에 긴 머리카락이 흩날리며 생각
에 잠긴 비너스의 눈빛은 그림을 한없이 들여다보게 한다. 그런데 보티
첼리가 표현한 바다가 문득 눈길을 끈다.
　바다는 푸른빛이다. 바닷물을 한 줌 뜨면 물빛은 투명하지만, 거대
한 풍경을 이룬 바다는 하늘이 맑고 흐림에 따라, 수심이 깊고 얕음에

따라 다른 빛을 드러낸다. 바다는 옥색을 띠기도, 푸른빛을 띠기도 하며, 바닥을 짐작조차 할 수 없는 검푸른색을 보이기도 한다. 이 작품에서 바다는 청량해 보이는 밝은 청록색이다. 밀려오는 파도는 V자형으로 패턴화되어 있고, 조가비에 부딪치는 파도의 모양만 불규칙하게 보인다. 보티첼리가 바다와 파도를 표현하기 위해 얼마나 고심했을지 느껴져 슬며시 웃음이 난다. 그는 여러 가지 푸른색을 만들고 수없이 붓질을 해보았을 것이다.

비너스는 몸무게가 없는 듯 한쪽 발에 몸 전체를 기댄 채 사뿐히 서 있다. 그녀를 태운 조가비 역시 바다에 떠 있기에 그 주변을 부딪치는 물결을 묘사하기가 쉽지 않았을 것 같다. 잔잔해도 끝없이 일렁이는 바다와 무게감이 없는 비너스와 단단한 조가비에 모두 어울리는 파도의 형상은 무엇일까. 그는 붓끝에 흰 물감을 묻혀 조심스럽게 갈매기 모양의 파도를 그려 고요한 역동성을 만들어냈다. 한 번 보면 잊을 수 없는 보티첼리의 바다는 우리 눈으로 보는 실제의 풍경과는 다르지만, 신화 속 바다이니 이렇게 생겼을 법도 하다는 생각이 든다.

이카루스가 추락하든 말든

신화 속의 바다를 그렸던 화가들은 시대가 흐르며 평범한 인간의 바다를 담아내기 시작한다. 피터르 브뤼헐Pieter Bruegel the Elder, 1525~1569이 그린 「이카루스의 추락이 있는 풍경」에는 바닷가에서 각자 자기 일에 몰두하는 노동자들이 보인다. 화면 앞에는 말을 앞세워 밭을 가는 농부가 있고, 그 뒤에는 개 한 마리를 데리고 다니는 양치기

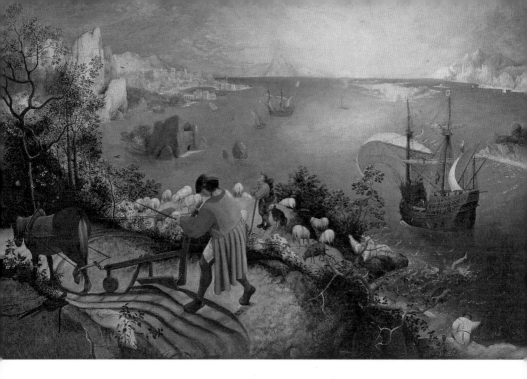

「이카루스의 추락이 있는 풍경」
피터르 브뤼헐, 1560년경, 캔버스에 유채, 73.5×112cm

가 있다. 화면의 오른쪽 아래에는 낚시하는 사람이 보인다. 연안에 떠 있는 배는 어선일 것이다. 먼바다에도 어선이 몇 척 떠 있고 그 너머로 도시의 전경이 펼쳐져 있다. 어디에나 있을 법한 평범한 풍경이지만, 놀랍게도 이 그림에는 신화 속 이야기가 숨어 있다. 낚시하는 사람과 어선 사이에 누군가 풍덩 빠져 허우적대는 모습이 보이는가? 파도 위로 살짝 뻗은 오른손과 두 다리로 퍼덕거리는 그의 정체는 누구인가.

　그는 그리스 로마 신화에 나오는 이카루스이다. 이카루스는 밀랍과 새의 깃털로 날개를 만들어 하늘로 올랐다가, 태양에 너무 가까이 가는 바람에 밀랍이 녹아버려 바다로 추락한다. 그의 죽음은 우리에게

어떤 메시지를 주는 것일까. 자신의 한계를 넘어설 생각일랑 말고 분수에 맞게 살아가라는 뜻일까. 아니면 죽음조차 감수하는 영웅적인 도전은 기억해야 한다는 뜻일까. 하지만 브뤼헐이 그린 이카루스의 추락은 그저 장삼이사 필부의 평범한 죽음일 뿐이다.

어느 누가 이 그림을 첫눈에 이카루스의 추락이라고 생각할 수 있을까. 그가 태양 가까이 날아오르고자 했던 인물임을 알아볼 수 있는 요소는 그림 어디에도 없다. 이카루스는 바다에 빠지고 말았다. 하지만 사람들은 다들 자기 생업에 바빠 그의 생사는 말 한 마리, 양 한 마리를 돌보는 일보다 중요하지 않다. 몸부림을 쳐봐야 아무도 쳐다보지 않으니 그는 그대로 물에 빠져 죽을 것이다. 이렇게 고독하고도 우스꽝스러운 죽음이라니! 브뤼헐은 농담을 건네듯이 이카루스의 죽음을 그렸다. 그가 숨을 거둔 뒤에도 세상은 하나 변할 것 없이 그대로 돌아갈 것이다. 브뤼헐이 그린 이카루스의 추락은 어쩌면 농담이 아니라 인간이 맞이하는 죽음의 진실을 말하는 것이 아닐까.

추상과 사유의 바다

바다는 때때로 인간을 삼킨다. 그래서 바다는 아름다우면서도 두려움을 느끼게 한다. 독일 화가 카스파 다비드 프리드리히Caspar David Friedrich, 1774~1840는 거대한 바다 앞에 홀로 선 인간이 느끼는 근원적인 감정을 그림에 담았다. 「바닷가의 수도사」에서 인간은 보잘것없이 작은 존재로 묘사된다. 드넓은 하늘과 바다 앞에서 수도사는 허리를 곧게 세우고 두 손을 앞으로 모은 채 서 있다. 그의 앞에 검은 바다가 뒤

「바닷가의 수도사」
카스파 다비드 프리드리히, 1808~1810, 캔버스에 유채, 110×171.5cm

척이는데, 수평선 너머로부터 더욱 짙은 어둠이 몰려오는 듯하다. 해가 지는지 뜨는지 그 시간을 알 수가 없다.

　이 그림에서 바다는 신화나 인간사의 '배경'이 아니다. 검은 바다는 일상의 희로애락이나 미추를 판단하는 감각을 넘은 곳에 펼쳐진 사유의 공간이다. 이 그림을 보며 우리는 세상의 시작과 끝에 대해, 인간의 유한한 삶에 대해, 한 개인으로는 도저히 이해할 수 없는 존재의 의미에 대해 생각하게 된다. 우리는 수도사의 마음을 헤아려본다. 그는 광활한 바다를 보며, 모래에 발을 딛고 선 자신이 한낱 미물에 지나지 않음을 절감할 것이다. 그리고 자신이 걸어온 길과 걸어갈 길을 생각할

것이다. 수도사는 아니, 우리는 광대한 풍경 앞에서 나 자신의 '살아 있음'을 새삼 깨닫고, 세계에 대한 두려움에 떠는 한편, 존재의 근원에 다가가고픈 고양의 감정을 느낀다. 인간이 발전한 기술로 휘황한 문명사회를 만든다 해도 자연의 장엄함 앞에서는 말을 잊고 묵묵해진다. 세상 끝에는 바다가 있다. 인간은 두 발로는 더 나아갈 수 없는 바다에 이르러 걸음을 멈춘다. 그리고 그림 속의 수도사처럼, 비로소 깊은 생각에 잠긴다.

먼 길을 떠나 발밑을 내려다보다

바다는 때때로 인간과 삶에 대해 사유하게 되는 장소이지만, 바닷속을 생각해 보면 그곳은 미지의 생명체들이 살아가는 생태계이기도 하다. 바닷속은 분화구와 해구, 해협들이 해저지형을 이루고 있으며, 지진과 화산 분출 등을 일으키며 끝없이 변화한다. 심해에는 고압과 저온 환경에 적응하고 스스로 빛을 내는 수많은 종의 생물들이 살아간다. 텔레비전에서 종종 해저 탐사 로봇이 전송해온 바닷속 영상을 볼 때면 경이로움이 느껴진다. 지구는 바다와 육지 두 세계로 나뉘어, 그 양쪽에서 전혀 다른 생명체들이 살아가는 행성이라는 생각도 든다.

정정엽의 「먼 길」은 바다와 육지, 상상과 현실 두 세계의 사이에 서 있는 한 사람을 그린 작품이다. 바다와 뭍의 경계에서 발밑을 내려다보는 이는 작가 자신이다. 김혜순 시인은 정정엽을 생각하며 이런 문장으로 시작하는 시를 쓴다. '정엽이는 집 떠나고 싶으면 배낭을 메고 설거지를 한다.' 떠나고 싶지만 일상에 붙들려 꼼짝할 수 없었던 정정엽은

「먼 길」
정정엽, 2020, 캔버스에 유채, 아크릴, 130×162cm

어느 날 배낭을 메고 먼 길을 나선다. 그리고 마침내 바다를 만난다.

그는 바다를 멀리서 관망하는 대신 배낭을 그대로 멘 채 바닷물에 발을 담갔다. 신발이 물에 젖는 건 그렇게 중요하지 않다. 바다에 왔으면 물을 만져보는 것이 그의 성정이다. 정정엽은 여성들의 삶과 노동을 주제로 한 작품을 그려왔다. 또한 곡식, 과일, 벌레 등 평범한 사물들 안에 깃든 낯설고 기묘한 아름다움을 형상화한다. 그는 시골 작업실에 날아드는 나방과 풍뎅이의 형태와 움직임을 관찰하고, 감자의 싹이 자라나 구불구불한 줄기가 되어가는 모습을 들여다본다. 매일 매만지고 먹고 만나는 것들을, 작고 징그럽기도 한 것들을 작품에 담았다. 언뜻 보기에 전혀 예쁘지 않은 사물들은 정정엽의 그림 속에서 고유한 아름다움과 생명력을 얻는다.

그림 속에서 바다에 도착한 그는 미동 없이 발아래 갯벌을 바라본다. 작가의 말을 빌리면 그는 '내가 아는 만큼 모르는 다른 생명들의 움직임'에 주의를 기울이고 있다. 드넓은 하늘과 해안, 바다보다 갯벌에서 꼬물거리는 작은 생명을 바라보며, 먼 길을 가던 발걸음을 멈추었다. 그는 구체적인 것을 바라보는 사람이다. 존재의 근원으로부터 구체적인 것을 찾아내기보다 구체적인 것으로부터 사유를 시작한다.

그가 자신의 발아래를 내려다보며 발견하는 것은 무엇일까. 이 작품에는 지상에서 사는 그것과는 다른 모습의 생명체들이 숨어 있다. 분주하게 동그란 모래알을 만들어내는 작은 게들, 느릿느릿 움직이는 조개들, 끝없이 갯벌에 구멍을 내는 갯지렁이들이 숨어 있다. 작은 생명을 들여다보는 작가의 모습에서, 비록 두 눈으로 바닷속을 볼 수는 없지만 그곳에도 생명들이 우리처럼 살아가리라는 마음을 느낄 수 있다.

이 작품에서 작가는 나방과 감자싹을 묘사하듯 갯벌의 생명체들을 구체적으로 표현하는 대신, 이 세계에서 우리가 함께 살아간다는 깨달음을 거대한 바다의 풍경으로 보여주고 있다.

꿈꾸는 방

여성과 공간의 미술사

1판 1쇄 발행일 2023년 11월 27일

지은이 이윤희
펴낸이 박희진 **펴낸곳** 이른비
등록 제2020−000136호
주소 10517 경기도 고양시 덕양구 행신로 143번길 26, 1층
전화 031) 979−2996
이메일 ireunbibooks@naver.com
페이스북 facebook.com/ireunbibooks
인스타그램 @ireunbibooks

편집 안신영 **디자인** 김현주 노승우

ⓒ 이윤희 2023
ISBN 979−11−982850−2−7 03600

책값은 뒤표지에 있습니다.
파본은 구입하신 서점에서 바꾸어드립니다.
무단 전재와 복제를 금합니다.

이 도서는 한국출판문화산업진흥원의
'2023년 우수출판콘텐츠 제작 지원 사업' 선정작입니다.

이른비 씨 뿌리는 시기에 내리는 비를 말하며, 마른 땅을 적시는 비처럼
인간의 정신과 마음을 풍요롭게 하는 책을 만듭니다.